普通高等教育动画类专业"十三五"规划教材

动画概论（第二版）

Introduction to Animation

王宁　编著

清华大学出版社
北　京

内容简介

动画概论是动画专业学生的基础课，是学习动画专业知识的入门课程。

本书系统地阐述了动画的属性、类型、起源、发展、工艺系统、制作常识、专业职责和素质培养等方面的内容，主要分为三个部分：①动画是什么。从动画的定义阐述到特性，从历史方面概述动画的起源与发展，从动画的形态特征分析阐述动画的类型，并探讨了国内外动画艺术的风格流派。②动画怎么做。从动画片生产流程、制作工艺，引申出动画工作者的职责，深层次地讲述了动画的学习与思维方法，动画工作者应具备的相关素质与技能。③动画相关知识。从表层概念方面介绍了动画的一些基本常识。

本书不仅适用于全国高等院校动画、游戏等相关专业的教师和学生，还适用于从事动漫游戏制作、影视制作以及要参加专业入学考试的人员。

本书封面贴有清华大学出版社防伪标签，无标签者不得销售。
版权所有，侵权必究。举报：010-62782989，beiqinquan@tup.tsinghua.edu.cn。

图书在版编目(CIP)数据

动画概论/王宁　编著. —2版. —北京：清华大学出版社，2018（2023.9重印）
（普通高等教育动画类专业"十三五"规划教材）
ISBN 978-7-302-48629-9

Ⅰ. ①动… Ⅱ. ①王… Ⅲ. ①动画—概论—高等学校—教材 Ⅳ. ①J218.7

中国版本图书馆CIP数据核字(2017)第261008号

责任编辑：李　磊
装帧设计：王　晨
责任校对：曹　阳
责任印制：杨　艳

出版发行：清华大学出版社
　　网　　址：http://www.tup.com.cn，http://www.wqbook.com
　　地　　址：北京清华大学学研大厦A座　　邮　　编：100084
　　社 总 机：010-83470000　　邮　　购：010-62786544
　　投稿与读者服务：010-62776969，c-service@tup.tsinghua.edu.cn
　　质 量 反 馈：010-62772015，zhiliang@tup.tsinghua.edu.cn

印 装 者：北京博海升彩色印刷有限公司
经　　销：全国新华书店
开　　本：185mm×250mm　　印　张：10　　字　数：213千字
　　　　　（附小册子1本）
版　　次：2013年6月第1版　2018年1月第2版　印　次：2023年9月第15次印刷
定　　价：49.80元

产品编号：075393-01

普通高等教育动画类专业"十三五"规划教材
专家委员会

主　编

余春娜
天津美术学院动画艺术系
主任、副教授

副主编

赵小强
孔　中
高　思

编委会成员

余春娜
高　思
杨　诺
陈　薇
白　洁
赵更生
刘晓宇
潘　登
王　宁
张乐鉴
张茫茫

鲁晓波	清华大学美术学院	院长
王亦飞	鲁迅美术学院影视动画学院	院长
周宗凯	四川美术学院影视动画学院	副院长
史　纲	西安美术学院影视动画学院	院长
韩　晖	中国美术学院动画艺术系	系主任
余春娜	天津美术学院动画艺术系	系主任
郭　宇	四川美术学院动画艺术系	系主任
邓　强	西安美术学院动画艺术系	系主任
陈赞蔚	广州美术学院动画艺术系	系主任
薛　峰	南京艺术学院动画艺术系	系主任
张茫茫	清华大学美术学院	教授
于　瑾	中国美术学院动画艺术系	教授
薛云祥	中央美术学院动画艺术系	教授
杨　博	西安美术学院动画艺术系	教授
段天然	中国人民大学艺术学院动画艺术系	教授
叶佑天	湖北美术学院动画艺术系	教授
陈　曦	北京电影学院动画学院	教授
薛燕平	中国传媒大学动画艺术系	教授
林智强	北京大呈印象文化发展有限公司	总经理
姜　伟	北京吾立方文化发展有限公司	总经理
赵小强	美盛文化创意股份有限公司	董事长
孔　中	北京酷米网络科技有限公司	创始人、董事长

丛书序

　　动画专业作为一个复合性、实践性、交叉性很强的专业,教材的质量在很大程度上影响着教学的质量。动画专业的教材建设是一项具体常规性的工作,是一个动态和持续的过程。配合"十三五"期间动画专业卓越人才培养计划的方案,结合实际优化课程体系、强化实践教学环节、实施动画人才培养模式创新,在深入调查研究的基础上根据学科创新、机制创新和教学模式创新的思维,在本套教材的编写过程中我们建立了极具针对性与系统性的学术体系。

　　动画艺术独特的表达方式正逐渐占领主流艺术表达的主体位置,成为艺术创作的重要组成部分,对艺术教育的发展起着举足轻重的作用。目前随着动画技术发展的日新月异,对动画教育提出了挑战,在面临教材内容的滞后、传统动画教学方式与社会上计算机培训机构思维方式趋同的情况下,如何打破这种教学理念上的瓶颈,建立真正的与美术院校动画人才培养目标相契合的动画教学模式,是我们所面临的新课题。在这种情况下,迫切需要进行能够适应动画专业发展自主教材的编写工作,以便引导和帮助学生提升实际分析问题解决问题的能力以及综合运用各模块的能力,高水平动画教材的出现无疑对增强学生的专业素养起到了非常重要的作用。目前全国出版的供高等院校动画专业使用的动画基础书籍比较少,大部分都是没有院校背景的业余培训部门出版的纯粹软件讲解,内容单一,导致教材带有很强的重命令的直接使用而不重命令与创作的逻辑关系的特点,缺乏与高等院校动画专业的联系与转换以及工具模块的针对性和理论上的系统性。针对这些情况我们将通过教材的编写力争解决这些问题。在深入实践的基础上进行各种层面有利于提升教材质量的资源整合,初步集成了动画专业优秀的教学资源、核心动画创作教程、最新计算机动画技术、实验动画观念、动画原创作品等,形成多层次、多功能、交互式的教、学、研资源服务体系,发展成为辅助教学的最有力手段。同时在视频教材的管理上针对动画制作软件发展速度快的特点保持及时更新和扩展,进一步增强了教材的针对性,突出创新性和实验性特点,加强了创意、实验与技术的整合协调,培养学生的创新能力、实践能力和应用能力。在专业教材建设中,根据人才培养目标和实际需要,不断改进教材内容和课程体系,实现人才培养的知识、能力和素质结构的落实,构建综合型、实践型、实验型、应用型教材体系。加强实践性教学环节规范化建设,形成完善的实践性课程教学体系和实践性课程教学模式,通过教材的编写促进实际教学中的核心课程建设。

　　依照动画创作特性分成前中后期三个部分,按系统性观点实现教材之间的衔接关系,规范了整个教材编写的实施过程。整体思路明确,强调团队合作,分阶段按模块进行,在内容上注重在审美、观念、文化、心理和情感表达的同时能够把握文脉,关注精神,找到学生学习的兴趣点,帮助学生维持创作的激情,厘清进行动画创作的目的,通过动画系列教材的学习需要首先明白为什么要创作,才能使学生清楚创作什么,进而思考选择什么手段进行动画创作。提高理解力,去除创作中的盲目性、表面化,能够引发学生对作品意义的讨论和分析,加深学生对动画艺术创作的理解,为学生提供动画的创作方式和经验,开阔学生的视野和思维,为学生的创作提供多元思路,使学生明确创作意图,选择恰当的表达方式,创作出好的动画作品。通过这样一个关键过程使学生形成健康的心理、开朗的心胸、宽阔的视野、良好的知识架构、优良的创作技能。采用多种方式,引导学生在创作手法上实现手段的多样,实验性的探索,视觉语言纵深以及跨领域思考的提升,学生对动画创作问题关注度敏锐

度的加强。在原有的基础上提高辅导质量，进一步提高学生的创新实践能力和水平，强化学生的创新意识，结合动画艺术专业的教学特点，分步骤分层次对教学环节的各个部分有针对性地进行了合理规划和安排。在动画各项基础内容的编写过程中，在对之前教学效果分析的基础上，进一步整合资源，调整了模块，扩充了内容，分析了以往教学过程的问题，加大了教材中学生创作练习的力度，同时引入先进的创作理念，积极与一流动画创作团队进行交流与合作，通过有针对性的项目练习引导教学实践。积极探索动画教学新思路，面对动画艺术专业新的发展和挑战，与专家学者展开动画基础课程的研讨，重点讨论研究动画教学过程中的专业建设创新与实践。进一步突出动画专业的创新性和实验性特点，加强创意课程、实验课程与技术类课程的整合协调，培养学生的创新能力、实践能力和应用能力，进行了教材的改革与实验，目的使学生在熟悉具体的动画创作流程的基础上能够体验到在具体的动画制作中如何把控作品的风格节奏、成片质量等问题，从而切实提高学生实际分析问题与解决问题的能力。

 在新媒体的语境下，我们更要与时俱进或者说在某种程度上高校动画的科研需要起到带动产业发展的作用，需要创新精神。本套教材的编写从创作实践经验出发，通过对产业的深入分析以及对动画业内动态发展趋势的研究，旨在推动动画表现形式的扩展，以此带动动画教学观念方面的创新，将成果应用到实际教学中，实现观念、技术与世界接轨，起到为学生打开全新的视野、开拓思维方式的作用，达到一种观念上的突破和创新，我们要实现中国现代动画人跨入当今世界先进的动画创作行列的目标，那么教育与科技必先行，因此希望通过这种研究方式，为中国动画的创作能够起到积极的推动作用。就目前教材呈现的观念和技术形态而言，解决的意义在于把最新的理念和技术应用到动画的创作中去，扩宽思路，为动画艺术的表现方式提供更多的空间，开拓一块崭新的领域，同时打破思维定式，提倡原创精神，起到引领示范作用，能够服务于动画的创作与专业的长足发展。另一方面根据本专业"十三五"规划的目标和要求，教材的内容对于卓越人才培养计划，本科教学质量与教学改革以及创新团队培养计划目标的完成都有积极的推动作用。

<div style="text-align:right">
余春娜

天津美术学院动画艺术系
</div>

前言

　　动画，是一门创造梦的艺术，是一门幻想的艺术。

　　动画更容易直观地表现和抒发人们的感情，可以把现实中不可能看到的东西转为现实，扩展人类的想象力和创造力。

　　动画是一种综合艺术门类，是工业社会人类寻求精神解脱的产物，它有着无穷无尽的表现力，是集合绘画、漫画、电影、数字媒体、摄影、音乐、文学等众多艺术门类于一身的艺术表现形式。

　　近年来，计算机技术的发展为动画带来了前所未有的机遇和条件，使得动画的发展呈现出多样化的趋势，应用在生产生活的各个领域，如应用程序的运用，使动画更加生动，增添多媒体的感官效果；还应用于游戏的开发、电视动画制作、广告创意制作、电影特技制作、生产过程及科研的模拟等。计算机动画的关键技术体现在计算机动画制作软件及硬件上。计算机动画制作软件目前很多，不同的动画效果，取决于不同的计算机动画软、硬件的功能。虽然制作的复杂程度不同，但动画的基本原理是一致的。所以技术只是手段，运用各种手段创造出具有很高艺术性的作品才是目的。

　　动画是一门技术与艺术相结合的综合性学科，动画专业的人才必须是既懂艺术又懂技术的复合型人才。而对于动画这种技术性很强的专业，在教学中往往会忽略动画理论的掌握而偏重技能。但是动画理论的研究，对于充分理解动画的本质，更好地发挥动画的艺术功能，具有非常重要的意义，也是高层次的动画工作者必须具备的知识技能和底蕴。本书用于高校动画专业教学，是在以理论为指导的基础上，本着理论联系实际的原则，通过实践加强对知识和技能的理解。

　　动画产业作为最热门的文化创意产业之一，伴随着动漫市场的快速成长，中国动画教育呈现出快速的发展趋势。我国动画教育出现了爆炸式的增长，伴随动画产业的巨大市场吸引力，开设动画专业的院校会越来越多，动画概论作为动画专业的基础和入门课程，能够让动画专业的学生与爱好者了解和动画相关的必备的理论知识。本书内容条理清晰、通俗易懂，为后续的动画专业学习做好准备工作。

　　本书只是认识动画艺术的一个开始。

　　本书由王宁编写，在成书的过程中，余春娜、杨宝容、李兴、高思、杨诺、白洁、张乐鉴、张茫茫、赵晨、刘晓宇、马胜、赵更生、陈薇、贾银龙等人也参与了本书的编写工作。由于作者编写水平有限，书中难免有疏漏和不足之处，恳请广大读者批评、指正。

　　本书提供了PPT课件和考试题库答案等立体化教学资源，扫一扫左侧的二维码，推送到邮箱后下载获取。

<div align="right">编　者</div>

目录

第1章 动画的本质与特征

1.1 动画的定义 2
 1.1.1 文字含义 2
 1.1.2 什么是动画 2
 1.1.3 什么是卡通 2
 1.1.4 什么是动画片 3

1.2 动画的本质 4
 1.2.1 运动性 5
 1.2.2 假定性 5
 1.2.3 制作性 6

1.3 动画片的特征 6
 1.3.1 叙事性 6
 1.3.2 绘画工艺性 7
 1.3.3 艺术性 7

第2章 动画的起源与发展

2.1 动画的产生与起源 12
 2.1.1 动画现象 12
 2.1.2 动画思维 13
 2.1.3 动画的形成 14

2.2 动画电影的产生与起源 17
 2.2.1 动画的探索 17
 2.2.2 动画的原理 21

2.3 动画的发展 22
 2.3.1 动画行业的形成阶段 22
 2.3.2 动画行业的发展阶段 24
 2.3.3 动画行业的成熟阶段 27
 2.3.4 动画行业的发展趋势 27

第3章 动画的类型

3.1 动画类型形成的原因 ·················· 30
 3.1.1 科技的进步 ·················· 30
 3.1.2 不同观众的审美需要 ·················· 30
 3.1.3 动画艺术的内在形式与外在表现 ·················· 31
3.2 动画的类型 ·················· 31
 3.2.1 按制作方式分类 ·················· 31
 3.2.2 按叙事方式分类 ·················· 52
 3.2.3 按传播形式分类 ·················· 56
 3.2.4 按创作性质分类 ·················· 61

第4章 动画的风格流派

4.1 艺术风格 ·················· 66
4.2 美国动画 ·················· 66
 4.2.1 美国主流动画的发展 ·················· 66
 4.2.2 美国主流动画的特征 ·················· 69
 4.2.3 美国艺术动画 ·················· 71
 4.2.4 美国动画艺术家 ·················· 72
4.3 日本动画 ·················· 74
 4.3.1 日本动画的特点 ·················· 74
 4.3.2 日本动画艺术家 ·················· 79
4.4 加拿大动画 ·················· 84
 4.4.1 加拿大国家电影局 ·················· 84
 4.4.2 加拿大动画的特点 ·················· 85
 4.4.3 加拿大动画艺术家 ·················· 86
4.5 中国动画 ·················· 90
 4.5.1 中国动画的发展历史 ·················· 90
 4.5.2 中国水墨动画 ·················· 94
 4.5.3 中国动画艺术家 ·················· 98
4.6 其他国家动画 ·················· 100
 4.6.1 英国动画 ·················· 100
 4.6.2 南斯拉夫动画 ·················· 102
 4.6.3 捷克动画 ·················· 103
 4.6.4 俄罗斯动画 ·················· 104
 4.6.5 法国动画 ·················· 106
 4.6.6 韩国动画 ·················· 107
 4.6.7 其他国家动画艺术家 ·················· 111

目录

第5章 动画的制作

- 5.1 动画的前期制作 ········· 116
 - 5.1.1 策划与筹备阶段 ········· 116
 - 5.1.2 设计与制作阶段 ········· 117
- 5.2 各类动画片的中期制作 ········· 121
 - 5.2.1 二维动画的中期制作 ········· 122
 - 5.2.2 三维动画的中期制作 ········· 127
 - 5.2.3 偶类动画的中期制作 ········· 132
- 5.3 动画的后期合成 ········· 136
 - 5.3.1 动画的合成 ········· 136
 - 5.3.2 动画的剪辑 ········· 140

第6章 动画工作者应具备的素质与技能

- 6.1 专业素质的培养 ········· 144
 - 6.1.1 丰富的想象力 ········· 144
 - 6.1.2 敏锐的观察力 ········· 144
 - 6.1.3 综合人文素质 ········· 145
- 6.2 基本技能的训练 ········· 145
 - 6.2.1 美术造型能力 ········· 145
 - 6.2.2 软件操作能力 ········· 147
 - 6.2.3 动作设计 ········· 147
 - 6.2.4 视听语言 ········· 148

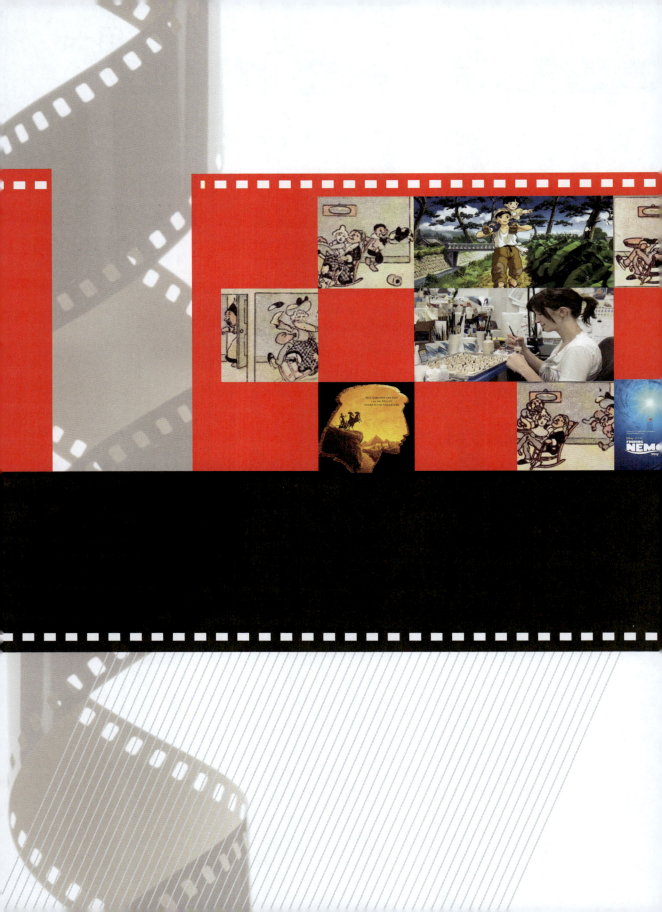

第1章
动画的本质与特征

- 动画的定义
- 动画的本质
- 动画片的特征

"我赋予了动画形象以人类的灵魂、性格及生命的能力，我创作的角色它们有感情、会思考并能够解决问题。"

——沃尔特·迪士尼

在认识动画的本质前，先要对动画的概念有一个正确的认识。客观世界极其丰富，仅使用简单的语句来概括总显得不够全面。

1.1 动画的定义

1.1.1 文字含义

动画，字面含义即为动起来的画。实质上，动画一词应该起源于日本。第二次世界大战前，日本把以线条描绘的漫画称为动画。

动画的英文为Animation，是由Anima引申而来的，Anima为"灵魂"的意思；Animate是"使……活起来，赋予……以生命"的意思；而Animation是创造生命力的手段，即把不具备生命的静止的事物（绘画、剪纸、玩偶、符号等），经过艺术加工和处理，使之成为有生命、有性格的，可以活动的影像。

1.1.2 什么是动画

一般来讲，动画应该是创造生命力的技术和手段——使得原本没有生命的形象获得生命与性格。

作为叙事手段，动画能让人感动；作为审美功能，动画能够创造动态美学奇迹；作为制作手段，动画的影像构成元素具有无穷的表现力。它的形象可以用绘画、漫画、装饰、抽象等来表现，既可以是平面的假定空间形象，又可以是立体的真实空间形象。所有这一切必须建立在特殊的制作工艺，即逐格拍摄以及逐格处理技术的基础之上。

很多著名的动画大师也讲述过自己对动画的理解。例如，美国的克里斯汀·汤普森认为"动画是作者根据自己的意图让没有生命的东西动起来，从而变得有生命"；日本的宫崎骏认为"动画是娱乐"；加拿大的诺曼·麦克拉伦则认为"动画不是会动的画的艺术，而是创造运动的艺术"。

通过以上各位大师的表述，我们不难发现动画是一种技术和手段，是造型之间的运动过程。

1.1.3 什么是卡通

卡通是一种由报纸上多格的政治漫画转化而成的绘画形式，是以时事政治或生活等为主题，运用简单而夸张的手法加以表现的特殊绘画作品。例如下图所示的1898年德国的漫画家德鲁道夫·德克创作的多格漫画。

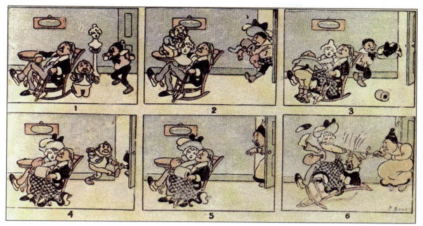

漫画家德鲁道夫·德克创作的多格漫画

在很多国家和地区，将手绘的二维平面动画简称为卡通，或者叫作卡通动画。动画启蒙于欧洲，真正发明动画片摄制是在美国。无论是19世纪末法国雷诺的影戏动画，还是20世纪初美国的早期动画，它的题材、剧本均来源于报刊上的连环漫画故事，许多动画创作者本人就是漫画连载的作者。因为欧美将漫画又称作卡通，所以当时的动画创作者被称作卡通作家，把动画片称作卡通片也就成了顺理成章的事。

实际上，卡通和动画是两种不同的艺术表现形式：卡通属于平面的绘画艺术表现形式；动画则是属于影视艺术形式。

1.1.4 什么是动画片

动画片是一种技术和艺术相结合的产物。从技术方面来说，它的基础是"逐格拍摄"；从艺术方面来说，"具备某种美术形式"是它的基础。因此动画片其实是由两方面要素组成的——逐格拍摄和美术形式，缺少其中任何一方面都不能称之为动画。

动画片是一种以"逐格拍摄"为技术基础并以一定的美术形式作为内容载体的影片样式。

下面是不同词典中对动画片的定义。

《中国电影大辞典》中对动画片的定义为：用图画表现电影艺术形象的一种美术影片，也称"卡通片"。摄制时采用逐格摄影的方法将人工绘制的许多张有连贯性动作的画面依次拍摄下来，连续放映时，在银幕上产生活动的影像。这种影片可以展示形体的任意变化，动物、景物、器物的拟人活动，充分发挥了真人实物所难以表达的想象、夸张和幻想。

《现代汉语词典》中将动画片定义为：美术片的一种，把人和物的表情、动作、变化等分段画成许多画幅，再用摄影机连续拍摄而成。

《电影艺术词典》中对动画片的定义为：也称卡通片，美术电影中的一个主要片种。它以各种绘画形式作为人物造型和环境空间造型的主要表现手段，运用逐格拍摄的

方法把绘制的任务动作逐一拍摄下来,通过连续放映而形成活动的影像。

《大美百科全书》中认为:动画艺术又称为动画影片,系利用单格画面拍摄法,运用特殊的技巧表现而摄制完成的影片,其内容包括卡通动画、剪纸动画、木偶动画及特殊的合成影片。

以上对动画片的表述,不论专业与否,都清晰地表达出了动画片定义中所不可缺少的两个要素,即逐格拍摄和美术造型。

动画和动画片,虽然只有一字之差,但是意义却完全不同。动画是指一种技术和手段,是造型之间的运动过程;而动画片则是指利用动画这种技术和手段创作出来的影视作品,是一种特殊的影视艺术。动画片是以绘画或者其他造型艺术形式作为人物造型和场景造型的主要表现手段,运用夸张、变形的手法,借助幻想、想象、象征手法来反映人们的生活、理想和愿望,是一种高度假定性的影视艺术。

动画片是动画的载体,动画是动画片赖以存在的基础。动画技术的进步,很大程度上提高了动画片的表现力。例如动画片《埃及王子》中将计算机三维技术运用到影片中,为影片制作背景和特效,使影片的场景气势宏大,空间感大大增强,为影片增色不少,同时也缩短了影片的制作周期。特别是2003年的《海底总动员》,更是利用全3D制作,技术精湛,画面绚烂,色彩绮丽,再加上温暖感人的故事情节,博得了众多观众的喜爱。

《埃及王子》

《海底总动员》

1.2 动画的本质

无论是传统的动画,还是数字时代的计算机动画,它们在本质上是一样的。虽然它

们的艺术形态、制作的手段发生了变化，但是这些变化并不能掩盖动画的本质，即运动性、假定性以及制作性。

1.2.1 运动性

动画是"动"的艺术，"动"是一切的根本，只有不断地发生精美的变化才算是好的动画作品。根据视觉暂留原理，利用各种不同的技术手段创造出动态的画面，让观众得到视觉上的享受。

运动的形态在动画中以位移和变形的方式来呈现，即位置的变化与形状的变化，而这些变化需要对时间进行合理分配才能达到满意的效果。

1.2.2 假定性

动画片的假定性主要体现在两个方面，即技术上的假定性和思想上的假定性。技术上的假定性，如用二维平面表现三维空间，空间是非现实的；思想上的假定性指的是动画的创作来源于作者的想象力。

动画片的假定性正是出于它的非真实的制作手段。动画片是通过自身的感染力令观众明知是虚构的仍然为之感动，因此它所要达到的效果并不是为了亦幻亦真地制造现实，而是要通过其特有的夸张和渲染超越现实，展现出与现实有着不同魅力的梦幻世界。例如宫崎骏的《龙猫》《萤火虫之墓》等，都是在二维平面上创造的非现实的三维空间，片中的角色和背景都是来源于作者的想象，在现实生活中是不存在的。

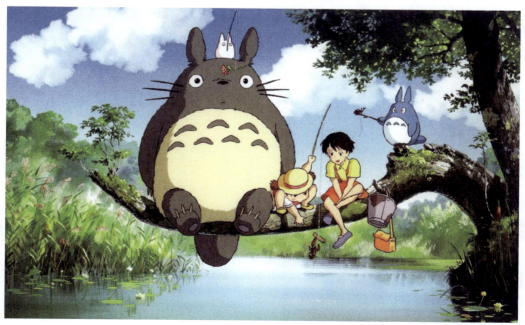

《龙猫》

动画以假定动画形象和假定背景构成了假定性的活动影像和空间，具有高度的假定性。由于动画的假定性特征，夸张、比喻、象征、寓意成为动画艺术的常用表现手法。

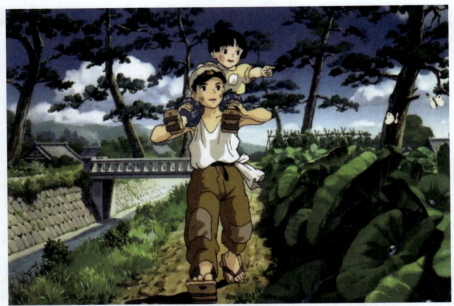

《萤火虫之墓》

1.2.3 制作性

动画具有很强的制作性和很强的审美价值，例如精致的木偶、剪纸等，原本这些工艺都需要很高的技术水平，其参与到动画制作中的要求会更高。除了在这些基础的造型上要做到精益求精，了解各种造型手段的特点和技巧，还要考虑如何让这种造型动起来，怎么动会好看，更符合观众的审美要求，相比雕塑或者绘画这些静态艺术，动画则更加复杂。

1.3 动画片的特征

1.3.1 叙事性

动画片是人类的一种表意方式，其具有时间形态的艺术特征。一般来说，同时间相关的艺术很容易成为叙事的艺术。

叙事性并非动画片所特有的，电影、文学、戏剧等都属于叙事的艺术。动画片的叙事性是其与文学相似性的根本所在，按照戏剧文学的叙事规律和电影化的创意思路。影

像也是一种符号，目的在于传达某种意义。即使那些仅以色彩、线条或者其他方式构成的动画片，虽然没有明确地讲述某个故事，但是也能传达一种意识，或者可以通过文字的表述来理解它。

1.3.2 绘画工艺性

绘画工艺性是指动画片在形式上的特点。动画的绘画工艺性是指一种制作方法和加工程序。任何一部动画片都必须借助于某些美术的工艺手段来完成，例如绘画、雕塑、剪纸等。在此所指的绘画工艺性是指运用美术的手段，而不是美术本身。

《鬼妈妈》模型制作

动画在运用美术手段时，就好比电影演员在表演。表演中的绘画工艺性决定了动画文学剧本的非现实对象化，决定了逐格拍摄的动画摄影，决定了导演职能的特殊性，还决定了声音处理的夸张性。

1.3.3 艺术性

艺术性是指动画形式特点所造就的效果，或者说是给观众带来的感受。艺术性所能产生的效果可以从以下3个方面来概括。

1. 假定与虚幻

从思维方面来研究，动画片的形成过程是：客观的物质世界→想象世界的文学再现（第一次假定）→想象世界的分解图画（第二次假定）→想象世界的影像（第三次假定）。

而故事片不同，它的形成过程是：客观的物质世界→物质世界的文学再现（第一次假定）→二度综合性创作使物质世界还原（第二次假定）→物质世界的影像（第三次假定）。

所以，动画片是对想象世界的影像再现，表现的是一个完全虚拟的世界，与现实世界几乎无关。想象本身就是假定的，而且很缥缈，是虚幻的。

2. 夸张与变形

夸张是一种效果强烈的表现手段，是对事物进行程度上的改变（扩大或缩小）；变形即有意识地改变表现对象的性质及形状、色彩和行为动作等要素，使之背离事物平常的或自然形成的标准，从而具有最大限度的表现力。

夸张与变形是动画的灵魂，在动画中主要体现在造型的夸张与变形、动作的夸张与变形两个方面。

(1) 造型的夸张与变形

人物造型的夸张与变形，指角色在表演的过程中产生造型上的夸张和变形。如下图左侧为正常的严肃表情；中间为压扁了脸，鼓起了脸颊笑的表情；右侧为拉长了脸，颌下垂，脸颊下陷惊讶的表情。

角色表演中的变形

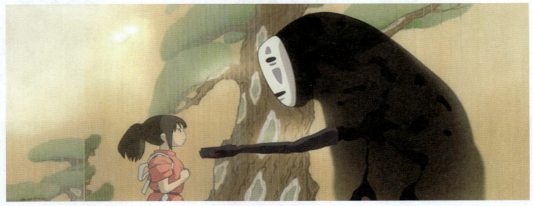

《千与千寻》

(2) 动作的夸张与变形

我们可以画出比常规造型和动作夸张十倍甚至几十倍的动作。如现实生活中刚性球做自由落体运动，刚性球的形状肯定不会发生变化，而在动画中，为了使观众感受到

从天而降的震撼效果，一定要采用夸张和变形手法，即使是刚性的球，也要让它的形状发生变化。

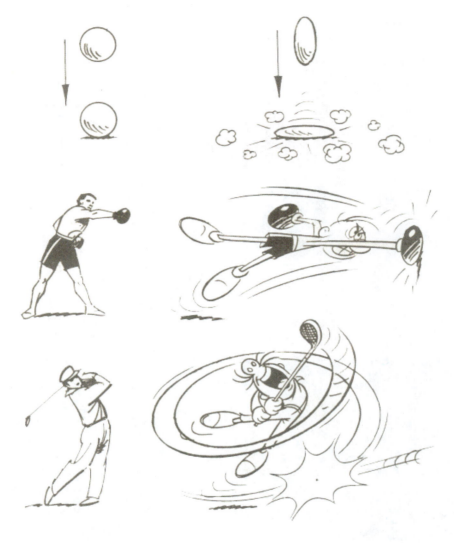

生活中的动作与动画中的动作的对比

3. 现实与超越

艺术性的现实与超越主要表现在对具体客观物质的超越，对时间、空间的超越以及对个人能力的超越。

动画片是一种基于现实基础上，但是又超越了现实的夸张、变形了的艺术。它将客观世界的东西神话化、魔幻化。随着动画技术的日渐成熟，可以将任何能够想到的物体、情节、内容等具体化、视觉化，从而呈现给观众。而不用去考虑此物体是否真实存在，是否符合时间、空间的转换，也不用去考虑现实中人类是否有这个能力实现。

第2章
动画的起源与发展

- 动画的产生与起源
- 动画电影的产生与起源
- 动画的发展

2.1 动画的产生与起源

2.1.1 动画现象

所谓动画现象,是指人类对动画概念的理解和表现的探索,也可以说是动画最初的现象和形态。

在动画诞生之前,人类就有记录动作和时间的愿望,试图通过各种形式的图案去记录表现物体运动的过程。

早在远古时期,人类就有了用原始绘画形式来记录人和动物运动过程的愿望。现存资料表明,这种尝试可以追溯到距今两三万年前的旧石器时代。

1. 阿尔塔米拉洞窟中的岩画

阿尔塔米拉洞窟是在公元1879年被西班牙考古学者桑图拉发现的,这个洞顶和壁上画了很多红色、黑色、黄色的野牛、野马等动物。人们用石块和矿物颜料等绘画工具绘制动物的目的也许是为了分析动物的奔跑习惯,以便在捕猎中能快速准确地捕获猎物。但是不管终极目的是什么,在绘制的过程中,原始人类其实捕捉了运动,记录了动物运动的过程。这些图被历史学家和考古学家们认为是动物奔跑分析图。

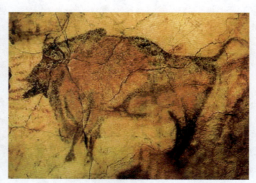

阿尔塔米拉洞窟岩画——奔跑的野猪

在这些壁画中,有一头野猪的形象被考古学家们认为是在奔跑的野猪。之所以认为它在奔跑,是因为这头野猪被两万年前的原始人类画上了8条腿,前后各有4条,好像是在快速奔跑时产生的幻觉效果。

2. 古埃及神庙中的壁画

据埃及的古书中记载:画家们把神的各种不同瞬间的活动姿势画在庙宇的大厅里,当国王经过大厅,柱子起到栅栏的作用,使国王看到神向他举手致意的情景。

大约在公元前1600年,法老拉美西斯二世为伊西斯女神建造了一座有110根柱子的神庙,每根柱子上都画着女神连续变化的动作图,当法老或者骑士从那里经过时,由于观者的快速移动,就会产生石柱上画面连续变化的效果,仿佛伊西斯女神动了起来。

另外,在埃及墓室的壁画中,还绘有对某种活动的分解动作,例如摔跤、播种等。这种连续的渐变动作,我们可以认为是对某种情节的动态表现。

3. 希腊陶壶上的图案

公元前6世纪末—公元前4世纪末,在古希腊流行一种"红绘风格"的陶器工艺,即陶器上所画的人物、动物和各种纹样皆用红色,而其底色则用黑色,故又称红彩风格。

这种风格的优越之处在于可灵活自如地运用各种线条刻画人物或动物的表情和动作。

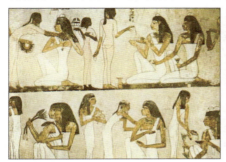 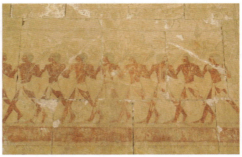

古埃及神庙壁画

例如，在一个陶壶瓶的图案中画有一系列连贯的人物跑步的姿态，这样在转动瓶子的时候就能产生运动的感觉，一个人跑步的动态影像会出现在眼前。另外还有很多类似的图案，如动物的行走图、乐手弹奏的连续动作图等。

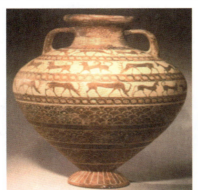

希腊陶壶上的图案

2.1.2 动画思维

通过动画现象我们可以发现，在原始社会主要通过两种绘画方式来表达动的愿望和想法，即重叠性绘画和连续性绘画。

重叠性绘画是指在同一个物体（画面）中来表现连续性动作的不同姿态，即在同一幅画面中，把不同时间发生的动作画在一起，这也就是我们所看到的8条腿野猪。意大利文艺复兴时期的伟人列奥纳多·达·芬奇所绘制的"人体比例图"也属于这种形式，从图上可以看到不同位置重复绘制的手臂与腿，以此来丰富画面，并产生动感。

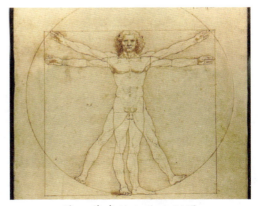

达·芬奇的人体比例图

连续性绘画是将不同的场景联系在一起，使用多幅连续的平面去表现运动的空间和时间状态，即物体的运动过程。这种形式的例子很多，例如古埃及神庙中众神向国王招手的壁画，以及希腊的陶壶中间部分绘制的运动员跑步的连续动作图案。

由于技术的限制，最初这种记录动作和时间的动画愿望，只能是一种想法，不能真正让它动起来。但是当时的人却能发挥自己的想象力，尽可能地实现自己的动画想法，我们称其为动画思维。

相比之下，重叠性绘画以独幅的画面试图表现出主体动态的效果，这种传统绘画手法始终是造型艺术所要追求的目标，而利用一系列的连续画面来表现出动态效果的尝试却无意中与真正动画的基本原理相接近。

2.1.3 动画的形成

怎样才能使静止的画面动起来呢？这个问题从民间的一些游戏中我们得到了很大的启发，如手翻书、走马灯、皮影戏等，这类民间游戏和一些人做的视觉实验虽然还不是真正意义上的动画，但是所利用的基本原理却与人们后来看到的电影的原理一样，都是通过一些机械装置使画面产生动态的感觉。

1. 手翻书

16世纪出现的手翻书玩具是最早利用人类的视觉暂留原理来产生动感的。英国的艺术家林奈特在1868年创作了第1本手翻书，当时称为kineograph，意指移动的图片。

手翻书实际上就是在书的每页边缘绘有一系列渐变的图画，这些画面中的人物或动物的表情、动作十分相近，有着连续的、细微的变化。当连续翻动书页的时候，这些静止的画面就产生了连续变化即动态的效果，这种效果同动画产生的原理是一样的。

手翻书

2. 视觉暂留现象

为什么连续变化的图案能使人产生运动的感觉呢？

为了解释这个现象，1824年，英国科学家彼得·罗杰提供了理论依据。他向英国皇家协会提交了一篇关于《移动物体的视觉残留现象》的报告。在报告中他提出：形象刺激在最初的显露后，能够在视网膜上停留若干时间。当这种分开的刺激迅速地连续呈现时，在视网膜上的刺激信号会重叠起来，形象就成为连续进行的了。这是第一次从理论上提出人眼有"视觉暂留"现象，即当人们眼前的物体被移走之后，该物体反映在视网膜上的物象不会立即消失，会继续短暂滞留一段时间。

视觉暂留现象

3. 西洋镜

1834年，英国人威廉·乔治发明了西洋镜。西洋镜是一种民间的游戏器具，匣子里面装着画片儿，匣子上放有放大镜，根据光学原理要暗箱操作才可以看放大的画面。这个装置证实了人眼具有"视觉暂留"现象的原理。

西洋镜

"西洋镜"这个名词来源于希腊语，意思是"魔术画片"。所谓"魔术画片"是指一个两面画着不同图画的圆硬纸片，当硬纸片快速连续地翻转时，会看到正反两面的两个图组合在一起，而不是单独的场景。其原理就是硬纸片在快速翻转时，视网膜上还保留着刚过去的一瞬间，即上一张图片的形象，紧接着又出现另外一幅画面，两个画面就会重合。

有一个著名的实验"小鸟进笼"可以形象地加以说明。硬纸板的正反面分别绘制一幅小鸟的图片和一幅笼子的图片，当两幅图片快速变换时，我们就可以看到小鸟进笼的效果了。实际上在现实中，这是一个不存在的画面，只是由于视觉暂留原理使两面图像产生互融的影像效果。

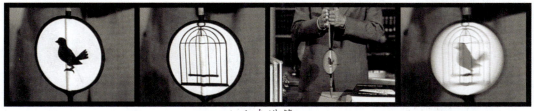

小鸟进笼

4. 幻透镜

幻透镜是比利时科学家约瑟夫·普拉托于1832年发明的。幻透镜也被称为诡盘，它是在"魔术画片"的基础上发明的。在一个边缘有许多齿孔的圆形纸板上画下十几幅动作连续的动物或人物。操作者转动纸盘并通过一个缝隙去观看，能够看到循环活动的影像。

幻透镜就是动画的原始雏形，普拉托的这一发明确立了最早的电影原理。

"幻透镜"画片

5. 走马灯

中国很早就利用热力作为动力，现在中国民间流行的走马灯，就是在八百多年前发明的。通过在灯内点上蜡烛，使蜡烛产生的热量推动气流令轮轴转动。轮轴上有剪纸，烛光将剪纸的投影投射在屏幕上，图像便不断变动。因多在灯的各个面上绘制古代武将骑马的图画，而灯转动时看起来好像几个人在你追我赶向前运动，故名走马灯。

中国民间的走马灯

6. 皮影戏

皮影戏是一种由幕后照射光源的影子戏。与西方的"动画装置"从幕前投射光源的方法虽然有区别，但都能反映出东西方国家对光的痴迷，对操纵光影的痴迷。

传说皮影戏起源于商朝的黄龙真人，他喜欢做一些人和动物的形象，并把影子投射在窗上，随后人们争相效仿。皮影戏成型于唐代中晚期或稍晚的五代时期（公元7世纪—公元8世纪），当时是为佛教宣传轮回报应的佛法服务的。至宋代、金代（公元960—公元1279年）与说唱艺术相结合，成为当时兴盛的民间活动之一。明代皮影戏继续在都市和村镇流行，它不只受到广大下层民众的喜爱，也受到文化人的推崇。清代，特别是清末民初，即20世纪初叶，皮影戏在中国广大地区广泛传播，并形成了不同的地域风格。

中国皮影戏

1767年,法国一位名叫居阿罗德的传教士,把中国皮影戏的形式和制作过程带回法国,使其成为一种时髦的外来艺术,并且在此基础上创造了法国的皮影戏,到1776年又间接传入了英国。从此,世界各国开始争相模仿,中国的皮影戏开始了国际化之路。法国的皮影戏、希腊的皮影戏、美国的皮影戏等世界各国的皮影艺术,都是由中国的皮影戏演变而来的。

其他国家的皮影艺术

2.2 动画电影的产生与起源

2.2.1 动画的探索

法国电影史将1877年8月30日定为动画的生日,那是法国光学家兼画家埃米尔·雷

诺发明的"光学实用镜"获得专利的日子。

同样在法国，1895年12月28日是卢米埃尔兄弟公开放映的电影《火车进站》《水浇园丁》等短片引起轰动的日子，被定为电影的诞生日。

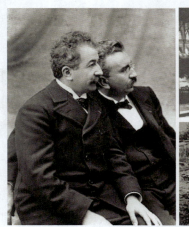

卢米埃尔兄弟及其电影《火车进站》与《水浇园丁》

早期动画电影的技术要求要比故事电影低得多，以绘画为基础的动画电影只要求能够连续放映，以感光胶片为基础的故事电影既要求能够连续放映，又要求连续拍摄。这也是为什么动画的诞生要先于电影的原因。

在动画的探索之路上，不能不提埃米尔·雷诺、爱德华·穆布里奇、斯图尔斯·布莱克顿、埃米尔·科尔这4位在动画史上举足轻重的人物，由于他们不懈的努力才有了今天动画的巨大成功。

1. 埃米尔·雷诺

埃米尔·雷诺被看作动画的最早发明者，首先因为他发明了"光学实用镜"，其获得专利的那一天还被电影史定义为动画的诞生日。该设计用12面镜子拼成圆鼓形，再将彩色的图片条装在其中，当其旋转的时候，能够反射出每一幅图片，而不需要复杂的机械装置。图片条展现出清晰、明亮、不失真的动画效果，并且没有抖动。

埃米尔·雷诺是一位集编剧、绘画、剪辑、放映于一身的全才，他是世界上第一位动画家。他对动画的贡献主要有4个方面，即造型、动画技术、音响效果和剧作。

在造型方面，埃米尔·雷诺的动画人物造型均趋向于写实，这样的造型在制作上要比一般的漫画造型花费大得多的人力，在技巧上要求也更高。在动画技术运用方面，埃米尔·雷诺在动画绘制中发明的使用透明纸张复制、打孔固定技术、动画人物和背景的分离、循环动作等技术至今仍在沿用。另外摹片的技术在他早起的作品中也已被应用，如《更衣室之旁》中

光学实用镜

海鸥飞翔的画面就是通过逐个描摹连续拍摄影片的方法完成的动画画面，目的是为了取得逼真的动态效果；在音响效果方面，在当时无同步的录播设备的情况下，埃米尔·雷诺采用现场演奏和演唱的方式来给影片配乐；在剧作方面，埃米尔·雷诺为自己的动画片写剧本，虽然动画片的时间很短，一般在12～15分钟，但是足以叙述出一个完整的故事了。

埃米尔·雷诺在动画中的贡献是巨大的，但是这些贡献在当时并没有被人们所关注，甚至完全被忘记了，以至于在后来的动画制作中还要一项技术、一项技术地去突破。埃米尔·雷诺是一位失败的伟人，乔治·萨杜尔在他的《电影通史》中曾这样评价过："雷诺在他的发明事业中表现出一种全面的才能，这种才能很可以和文艺复兴时期某些杰出艺术家相比拟，他同时是机械师、光学家、制造人、画家、放映师、剧作家、美工师、发明家、制片商、导演、特技发明者，但是这种全面的才能本身却造成其专长的缺乏，它显示出埃米尔·雷诺只能是一位手工业者，而不能在电影工业的新人物中称雄。因此，当后一些人露面的时候，他就要遭到毁灭。虽然如此，但是我们依然要承认埃米尔·雷诺在动画界的地位，以及他所做出的巨大贡献。

2. 爱德华·穆布里奇

连续摄影是电影诞生的技术基础，同样也是动画赖以生存的技术基础。摄影师爱德华·穆布里奇一直致力于动态摄影的探索。在1873年，他用若干台相机拍摄出第一套马在奔跑的连续动作过程，同时他也是第一个把照相术用于活动摄影的人。

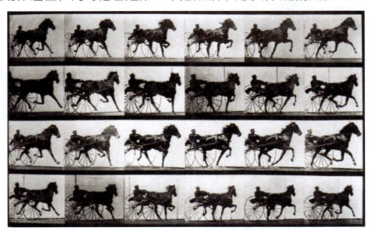

动态摄影——奔跑的马

在1877—1879年间，穆布里奇将马在奔跑中的连续照片翻制成回转式画筒的长条尺寸，并且改良了雷诺的光学实用镜，发明了变焦实用镜，这台变焦实用镜在电影史上被称为"第一架动态影像放映机"。

3. 斯图尔斯·布莱克顿

美国人斯图尔斯·布莱克顿首先发明了"逐格拍摄"技术，即通过一格一格地拍摄

静态的角色镜头，然后使之连续放映，从而产生活动的真实或奇异的影像。在拍摄时都需先用模型定位，一个画面拍好后，由动画师将对象稍做移动，再拍下一个画面，每次只拍摄一个画面，即1帧。

1906年，布莱克顿利用逐格拍摄技术拍摄的《一张滑稽面孔的幽默姿态》被公认为美国第一部动画影片。在这部短片中，刚开始时画家绘制的是一个男人和一个女人的过程，接下来绘制的人物开始动了起来：男人将烟圈吐向女人，女人转动着眼睛，一只小狗跳过圆圈，杂耍演员开始表演。布莱克顿在片中共绘制了3000多张图画，为了节省逐格重画的时间，他还使用了剪纸的手法，将人形的身体和手臂分开处理。

《一张滑稽面孔的幽默姿态》

布莱克顿的其他著名动画影片还有《闹鬼的旅馆》（1906年）和《魔笔》（1907年）。他的动画基本保持一种真人或者实物和绘画合成的风格，很有电影特技的味道。

斯图尔斯·布莱克顿对电影的贡献也是很大的，1908年他首先采用了介于特写和中景之间的近景镜头。他非常重视剪辑工作，从1908—1913年剪辑了一组连集片《真实生活景象》。他是电影艺术发展史上最富有革新精神和创造性的导演、组织者、制片人、演员、动画制作人。他率先拍摄了2～3盘胶片的喜剧片，并从1908年就开始拍摄美国名剧，包括许多莎士比亚戏剧和历史剧，如《麦克佩斯》《铸情》等。当维太格拉夫影片公司的拍片规模发展到不是他1个人能承担得了的时候，他又设立了统率若干导演的制片监督制度。

4. 埃米尔·科尔

1907年，法国的漫画家埃米尔·科尔发现自己的漫画作品被高蒙公司拍成了电影，又由于其他某些原因他加入了高蒙公司，并且开始了自己的动画之路。第二年，科尔利用逐格拍摄的技术制作了以漫画为绘画形式的动画片《幻影集》。在这部动画片中，主要以表现视觉效果开发动画假象为主导，不注重故事情节。也是在这部动画片中，他首次将漫画这一绘画形式引入了动画片。

将漫画同电影相结合让科尔有了很大的发挥空间，他不再局限于利用绘画本身的美学特性，而是将绘画用于电影拍摄带来的图形的变化和运动放大，并且直接采取底片放映，使画面变成了黑底白线造型，如动画《方头》中的画面效果，采用黑色背景，画面中的木偶人物是典型的漫画，圆圈是头，圆柱是身子，粗线条则是其四肢。

《方头》

从动画电影的诞生到现在已超过100年了,但是我们发现,主流动画片的美术形式似乎一直是以漫画或者与之接近的单线勾勒的图形为主。这可能与动画的制作有一定的关系,简单的形式可以节约成本,减短制作周期。这也就不奇怪欧洲人总是认为真正的动画电影产生于科尔,而不是美国人眼中认为的温瑟·麦凯了。

2.2.2 动画的原理

1824年,英国的彼得·罗杰为了解释"为什么连续运动的物体能使人产生运动的感觉"这个问题,提出了"视觉暂留"现象的理论。1829年,比利时的物理学家约瑟夫·普拉托又发现了视觉暂留的更深层的原理:当人们眼前的物体被移走后,该物体反映在视网膜上的物象不会立即消失,而是会继续短暂滞留一定的时间,这个时间大概是十分之一秒。后来的人们经过实验证明,物象滞留在视网膜上的时间大约为0.1~0.4秒。约瑟夫·普拉托在1829年6月召开的列日大学的论文答辩会上发表的论文说明了这个原理,他认为假如几个在位置上和形状上逐渐变得不同的物体在极短的时间和相当近的距离内连续在眼前出现,那么,视网膜上所得到的印象将是彼此衔接的,而不是互相混淆的,它会使人以为看到了一个单独的物体在逐渐地改变着形状和位置。幻透镜就是为了说明这个原理而发明的。

视觉暂留现象只是产生一连串重叠的影像,是重叠的静止的影像的静态合并,而不是运动的错觉。此理论不能解释为何动画能动。动画、电影的摄制和放映实际上是利用了似动现象原理。

20世纪初,德国心理学家马克斯·韦特海默用实验方法研究了似动现象。似动现象是指两个间隔一定距离的静止刺激物,以适当的时间间隔先后呈现,观察者会产生刺激物由一点移动到另一

动画原理图

点的感觉的现象。似动是由于先后呈现的刺激作用与感受使机体也产生了与真实运动相似的神经刺激。第一个刺激停止后，它所引起的神经兴奋还会持续一段短暂的时间，在这段短暂的时间内如果出现第二个刺激，它所引起的神经兴奋就会与第一个刺激所引起的暂时持续的兴奋相连，所以感觉上第一个刺激就被移动到第二个刺激的位置。

似动现象

2.3 动画的发展

动画产生至今已有百年历史，纵观其发展过程，先后经历了行业形成、行业发展和行业成熟3个阶段。

2.3.1 动画行业的形成阶段

彩色动画的出现和第一家动画公司的成立标志着动画行业的形成。

1911年，美国动画家温瑟·麦凯制作出了第一部彩色动画影片《小尼莫》，他一格格地为动画着色，从此动画有了颜色，挖掘出了动画的艺术潜力。

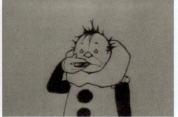

《小尼莫》

《小尼莫》由温瑟·麦凯改编自自己的漫画作品《小尼莫游梦士》中漫画人物的逗趣动作，以及他们所经历的一些稀奇古怪的事，使得影片有了动画的特性，在当时有一定的可看性。最为难得的是这部动画影片是一部彩色片，小尼莫身穿鲜亮的黄颜色衣

服，手捧鲜艳的红花，坐着活灵活现的巨龙，钻进画面深处。这使得影片不仅因为颜色的加入而更加丰富，而且在二维画面中利用透视的技法呈现出三维的立体效果。

另外在1914年，麦凯制作出了被公认为第一部真正意义上的动画影片《恐龙葛蒂》，这是一部真人与动画合成的影片，具有人物的性格和完整的故事情节。

在《恐龙葛蒂》中麦凯将故事、角色和真人表演设计成互动式的情节，影片开始时恐龙葛蒂遵从麦凯的指示，从洞穴中爬出向观众鞠躬，在表演的过程中顽皮地吃掉了身边的树。麦凯像个驯兽师，一挥鞭子，恐龙就会按照命令进行表演。表演结束时，画面上还出现麦凯骑在恐龙的背上渐渐走远的镜头。这部动画片，用墨水和宣纸完成，绘制了超过5 000张图画，每一格的背景都不同，整体感流畅，时间换算精确，表现了麦凯不凡的绘画能力和动画时间的把握能力。

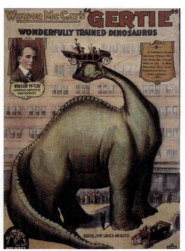

《恐龙葛蒂》

《恐龙葛蒂》最大的成功在于对角色形象的塑造，即葛蒂的生动形象。后来麦凯以葛蒂这个形象创造了一系列的冒险短片。这种新奇的手法在当时并不多见，但在后来的动画创作中被广泛应用，如米老鼠、美女贝蒂等形象。

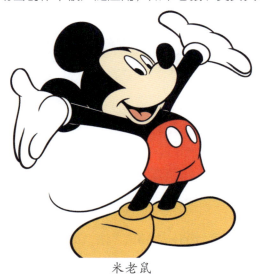
米老鼠

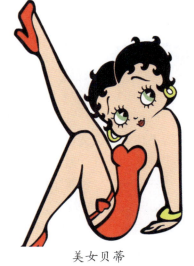
美女贝蒂

麦凯不仅是一位表演艺人，他对戏剧效果的把握也有充分的认识。1935年，他制作的《路斯坦尼亚号的沉没》可以说是动画史上第一部动画纪录片。他将当时沉船这个悲剧性的新闻事件，用了将近25 000张手绘动画素描来表现灾难的冷酷、绝望和暴力，通过动画形式呈现出来，特别是将船沉入海中和几千人葬身海里的画面，表现得淋漓尽致，让观众感觉十分震撼，在当时可谓是创举。

动画片的制作工艺复杂而烦琐，必须有完善的工具、专门的技术和严密的组织。1913年，拉马尔·巴雷在纽约成立了巴雷公司，他精心为自己的动画片设计了一套行之有效的定位系统，并制作出一系列的漫画改编剧《希拉·莱尔上校的冒险故事》，为以后动画行业的发展奠定了基础。

1915年，巴雷公司的马克斯·佛莱雪发明了转描仪，可以将真人电影中的动作，以写真的方式转描在赛璐珞片或纸上，他的著名作品《墨水瓶人》就是利用转描机完成的。

《路斯坦尼亚号的沉没》

《墨水瓶人》

2.3.2 动画行业的发展阶段

1. 赛璐珞片的广泛应用推动了动画行业的发展

1915年，美国人埃尔·赫德发明了赛璐珞片，取代了以往的动画纸。赛璐珞片，也称明片，是一种以醋酸纤维为原料的光滑、透明薄片。在此之前，为了一幅变化中的画面，都不得不将每一次变化的形象连同不变的背景都画一遍，不但浪费了大量的时间，而且加大了创作的难度。赫德把角色画在赛璐珞片上，活动的形象就可以与背景分开，拍摄时再合并到一起，也就是所谓的分层绘制，既节省了时间，又提高了动画的制作效率，增强了动画的表现能力。

由于赛璐珞片的出现，使得动画行业建立了动画片的基本拍摄方法，成为推动动画大规模生产的转折点，从而形成了"传统动画"的经典制作方法。

2. 电影销售方式的出现

1919年底，一只成为商品的卡通造型菲力猫，在派特·苏利文公司出品的《猫的闹剧》中诞生了。它标志着一种崭新的电影销售方式的出现以及动画工业模式的开辟。由奥托·梅斯麦导演和设计的菲力猫形象有许多表情和姿势，表现出动画特色的视觉趣味。他吸取了温瑟·麦凯塑造葛蒂的技巧，赋予菲力猫生动的个性特征，使菲力猫与众

多动画角色有很大的区别，成为连续10年美国最受欢迎的卡通明星。随着菲力猫声名鹊起，菲力猫玩具、贴纸、唱片、图像等都成为新商品的延伸卖点。这些商品主要的顾客是儿童，由此产生了以儿童为主的卡通用品市场，为商家带来了惊人的利润，也为动画电影相关产品开辟了广阔的销售领域。随后相继出现了许多至今仍脍炙人口的动画角色，如啄木鸟乌迪、大力水手波派等。

菲力猫

《啄木鸟乌迪》

《大力水手》及其衍生产品

　　随着动画制作技术的提高与改进，尤其是赛璐珞片在动画制作中的运用，大规模动画片的生产成为可能，这也为美术创作者开辟了一个广阔的发展空间。当时很多美术、电影工作者投入到动画制作行列中，为动画发展注入了新生力量。一时间，动画制作成为美国年轻人最喜爱的职业之一。美国的众多动画片厂，都随着这股热潮积极开发创意、研究各种制作技术，创作不同风格的动画片，一时间制作出许多动画短片，并获得了丰厚的利润回报，其间主要的影片有米高梅公司的《猫和老鼠》、华纳公司的《兔宝宝》等。由此美国开始了震撼世界的动画发展黄金时代，其中最具代表性和辉煌业绩的当属沃尔特·迪士尼制片厂了。

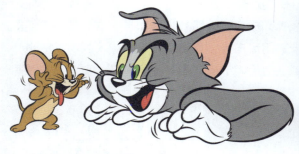
《猫和老鼠》

《兔宝宝》

沃尔特·迪士尼公司的发展，促使动画行业成为举世瞩目的商业影视艺术行业，也改写了动画的历史地位，是动画商业发展的里程碑。

迪士尼公司的制片工作非常严谨，影片故事情节紧凑，前期分镜头设计更是精美细致，动画角色个性鲜明。他们在制作技术上不断提高创新，尽可能地做好每一部影片，使观众陶醉在梦幻般的世界里。迪士尼公司出品的影片无论是影片风格、故事情节、色彩声音、人物场景设计还是后期技术处理都展示出其刻苦创业的优秀品质，以至于迪士尼动画公司被全世界公认为动画史上最具成就的动画生产基地，而沃尔特·迪士尼本人更是被无可争议地誉为杰出的动画大师。历经百年风雨，沃尔特·迪士尼早已不仅是一个人的名字了，它代表了一个辉煌的动画时代、一部经典的创业历史、一个伟大的商业帝国、一个不朽的艺术品牌、一部科学与艺术的典范和一个典型的美国梦想。在动画片的制作中，几乎每项技术发明都印着迪士尼的名字，迪士尼动画影片的标准，也已成为当时衡量动画影片质量优劣的标准。

沃尔特·迪士尼

迪士尼制片厂标志

2.3.3 动画行业的成熟阶段

1937年,迪士尼制作的《白雪公主》是世界上第一部彩色动画卡通长片。影片完善的艺术性、精良的制作效果令观众惊叹,轰动了国际影坛。它运用彩色胶片合成录音技术创造了动画长片的奇迹,使人们开始重新审视动画的价值和艺术魅力,也使迪士尼的经营方向由短片生产转为长片生产。随着具有长篇剧情的影院动画的出现,它逐渐成为动画产业中的主流动画,标志着动画技术与艺术达到了高度完美的统一,也标志着动画行业进入了行业的成熟阶段。

《白雪公主》

与此同时,美国其他动画公司也在努力发展,迪士尼公司也面临着激烈的竞争。许多动画公司纷纷成立,丰富了美国动画片的风格特色。

2.3.4 动画行业的发展趋势

1. 动画产业的成型

20世纪中期以来,世界各国的动画业也得到了长足的发展,不同国家、各具风格的优秀动画影片不断涌现,先进的动画技术、完善的设备、规范的制作流程和产业化的生产模式,使动画行业日益走向繁荣和成熟。

随着动画技术的成熟,现代科学技术的发展又不断为它注入了新的活力。除了绘画

以外，运用各种美术手段，如木偶、泥塑等造型艺术形式来塑造人物与环境，表现故事情节的美术影片相继出现。我国在悠久的文化历史和民间艺术的基础上所创造的剪纸、折纸、水墨等诸多形式优美、风格多样的美术片，也为丰富国际动画艺术做出了贡献。

2. 动画创作发展中的两种倾向

技术的进步使得动画创作的艺术理念也逐步确立了起来。法国的埃米尔·科尔和美国的温瑟·麦凯的作品分别代表了动画不同的发展趋势。

动画家埃米尔·科尔的动画片一直致力于对动画视觉表现力的挖掘，极富个性和自由创作精神。而温瑟·麦凯是在沃尔特·迪士尼之前对动画艺术性和商业化进行建设性探索的伟大动画家，他的真人与动画合成的影片《恐龙葛蒂》和第一部以动画表现的纪录片《路斯坦尼亚号的沉没》都代表了当时动画片艺术的最高水平，并且取得了良好的商业回报。

在他们之后的动画艺术家都分别朝这两个方向发展，最后形成两种倾向：一种是以讲故事的方式出现，注重商业效应，注重娱乐大众，这一倾向的动画片最后发展成为商业性很强的主流动画片，如迪士尼公司的所有动画长片，都是以追求商业利益最大化为目的而创作的；另一种是强调画面感觉，强调创作者的个性，艺术家们把动画当作一种高尚的艺术来追求，这一倾向的动画最后发展为实验艺术短片，如诺曼·麦克拉伦的《水平线》、特里尔·科夫的《丹麦诗人》、弗雷德里克·巴克的《种树的牧羊人》都体现了动画家自身的艺术追求。

《水平线》

《种树的牧羊人》

第3章
动画的类型

- 动画类型形成的原因
- 动画的类型

随着动画技术的不断发展和进步，动画片早已突破了传统手绘动画的表现方式，形成了诸多不同种类的动画影片。一般来说，动画分类没有固定的模式，分类是人类思维活动的重要方式之一，目的是使所研究的事物有序。将动画分类是认识动画、研究动画的一种方法。面对越来越多难以归类的动画形式，如何将两种分类之间的灰色地带厘清并不那么重要，重要的是去了解各类动画形式的特点及功能，以及前人已经达到了什么样的艺术高度，我们如何在此基础上创造出更卓越的作品。

常见的几种分类方式主要有制作方式、叙事方式、传播形式及创作性质。

3.1 动画类型形成的原因

动画发展至今，动画艺术家们在尝试着用各种技术和手段进行动画片的创作和表现，能使动画在发展过程中形成各种各样的类型的原因主要有3个：科技的进步、不同观众的审美需要，以及动画艺术的内在与外在形式。

3.1.1 科技的进步

科技的进步是动画类型形成的一个重要原因，科学技术使得动画的制作手段和传播手段得到了很大的提升。例如电影的3次技术革命给电影技术和艺术带来了巨大的变革，从无声到有声，从黑白到彩色，从模拟到数字，使电影发生了质的转变。

制作技术的进步使得动画在制作工艺上越来越方便，制作手段上越来越多样化：传统的在纸张上手绘→赛璐珞片的发明使用→多种材料的使用→计算机技术的运用。

随着传播技术的进步增加了动画的传播媒介，如影院传播媒介、电视传播媒介，以及手机网络等新媒体的传播媒介。

3.1.2 不同观众的审美需要

动画作为一门艺术满足了人类的审美需要，使人在观看动画中得以精神上的享受和升华。

审美需要是具有诗性智慧的人用美的尺度衡量自己、建构自己，使自身从异己的自然和残缺不全的现实中超脱和解放出来的需要。它的主要对象是艺术，因为艺术是人的诗性智慧的对象化，它用想象为人们创造了一个有意味的形式，让人在其中进行诗意的卧游，在审美同谋过程中走向自由和解放。

人作为个体，在每个群体中的人或者每个人的精神需求是不一样的，有的人需要在动画中得到欢乐，娱乐搞笑片就出现了；有的人需要宣泄被压抑了的情感，那些突破道德规范、含有暴力和色情内容的动画作品就会受欢迎。

3.1.3　动画艺术的内在形式与外在表现

　　动画艺术的内在形式主要指动画创作者的主观态度、审美情趣和价值观念等。每一位动画艺术家都有着强烈的创作愿望，都想用新思想、新理念创作新形式的动画片来获得观众认可和市场的需要。不同的艺术家有不同的态度、审美和价值观，以不同的态度、审美和价值观创作的动画片必有差异，会形成不同的类型。

　　动画艺术的外在表现主要是指动画作品的艺术形态，即借助欣赏者感官的外部形式，如色彩、音乐、线条、文字等，一般有具象和抽象之分。另外还有动画制作的技术、造型手段和传播媒介。

3.2　动画的类型

3.2.1　按制作方式分类

　　根据制作方式和工具器材的不同可以将动画分为平面动画、立体动画和以计算机制作为主的计算机动画。

1. 平面动画

　　平面动画是指在手工生产的技术条件下，在平面材质上进行造型和绘画而制成的动画作品。平面材质包括纸、胶片、赛璐珞片、玻璃、木板等。平面动画包括手绘动画、胶片直绘动画、挖剪动画、沙动画和玻璃动画等。

　　(1) 手绘动画

　　手绘动画是传统动画中应用最广的动画形式，也是最原始的动画形式。手绘动画是由动画师用笔在透明的纸上绘制，并通过逐格拍摄的方式将多张图纸拍成胶片制作出的动画。现代手绘动画需扫描到计算机中进行上色合成。

　　手绘动画分为3个阶段，第一阶段为独帧绘制，即一张一张地绘制。独帧绘制动画的优点在于，能够通过不同的笔和颜料绘制出风格多样的动画效果，每一张均不重复，不可复制，极具艺术性和原创性。缺点在于需要一张一张亲自绘制，工作量巨大，且动作的流畅性不足。如温瑟·麦凯的《恐龙葛蒂》《路斯坦尼亚号的沉没》等早期的动画都是利用这种方式制作的手绘动画。意大利的实验性动画家宝拉·皮奥兹对独帧绘制情有独钟，他曾说过我非常喜欢手绘动画，因为它对我而言是很好的挑战。在一张张空白的纸上，你可以创造出一个不可思议的世界，一张接着一张的纸，就像一个呼吸接着一个呼吸，最后展示出整个故事。线条可以出现或消失在一格画面中，也可以穿越画面与其他的线条结合而产生另一种韵律，一切非常自由。这就是它单纯的美感。比尔·普莱姆顿的《你的脸》也是独帧绘制的精品，1988年曾获得奥斯卡最佳动画短片提名，它体现

了动画短片的另外一种风格，就是短片不描写一个特定的故事情节，而是简单地通过画面上图像的各种变化，给观者带来一定的视觉冲击效果。

《你的脸》

第二阶段为分层绘制，由于赛璐珞片的发明，使得手绘动画向前迈进了巨大的一步，制作工艺上有了质的飞跃。通过分层绘制，使得动画片做到了角色和背景的分离，节省了劳动力，缩短了制作周期。由于赛璐珞片透明的特性，不同的人物可以共用一个背景，并且达到非常自然的人景交融的画面效果。传统的手绘动画大部分为分层绘制的赛璐珞片动画，如迪士尼公司出品的《白雪公主》《猫和老鼠》和中国的《大闹天宫》。

《猫和老鼠》　　　　　　　　　　《白雪公主》

《大闹天宫》

第三阶段是手绘与电脑相结合，也就是现代手绘动画。它将绘制的动画扫描到电脑中进行上色合成。这种类型的动画片既有手绘的灵活性，又可以准确地控制色彩和笔触，并可使用电脑增加一些光影和特效。这种方式是现在制作二维动画常用的方式，如日本动画大师宫崎骏的《千与千寻》就采用了此种制作方法。一开始的场景画面采用的是手工描绘，再将完成的图稿扫描至电脑中使背景呈现出立体感，或在一些有人物快速移动的片段中使用计算机的软件算法来做出由远拉近的效果。

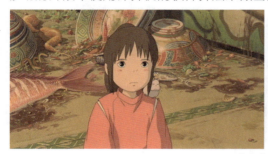

《千与千寻》

手绘动画根据绘画工具的不同可表现出多种绘画效果，如铅笔、彩色铅笔、钢笔、水彩、水墨、油彩和蜡笔等。

例如迈克尔·杜克·德威特于1994年创作的动画《和尚与飞鱼》，便使用了水彩、印度水墨等特殊的绘画效果，这部作品是采用传统的赛璐珞方法制成的，平涂色彩的人物在水彩背景中显得格外醒目，整幅画面色彩鲜亮，反差明显。

迈克尔·杜克·德威特在2000年创作的《父与女》，采用了铅笔、木炭，并运用了电脑技术合成。这部短片中，动画是用3B铅笔画在制画纸上，经过扫描并通过Animo软件给画着色并制作出质感，背景是用木炭和铅笔画在纸上的，扫描后在Photoshop软件中进行处理，最后制作出一部单色的短片，背景类似淡彩画，创造出了非常精妙的艺术效果。

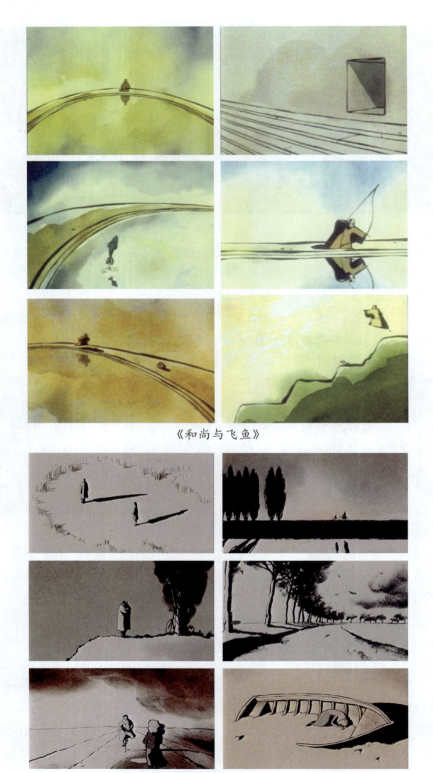

《和尚与飞鱼》

《父与女》

由费雷德里克·巴克创作的，著名奥斯卡获奖短片《种树的牧羊人》，是用铅笔在磨砂赛璐珞上绘制的。这部具有很高艺术价值和美感的动画片采用了素描及淡彩画手法，风格简约，具有写意的特点，还借鉴了印象派绘画的风格，强调个性和自我感受，着力描绘光影和色调，弱化结构，在许多地方都是用几笔勾勒出轮廓，留给观众无限遐想。

《种树的牧羊人》

在特伟导演的我国第一部水墨动画片《小蝌蚪找妈妈》中，将国画中的笔情墨趣与动画艺术完美、巧妙地结合在一起，创造出了一种全新的视觉效果，在动画发展史上是一项前所未有的创举。片中的小蝌蚪角色取自齐白石的中国画《蛙声十里出山泉》，影片准确地保持了齐白石绘画的笔墨风格，让观众看到了活动起来的齐白石名画。中国的水墨画在世界上都是独树一帜的，法国的《世界报》曾给予了这部动画片高度的评价：中国水墨画，画的景色柔和，笔调细致，以及表示忧虑、犹豫和快乐的动作，使这部影片产生了魅力和诗意。

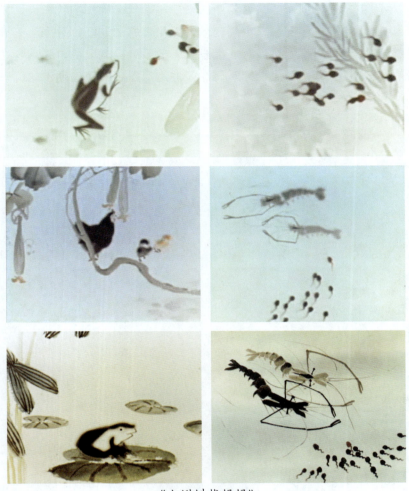

《小蝌蚪找妈妈》

(2) 胶片直绘动画

胶片直绘动画是实验动画的一种，即直接在胶片上通过手绘、刮刻、曝光等手段制作的动画片，这类动画不需要摄影机拍摄，即可看到完成后的效果。

动画创作者直接在16mm的胶片上进行创作，通常通过3种方式：第一，在已经曝光但是没有经过冲洗的胶片上（含有一层可以画的黑色乳胶层），绘制出白色的图案，再进行染色，使其色彩丰富；第二，在不含任何乳胶层的胶片上，用画笔或混合材料绘制图案，前提是胶片在经过摄影机夹层的时候材料不能掉落；第三，在胶片背面涂上油彩，直接在胶片上刮出图案。

胶片直绘动画的创始者是列恩·利尔，他于1952年创作的《色彩的呐喊》就是在16mm的胶片上，粘上蜡纸、颜料、编织物等制成的。加拿大国家电影局的诺曼·麦克拉伦将这种技术发扬光大，他创作的很多具有抽象意味的实验动画都是通过直接在胶片上绘制而成的，如《母鸡之舞》。

《母鸡之舞》

斯坦·伯克瑞奇的《蛾之光》就是直接将蛾子的翅膀、花瓣、种子粘贴在胶片上制作而成的。1995年新西兰动画家埃里克·拉塞尔创作的奥斯卡最佳动画短片《三人组舞》也是胶片直绘动画的经典之作。

《三人组舞》

胶片直绘动画所追求的是通过直接绘画、混合拼贴和光学处理营造出对比和跳跃的动态美感。它善于表现抽象的形状、鲜明的色彩、韵律感强的动作，常以古典音乐的节奏作为绘画的参考。另外因为动作的格数不易掌握，动作表现比较粗糙，所以在制作过程中一般很少有图案的细节部分。

(3) 挖剪动画

挖剪动画又称剪纸动画或剪切动画，它是指将剪好的、富有连接关节的小纸人，配上背景放在摄影机下把分解的动作逐一拍摄下来，再通过连续播放，创造出活动的画面。这种独特的制作手段和技术使得挖剪动画有自己独特的艺术特征：不容易制作准确的口型；以表现关键动作为主，较难有动作之间细腻的衔接；在角色转身动作中，只制作左侧面、右侧面两个角度；容易表现质感，选用不同的材料来制作，材料本身的质感发挥着很大的作用；人物动作长久保持一个姿势，因为剪纸人物的表情变化、转面和转身的动作均有局限性。

由于在拍摄过程中打光的方式不同,挖剪动画还可以分为上打光的动画和下打光的动画。

上打光是最常使用的方式,可以很好地表现材料的颜色、材质等质感。例如1958年,中国的动画大师万古蟾制作的我国第一部剪纸动画片《猪八戒吃西瓜》,就是将皮影戏、剪纸片艺术与动画艺术相结合而制作的,制作过程中采用了雕、镂、刻、剪的工艺手段。另外还有画像风格的《南郭先生》、装饰画风格的《火童》、山西剪刻窗花艺术风格的《渔童》等都是上打光的剪纸动画的典型代表。

《猪八戒吃西瓜》

画像风格的《南郭先生》

装饰画风格的《火童》

山西剪刻窗花艺术风格的《渔童》

下打光一般为剪影画效果，可强化物体的轮廓，可以使造型具有一种黑色厚实的效果，使影片的空间感、层次感增强。我国的动画片《猴子捞月》的背景采用的就是下打光的方式，其效果既符合故事发生的时间，又突出了画面的空间感和层次感。

《猴子捞月》

传统剪纸片动画的人物形象以刚直有力的线条组成，有明确的边缘轮廓，非常讲究"刀味"。后来，我国对剪纸动画进行了创新，在保留人物关节结构的前提下采用"拉毛"（鸟的羽毛的形象，能产生毛茸茸的质感，如同毛笔画在宣纸上产生的晕痕）的技法，创造出水墨风格的剪纸片，如《鹬蚌相争》《猴子捞月》等。这种可以假乱真的水墨画效果，既能降低制作成本，又能取得良好的视觉效果。

《鹬蚌相争》

(4) 沙动画和玻璃动画

沙动画一般是在拷贝箱上，用工具或手指操纵沙子，然后逐格拍摄下来的，也可以把沙子放到玻璃片上，然后把它们放到扫描仪上；这种方法有一种"平"的感觉，因为图像是从下面捕捉到的。沙动画采用拷贝箱透光的方法，以黑白胶片拍摄，这样一来透

光的部分变成白色,有沙的部分就是黑色。沙子在灯光下会产生强烈的明暗对比,而且可以通过沙量的多少来控制光影的层次感。所以沙动画一般是黑白基调的,当然也可以给沙动画加色彩,那就要借助于玻璃了,在底层的玻璃上或者在玻璃上绘制彩色的背景就可以给画面添加色彩了。

沙子属于一种流动的材料,创作者在创作的时候除了要有丰富的想象力和娴熟的指法之外,还要尽可能地利用沙子流动的特性,控制难度较大,而且有很多的不确定性。沙动画的沙子一般选用极细的沙子和石英,经过反复的冲洗和过滤后,得到没有尘土、颗粒均匀的沙材。可以通过挥洒、涂抹、移动沙子等手法来表现画面。

沙动画最杰出的作品莫过于美国的动画大师凯洛琳·丽芙的作品《猫头鹰与鹅的婚礼》《萨姆莎先生变形记》。凯洛琳·丽芙用白色的沙滩沙在玻璃上绘制,在工作台的两侧设置背景光源,并用反光板将光源折射回来,以产生柔和协调的光线,画面处理得非常细腻。尤其是《萨姆莎先生变形记》,作者在玻璃上洒上沙滩沙作画,每一个画面拍摄两帧后进行修改,再拍摄下一个画面。这种作画方式的特点是不能够修改错误,如果出现错误,就别无选择,只能够将错就错。毁掉重画是不可能的,所以这种作画方式的本质很像是自由写作,即作者让笔自身把意念传递到纸上,如果出现错误就只能顺其自然了。

《萨姆莎先生变形记》

玻璃动画是使用油彩直接在玻璃上绘制的一种动画形式。同沙动画一样，玻璃动画也是通过一帧帧地改变物体的形状或者动作来进行制作的。除了所用的材料不同，其实两者的本质是相同的，都有随意性和不确定性。

以俄罗斯的玻璃绘画大师亚历山大·佩特洛夫的《老人与海》为例，这位在玻璃板上绘画并制作动画的经验长达15年的动画艺术家，用手指把颜料抹在玻璃上，用画笔勾画出细节，需要擦掉的地方就用刮刀。他曾说，直接用手画得很快，把心里的形象变成画面，这是最快的途径。片中光线和动作的处理都自然到了极点，将玻璃绘制动画技术的优点发挥得淋漓尽致，非常好地表现出了流动的质感，将色彩的浓度尽显无遗。

《老人与海》

2. 立体动画

立体动画是指利用三维的立体材料，通过逐格拍摄的方式创作的动画类型。立体动画比较接近真实电影的思维方式，但是在拍摄手段上还是有很大的区别。

立体材料种类繁多，如黏土、木偶、积木、石膏等人造物品和自然物品。立体动画包括偶动画、实物动画和真人动画。

(1) 偶动画

偶动画是指由黏土偶、木偶或者混合材料的角色来演出，通过逐格拍摄的方式拍摄分解动作，并连续播放成活动的影像的动画。

偶动画在材质的选择上，有木头、黏土、布料、纸、胶类、金属等各种生活用品、食品等。根据所用材质的不同，偶动画还可以分为很多种类，常见的有木偶动画和黏土动画。

① 木偶动画

木偶动画一向在动画片的领域中占有很重要的位置，制作木偶最为成功的动画家当属捷克的杰利·川卡。他一生致力于木偶动画的创作，他自幼受雕刻木偶为业的祖母的

影响，11岁便加入了斯巴库木偶剧团，学习并掌握了木偶戏的全部技术。1945年他领导组建了布拉格木偶电影制片厂，摄制了大量木偶片，代表作有《皇帝的夜莺》《巴雅亚王子》和《捷克的古老传说》。1955年制作的《好兵帅克》是他最好的现实主义作品，1959年制作的《仲夏夜之梦》则是他应用宽银幕拍摄的第一部木偶片，他的偶动画取材广泛，技巧新颖，不少影片曾在电影节上获奖，而且从川卡的作品中，我们能感受到他对大自然的热爱，对民族文化的关注，细腻而不失粗犷，充满了抒情的诗意风格。

《好兵帅克》

我国在木偶的制作上，也获得了不小的成功，1947年制作的《皇帝梦》是我国第一部木偶片，随后1955年制作的《神笔》、1979年制作的《阿凡提的故事》等片都曾获得过国内外大奖。

《阿凡提的故事》

② 黏土动画

黏土动画是用黏土来制作角色的模型，然后进行拍摄。黏土的可塑性很大，拥有极强的亲和力，而且在强烈的灯光照射下，不容易变形，是很好的创作材料。黏土动画一般通过"改变自身的形状"或者"替换不同的部位"来产生动画的效果。黏土动画另外一个制作难点在拍摄上，同样的木偶动画也是一样。在拍摄过程中，要求角色的动作要

尽量明显、直截了当，动作不能过于细腻，不适合黏土动画的视觉表达。角色需要完整的躯体和服饰，以防在摄影机运动时穿帮。另外，场景和灯光的设计也需要重点考虑。

英国的阿德曼公司在世界黏土动画的创作中占有重要的地位，其代表作《超级无敌掌门狗》《小鸡快跑》，以及电视系列动画《小羊肖恩》等都是脍炙人口的佳作，且多次在世界电影节上获奖。

《超级无敌掌门狗：错误的裤子》可谓《超级无敌掌门狗》系列中登峰造极之作。惊险、悬念、打斗、追逐这些场景需具备的因素它都包括了。影片结尾的玩具火车追逐场面堪称壮观！格罗米特坐在玩具火车上一边躲闪坏企鹅的子弹，一边飞快地往自己前方铺铁轨，观众丝毫感觉不到由于黏土这种材质所带来的泥偶角色动作的不连贯性，恰恰相反，无论是拍摄还是角色的表演，可谓是一气呵成、完美无缺。

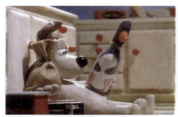

《超级无敌掌门狗：错误的裤子》

(2) 实物动画

实物动画是利用日常生活中存在的现成品，进行动画表演的动画类型。实物动画与偶动画最大的区别是：实物动画中的角色保有实物的原貌，而偶动画中的角色是人设计并制作出来的玩偶，是依据创作者心目中的形象重新塑造的。

加拿大动画大师诺曼·麦克拉伦的动画片《人和椅子》，将现实生活中一把普通的椅子，通过拟人化的手法赋予其生命，从而与人周旋。可见，实物动画的特征是真实性和拟人化，真实性即表现原本的物体的质感，拟人化即在实物本身与人类性格之间寻找相似点或者创造相似点。

实物动画的表现方式有两种，一种是利用身边所有的具有自身固定形态的物质的本身进行创作，例如椅子就是椅子，订书钉就是订书钉，再将人的思想性格等附加给它们，让它们有人的性格，会说话、会生气、会耍心眼等。另一种是经过加工后超出物质本身形态的新的特征体现，也就是用原本存在的物质进行新的组合，但是物体的原貌依然不变，例如用剪刀来代替鸟的嘴，用飞镖代替火箭等。2003年法国昂西动画节的一部参赛作品《天国传奇》就是第二种实物动画的典型代表。还有一部名为《糖果体操》的

动画片也是第二种实物动画的代表,它将一粒粒的糖果组合成不同的形态,进行各种各样的变化,质感依然是糖果的质感,但是形态却改变了。

《糖果体操》

(3) 真人动画

真人动画属于杂耍电影的一种,其以真人表演,通过逐格拍摄的方式制作的动画。真人在动画中属于一种特殊的材料造型,往往能够表现出许多真实世界中人类不能实现的动作,常用来表现幽默或是荒谬的情节。在真人动画的拍摄中,要特别注意不可控制因素的干扰,如光线和服装等。

诺曼·麦克拉伦的《邻居》为真人动画的经典之作,这部抒情诗般的短片利用演员的真实动作逐格拍摄而成,它讲述了两位邻居为了将一朵小花占为己有而大动干戈、大打出手,随着暴力的升级,他们残杀了双方的家人,同归于尽后,在他们各自的坟墓上又长出一朵美丽的小花的故事。短片中使用的拍摄技术很简单:将带有逐格摄影马达的摄影机安置在三脚架上,演员则根据最终动作的不同阶段,依次摆出连续的造型。拍摄技术虽然简单,但是实际上演员操作起来却很难,因为要把动作一一分解开。

《邻居》

1983年的奥斯卡最佳动画短片《探戈》也是一部以真人表演为基础制作而成的动画，这部短片的成功之处不在于它精致的画面，也不在于它精彩的剧情，而在于它非凡的创意。在一个固定的空间中，同一个角度观察着十几个人各自做着自己的事儿，当一个人的行为完成以后，在加入一个新的人物的同时，之前的人物仍在不停重复地做着和以前同样的事。

《探戈》

3. 计算机动画

　　目前动画艺术中发展最快速的是计算机动画，它提供给动画师崭新的表现空间。电脑技术惊人的发展速度，已经大大地影响了我们的生活，电脑工业带来的数字化潮流席卷整个艺术的表现方式，不管喜欢与否，我们正生活在数字时代中。

　　计算机动画是指以计算机为核心创作的动画，它利用数字技术生成一系列可供实时播放的动态连续图像。动画家们从20世纪70年代初开始尝试用计算机制作动画，到现在，几乎已经没有动画片的制作不用计算机了。计算机动画的出现，使得动画制作工序不再像传统手工制作那么繁重，而且简便、高效、富有更广泛的表现力。

　　计算机动画的制作原理主要有两种，一种为关键帧动画，即绘制动画的原画作为关键帧，计算机自动运算出两个关键帧之间的动作，也就是计算机取代传统手绘动画中的中间画制作，这样可以大大节省动画制作的人力和物力。这种方式目前大量运用在计算机二维和三维动画的制作中。另一种为程序动画，设定程序后，计算机自动生成动画，这类动画一般用于抽象动画、运动力学模拟动画中。

分形动画

根据表现的空间及其手段,一般可以将计算机动画分为二维动画和三维动画。在此将二维动画和三维动画分类进行介绍,目的不是将两种方式分裂,而是为了介绍各自的特点。二维动画的特点是创造极具个性的美术风格,而三维动画的优势则是可完成摄影机大幅度的运动、角色360°转面以及复杂光影变化等。现代很多动画片的制作已经不再单一地使用一种技术手段,而是将多种制作手段结合起来,以创造精美的画面,为动画创作服务,为传达主题思想服务。所以技术不是目的而是手段,一味地追求技术,而不注重动画故事的讲述、主题的表达,只会走进唯技术论的深渊。如著名三维动画片《最终幻想》,在制作技术上无可挑剔,三维技术在刻画角色和场景上运用得炉火纯青,甚至角色的头发都是一根根制作的,真实感很强,但是故事的编排和讲述却不尽如人意。

《最终幻想》

(1) 二维计算机动画

二维计算机动画是指利用数字技术在二维空间中创作的平面活动图画。二维计算机动画的原理与传统手绘二维动画的原理是一样的,只是在制作的环节上由计算机取代了传统的人工制作,其中包括分镜头、中间画、描线上色、后期剪辑等,计算机的全程介入和数字技术(关键帧的创建和编辑、运动路径的定义和现实、中间帧的计算与生成等技术)的应用在动画制作每个环节中起到了关键的作用。

国内热播的《喜羊羊与灰太狼》就是二维计算机动画的代表作,从动画制作的前

期、中期和后期都完全借助于计算机。除此之外，完全借助于计算机制作的动画片例子很多，如我们熟悉的《南方公园》《飞天小女警》等。

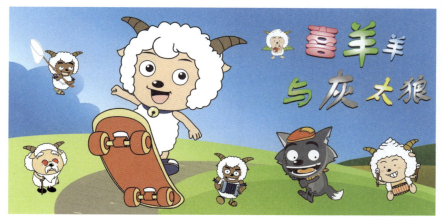

《喜羊羊与灰太狼》

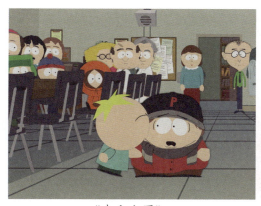

《南方公园》

《飞天小女警》

《狮子王》《埃及王子》也是二维计算机动画的代表作，只是其运用二维计算机软件对传统手绘动画进行了上色、合成和制作特效。

《狮子王》

在计算机技术如此发达的今天，二维计算机动画高效率、短工期、低成本的优势已越来越明显，传统手绘动画的市场正逐渐被二维计算机动画所代替。

(2) 三维计算机动画

三维计算机动画简称3D动画，是指利用电脑图像生成技术（CG技术）生成的，在三维空间中创作的立体活动图画。CG技术是近年来随着计算机软硬件技术的发展产生的一种新兴技术。利用三维动画软件在计算机中首先建立一个虚拟的世界，设计师在这个虚拟的三维世界中按照要表现的对象的形状尺寸建立模型以及场景，再根据要求设定模型的运动轨迹、虚拟摄影机的运动和其他动画参数，最后按要求为模型赋上特定的材质，并打上灯光。当这一切完成后就可以让计算机自动运算，生成最后的画面。三维动画强调的是对三维空间与三维体积感的追求，其可以模拟真实的光影及材质。

运用三维动画技术模拟真实物体的方式使其成为一个有用的工具。由于其精确性、真实性和无限的可操作性，目前被广泛应用于医学、教育、军事、娱乐等诸多领域。在影视广告制作方面，这项新技术能够给人耳目一新的感觉，如用于广告、电影及电视剧的特效制作。

用计算机三维技术制作的动画片在视觉体验上的震撼，可以给观众一种全新的体验。如1995年迪士尼公司和皮克斯公司联合打造的《玩具总动员》，它是世界上第一部完全由计算机制作的三维动画长片，从角色、场景的创建，到角色的运动，直到最后动画的渲染，三维建模技术和三维渲染技术发挥了巨大的作用，片中角色的细微表情或是一些细微的举动都是利用CG技术完成的。

完全用计算机三维软件制作的动画片还有《功夫熊猫》《怪物史瑞克》《飞屋环游记》等，这些动画片中的艺术表现力及视觉冲击力使得三维计算机动画得到广泛认可。

《玩具总动员》

《功夫熊猫》

《飞屋环游记》

用三维软件为传统动画片或者二维动画片制作背景及特效是目前常用的一种制作方式，也可以说是二维动画和三维动画的结合，目的是为了创造气势宏大的场景，增强画面的空间感。如《埃及王子》《花木兰》《哈尔的移动城堡》《蒸汽男孩》等的大场面制作都用到了三维软件。

《花木兰》

《哈尔的移动城堡》

4. 其他形式

(1) 复合材料动画

顾名思义，复合材料动画是指混合了多种制作材料和多种制作技术进行创作的动画。复合材料动画常用于实验动画，是前卫的创作者喜欢用的一种方式，用于进行材料上或者内容主题上的尝试探索。不同材料的组合，有可能会出现意想不到的效果。

捷克超现实主义动画大师杨·史云梅耶最擅长此法。他的作品从来不限于形式和材料，面包、木头、陶器甚至演员也可被当作动画的材料与元素。但是在对材料的选择上，他也有自己的原则，注重材料的材质、纹理和质感。《浮士德》中，木偶、纸偶、黏土化作史云梅耶的"帮凶"；《午后的午餐》中，棋盘上放着石头，留声机上爬着蜗牛；《石头的游戏》中各种各样的石头，在音乐的旋律下排列、构成、分解；《对话的维度》中，用泥、蔬菜瓜果等食物，锅碗瓢盆等生活器具分别拼凑成人的脑袋。类似这种令人惊异的组合在史云梅耶的作品中数不胜数，复合材料的使用层出不穷。这种选择看似简单，实则是可以通过选择什么、怎么组合来窥探创作者的潜意识。

2005年制作的《疯狂疗养院》中，史云梅耶用生肉、内脏、眼球、舌头与头骨组合成骇人的景象，搭配真人演出宛如爱伦坡小说的情节，描述一个被噩梦所困的男子偶然到一个败德的贵族家里作客，却在爱情与自以为正义的驱使下倒戈背叛，谁知革命之后不是乐园，而是炼狱的开端。

(2) 逐格描绘

逐格描绘技法，是一种运用真人影片投影，将其一格格转描至纸上的方法，以便绘制人物真实的动作。这种技术是先拍摄运动的角色，再将拍摄的影片一帧帧地投影在衬

《浮士德》

有画台的特殊屏幕上,然后在画台上以手绘的方式绘制轮廓线和其他细节在纸上,最后再根据动画设定好的风格,对这些绘制的线稿进行修改或者夸大。这种技法是1917年由佛莱雪兄弟发明并获得了专利。

逐格描绘技法

1921年,兄弟俩首次将这种技术用在了动画中,也就是小丑可可这个角色。这个角色的脸部、手和脚的轮廓是用较粗的线条绘制的,身体则填满了黑色。佛莱雪兄弟用来描绘线条的笔是Gillot 290,这种笔具有弹性,可画出轮廓的深粗线条,也可以画出内部细节的细线条。动画史学家查尔斯·索罗门曾评价说,这个小小的墨水小丑……他的动作非常顺畅优雅,他走路、跳舞、跳跃的方式,就像个真正的人类一样。

后来这种技法也被迪士尼公司买去,并用在了《白雪公主》动画片的制作中。将演员们表演时的动作姿态拍摄下来,用来指导动画中角色肢体语言的设计。

(3) 针幕动画

所谓的针幕动画就是在金属板上钻出几百万个针孔,把钢针插入孔中,由于针眼深浅变化会形成不同层次的阴影,呈现出线条与造型,然后逐格拍摄成动人心魄的动画影片。冰冷、坚硬的钢板与钢针借助动画艺术家的创意,利用针眼变化与灯光的设计,创作出动画中的活泼、幽默、想象力以及哲思,针幕所表达出来的柔韧张力与意境是其他的动画技巧所不可比拟的。这一技术可以实现一些传统停格动画所无法完成的特效,并且风格独特、效果强烈。

针幕动画的特点是有一种强烈的铜板雕刻味道,其质感接近粗粒的绢印,呈现出阴影效果。针幕动画是动画创作中相当特殊的创作方式,通过针这种如此坚硬的材质,在光影交错下展现出温柔多变的影像质感,制作过程相当费时。后来还由此诞生并风靡了一种玩具——可以通过从盒子的一面挤压钢针簇而在另一面显现出物体的轮廓。

1932年,亚历山大·阿雷克塞耶夫与妻子克莱儿·派克用他们所发明的针板,将俄国作曲家穆索斯基的音乐交响诗《圣约翰的荒山之夜》拍成了动画片。两人于1933年共

同完成了这部史上第一部针幕动画《荒山之夜》，动画特有的诡异气息和亦静亦动的变幻效果，完美地还原了这部极富想象力的狂野之作。这部影片片子仅8分钟，但透过流动的意象营造出摄人心魄的气氛，为后来的动画发展奠定了重要基础。

《荒山之夜》

3.2.2 按叙事方式分类

叙事方式是对一个或多个真实或虚构故事的讲述，简单来说就是讲故事的方式。主要通过描述人物的语言、动作、心理等来表达创作者的思想，从不同的视角可以得到不同的感受。

根据叙事方式的不同，可以将动画分为戏剧性结构动画、文学式结构动画、纪实性结构动画和抽象性结构动画等。

1. 戏剧性结构动画

戏剧性叙事方式就是按照传统戏剧结构讲故事，强调冲突和冲突率，注重因果链的衔接，故事主要靠情节来推动，基本按照"起承转合"（即开端→发展→高潮→结局）的顺序来讲述故事，在叙述故事的过程中设置一些矛盾冲突，在环环相扣的冲突中展开情节，不断引人入胜，让观众欲罢不能，急于想知道故事的结局到底如何。这种叙事方式是商业动画片最常用的叙事方式，以矛盾、冲突、悬念吸引观众的注意力。

迪士尼动画片就是这种叙事方式的典型，从1937年上映的第一部动画长片《白雪公主》到《花木兰》，再到与皮克斯合作的三维动画片《玩具总动员》，几乎每一部动画片的故事结构都严格遵循传统的戏剧性结构。

《风中奇缘》是迪士尼公司的第33部经典动画，于1995年推出。其中的女主角是一位印第安公主，她的传奇一生在美国是家喻户晓的故事，迪士尼将这位印第安公主的

故事搬上大银幕，叙述她救了英国的探险家约翰·史密斯，并且化解了一场异族间的战争。本片强调与自然界的融合以及族群间的尊重，结局也一改过去快乐团圆的传统，印第安公主选择了留在家乡带领族人，约翰·史密斯则受伤返回英国，留下了一个令人难以释怀的遗憾。

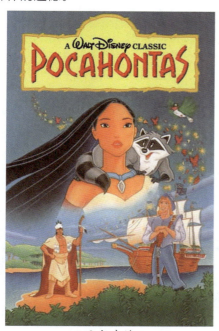
《风中奇缘》

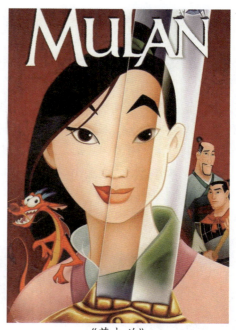
《花木兰》

《花木兰》是迪士尼公司1998年推出的动画影片，是一部以中国传统故事木兰替父从军为题材的动画。讲述了木兰代替父亲入伍出征、战胜匈奴、赢得爱情、光耀家族的故事。戏剧冲突和悬念始终贯穿全片，每一次的矛盾冲突都是对木兰的考验，她凭着自己的努力、朋友的帮助以及一点点的好运过关。

日本动画大师宫崎骏的动画片《千与千寻》采用的也是传统的起承转合的戏剧式叙事方式。影片讲述了一个人在陌生环境中的冒险故事。这种叙事形式与整个故事的内容和主题结合得非常紧密，观众和主人公一样，是通过剧情的逐步展开才了解整个事件的来龙去脉与前因后果的。

纵观戏剧式动画片，在用画面和声音语言讲述故事的时候，都有其共同的特点和规律。

绚烂大气的音乐。在动画片中加入动听优美的歌曲，用音乐来强化情绪、渲染主题是戏剧性叙事方式动画片的一贯作风。如《花木兰》中，在弱化情节的部分，如战士训练、部队行军以及主人公心理描写的片段，都采用音乐和歌曲一带而过；而在情绪紧张的段落，如木兰和军队进入雪山一段，采用高亢的音乐来预示暗藏的危险。又如《埃及王子》中希伯来人受苦受难的画面配合催人泪下的音乐和歌词将观众的情绪推向极致。

惊险的场景突出紧张感。紧张感和冲击力在戏剧性动画片中尤为突出。《花木兰》雪

地之战中，将俯视远景表现数量庞大的敌军画面与冲向镜头的敌军骑兵画面交叉使用，营造出强大冲击力的威胁效果。

2. 文学式结构动画

文学叙事方式带有较强的文学性，叙事重细节而不强调冲突及情节编排，创作者往往从细节入手，强调纪实性或强调抒情性。文学式结构又分为块状文学结构和线性文学结构。

(1) 块状文学结构

块状的文学叙事方式属于文学叙事方式的一种，在叙事过程中不强调事件的先后顺序，也不注重事件的因果关系。

日本动画影片《回忆点点滴滴》就是典型的块状文学结构动画，以追忆20世纪60年代女主人公的小学往事为主，将支离破碎的小故事通过回忆串连成一体。该片没有按照时间的先后顺序来讲述故事，不注重事件的因果关系，而注重对主人公复杂的心理活动、细腻的感情变化的刻画和描写。这种细腻的刻画，很容易引起观众的共鸣，勾起对自己小学时代的回忆。

《回忆点点滴滴》

此类型的动画还有日本的《龙猫》及《梦幻街少女》等。

(2) 线性文学结构

线性的文学叙事方式也属于文学叙事方式的一种，叙事过程中严格地按照故事的开始、发展、结尾的时间先后顺序排序，注重事件的因果关系。

美国动画影片《最后的独角马》讲述的是世界上最后的一只独角马，为了寻找失散的同伴，而与年轻的魔法师和江湖女盗贼开始了一段旅程的故事。途中他们潜入了国王的城堡，但是变成人类少女的独角马却和王子深深相爱了。经过重重冒险，最终大家合力打败了整个事件的元凶——红牛，所有被囚禁的独角马也都获得了自由。虽然独角马不

得不恢复原身，但这段美好记忆却使她永不会忘记。影片完全按照时间的先后顺序展开，虽然有一些险象环生的情节，但是对于情节的描写很少，而着重描写独角马的心理变化。影片画面精美、富有诗意，是典型的线性文学结构。

此类型的动画还有我国国产动画片《小蝌蚪找妈妈》等。

3. 纪实性结构动画

纪实性叙事方式是指所创作的动画片以真实事件为创作原型，有具体的时代背景，形式上更加写实逼真，事物的发展更符合自然规律。

日本动画片《萤火虫之墓》就是典型的纪实性结构的动画片，内容是以第二次世界大战结束前后的神户周边为背景，描写父母双亡的兄妹二人清太和节子艰难求生的悲伤故事。

《最后的独角马》

《萤火虫之墓》

加拿大动画短片《种树的牧羊人》讲述的也是以真实事件为原型的故事。20世纪初，一个叫让·季奥诺的人漫步穿过法国普罗旺斯的一片不毛之地。有一天，他遇见了一个牧羊人，这个牧羊人有个习惯，就是每天都会种上几棵橡树。此后数年间，季奥诺常去拜访这位牧羊人，他发现树林已渐渐覆盖了群山，牧羊人又把种子散播到邻近的原野上。小溪又开始潺潺流动，人们也纷纷回到了这个地方。

这种纪实类的动画片总能在观众心中激起一股浪花，能拨动灵魂最深处的那根弦。《萤火虫之墓》中催人泪下的情节，让人们产生对战争的厌恶，并对战争有了更深刻的认识和反思；《种树的牧羊人》更能促使人们栽种下成千上万棵树木，思考环境对人类的意义。这类的动画片给人留下的不仅仅是审美愉悦，更是震撼、感伤和同情，让人们产生更多的思考、反省和认识，能产生对人格的敬畏和感叹。

4. 抽象性结构动画

抽象性叙事方式可以说是无叙事方式，不以讲故事为主，基本没有故事情节，甚至连一个具体的形象也没有，常表现为图形的运动，图形之间的变化过程。也有以音乐节奏为基准，用来诠释音乐的。

如诺曼·麦克拉伦的《点》《线》《线与色的即兴诗》，玛丽·艾伦·布特的《光的节奏》等都是抽象性结构动画的典型代表。

诺曼·麦克拉伦的《幽灵游戏》

3.2.3 按传播形式分类

随着科学技术的不断发展，动画片的传播途径和方式也越来越多。根据传播形式，可以将动画片分为影院动画片、电视动画片和其他传播媒体的动画片。

1. 影院动画片

影院动画片是指通过电影传播，在电影院里放映的动画影片。通常有长篇和短篇之分，长篇动画片一般是指时间在90～120分钟，以动画技巧制作而成的电影，这是影院动画片的主要片种，如《功夫熊猫》90分钟、《花木兰》88分钟、《埃及王子》97分钟、《千与千寻》125分钟等，都是为影院播出而制作的动画片。短篇动画片长度不一，

一般在30分钟之内，大多是为了实验或者艺术的目的而制作的，属于艺术动画的范畴。如《三个和尚》18分30秒、《乌鸦为什么是黑的》20分钟等。

影院动画片在制作方式、形象风格、叙事方式等方面同电视动画片和其他传播媒体动画片相比有其自身的特点。

第一，叙事结构类似于传统戏剧，大多改编自文学作品，将故事浓缩在120分钟之内，用电影的视听语言讲述故事，表现重大主题。如《埃及王子》改编自圣经旧约中的《出埃及记》，讲述了希伯来人摩西带领苦难的希伯来人在埃及人的奴役下走出来，经过一番苦难之后被解放的故事。《花木兰》改编自中国传统故事木兰替父从军，讲述了花木兰替父去从军的故事，在原作的基础上，加入了美国的思维方式和美国的价值观念。迪士尼出品的《白雪公主》改编自安徒生的同名童话，故事主要讲述白雪公主因为美丽漂亮而被其后母妒忌，发誓要把她置于死地。但白雪公主先后得到武士、森林、鸟兽及七个小矮人的帮助，逃过了一劫又一劫，后母则自食其果死于山崖下。《狮子王》则是由莎士比亚的戏剧《哈姆雷特》改编而来的。

第二，视觉上要求精美的画面和细腻的角色动作表演，注重镜头语言的运用。视觉是人类感受世界的基本能力，为视觉而产生的图画一直是人们用于传递信息，表达思想情感的媒介。所以精美的画面对于动画影片来说很关键，是吸引观众眼球的主要因素。影院传播的特性要求动画影片必须具有细腻的画面和角色表演，大屏幕播放的模式使得画面中的每一个细节都能完全展现在观众面前，一点小瑕疵都会影响整个画面的表现力。镜头语言的运用也是影院动画区别于电视动画和其他传播媒体动画的一个重要方面，影院动画片的发展方向正在向故事电影靠拢，必然要求镜头的设计和组接符合人类观看的心理要求。

第三，强调音乐烘托气氛、渲染情感的作用，依赖声音的逼真来渲染和加强画面的感染力。音乐就其自身而言是一门独立的艺术，它可以不依赖其他艺术而存在，它的长处在于能高度概括地表现人类最内在的心理体验及微妙丰富的感情状态。动画中的音乐具有一般音乐的共性，善于表现情感。甚至有时候音乐被用来代替对白和音响，以达到渲染气氛、强调角色动作、解释画面内容的作用。所以商业动画片对于音乐的运用都很重视，如何用好、用巧，从而使得动画散发出更迷人的魅力。

第四，成本高和制作周期长。商业动画片对故事情节、画面质量要求高，制作水准精良，一部商业动画片的制作周期一般在三到四年，所以不可避免的成本要高很多。

2. 电视动画片

电视动画片是以电视传播技术为基础，专门为电视播出制作的动画系列片。每集的长度有10分钟、20分钟、30分钟等不同的规格，但是一般都比较短。电视动画片一般采用有限动画的制作模式，旨在用最少的张数表现最佳的动画效果，以节省成本。

与影院动画片相比，电视动画片的主要特点如下。

第一，叙事结构相对简单。一般采用分集叙述一个长篇故事，以人物性格或情节发

《葫芦兄弟》

展为故事发展的线索。如《葫芦兄弟》，为了消灭蝎子精和蛇精，救出种了7个葫芦的老人，葫芦娃们前赴后继，大显身手，与妖精较量，最后七兄弟齐心协力，救出老汉，灭了妖精；或者用固定的造型形象演绎相对独立的故事，如动画片《樱桃小丸子》以创作者的童年生活为蓝本，围绕小丸子以及其家人和同学展开，每一集都是一个小故事，有关于亲情、友谊或者一些生活中的小事；或者由相关的内在线索构成不同的故事，如动画片《名侦探柯南》。

第二，剧情安排上构思紧凑、流畅，重视剧情的可拓展性和灵活性。采用扩展情节，大题小做的方式，由许多微不足道的小故事组成一个大系列，情节有所连贯，但又分别独立。如日本已故漫画家臼井仪人的《蜡笔小新》、米高梅公司的《猫和老鼠》等。

《蜡笔小新》

第三，注重持续性和流畅性。因为电视动画片有长期伴随人们生活的可能性，如美国福克斯广播公司的情境喜剧《辛普森一家》，从1989年开始，已经播放了500集。日本漫画家青山刚昌的《名侦探柯南》始创于1994年，连载了18年。所以电视动画片每集之间的连贯性和动画片的持续性很重要，要留给观众足够的期待。电视动画制作者通常会先进行市场调查，确定收视对象、发展目标和流行方向，然后开始规划剧本、设计造型，同时在策划阶段就要和相关的合作厂商研究衍生产品的开发和推广活动，可直接带动一系列相关产品的销售佳绩。如动画片《史努比》中的角色形象史努比是美商联合国片企业有限公司旗下的一个全世界家喻户晓的漫画卡通人物，于1950年10月诞生，如今史努比已风靡全球。史努比的系列产品遍布全球，其产品涉及日用品、服装、玩具、文具、包袋、鞋、童装等，现在世界各地都有史努比的系列主题专卖商品。

史努比形象及衍生产品

与影院动画片相比，电视动画片也有自己的缺点：如制作水准低、传播方式不强制、生产周期短、投入资金少、人才流动大、不能保证影片质量的始终如一等。

3. 其他传播媒体的动画片

在网络技术如此发达的今天，影院和电视传播的速度远远赶不上互联网，于是网络动画应运而生。

网络动画（Original Net Anime，ONA），直译为"原创网络动画"，指的是以互联网作为最初或者主要发行渠道的动画作品。随着互联网多媒体技术的不断发展，网络动画作为一种娱乐需求在互联网蔓延开来，相比传统的电视动画和原创动画录像带，网络动画通常有成本低廉、收看免费、带有实验性质等特点。

早期的原创网络动画由于受到网速和各种硬件设备的限制，多以线条简单、色彩简洁的Flash动画为主，由于Flash矢量动画的特性，只需很小的体积即可储存大量信息，并且便于传播，所以很快开始在互联网上流行起来。这一时期，网络动画的作者多以个人为主，内容则多为小品动画或MV作品。如卜桦的《猫》、2003年纽约Flash大赛获奖作品Walking、韩国的《流氓兔》等。

《猫》

Walking

随着网络硬件设备的提高，以及大量的Web 2.0视频网站的出现，类似传统动画风格的高质量独立制作作品开始涌现，这一时期的网络动画虽然仍然主要以个人电脑制作为主，作品细致程度却往往超过以往的Flash作品，作品中往往使用大量的2D或3DCG技术，虽然仍然以个人独立制作为主，但也有专门制作网络动画的小型团体，有些动画的制作甚至有专业的配音演员加入。

3.2.4 按创作性质分类

根据创作性质的不同,可以将动画片分为商业动画片和艺术动画片。

在动画创作的过程中,有的动画创作出来的目的是娱乐大众,着重在影院和电视上播放、在商业上有收益的,我们把这类的动画称为商业动画片,其主要以盈利为目的;而有的动画创作者在创作的时候仅仅只是想表达自己的某一种观点,或者实验某一种材料的特性,通常我们把这类动画叫作艺术动画片,是创作者的自我表达。

1. 商业动画片

商业动画片主要是指以票房收益为主要目的,迎合大众审美、娱乐大众的动画影片。

动画片要作为商业动画来制作,就少不了商业化的运作模式,从前期的设计,包括剧本、角色设计等,到制作再到最后的发行播出,都离不开市场的控制。如在前期设计的时候就要考虑延伸产品的开发和设计,是从剧本方面还是从造型设计方面,在制作过程中又要考虑如何用最少的成本制作出最佳的动画效果,后期宣传也要到位,一切都是为了票房收入。

商业动画运营得最成功的当属美国的迪士尼了,赛璐珞片的卡通动画成就了商业动画,成就了主流。迪士尼的目标是给全世界的观众带来欢笑。所以从《白雪公主》开始,迪士尼就摸索出了商业动画赢利的金科玉律,从动画的主题、人物、风格到样式成为商业动画制作的典范和票房的保证,之后几乎每一年迪士尼都要创作一部动画长片,且都比较成功,一直到迪士尼去世。

商业动画运营成功的特点可以从两个方面来总结。

第一,迎合大众的审美取向。角色性格简单化、类型化,忽略真实人生黑暗的一面,缺乏较为深刻的思想内涵。如《白雪公主》故事简单,角色的性格也简单且始终保持一致,白雪公主美丽、善良、单纯,小矮人可爱,皇后可怕;《狮子王》中的辛巴的可爱,刀疤的可恶与可怕等,这些性格都可在造型上直接体现出来。

《白雪公主》中白雪公主的美丽与皇后的恶毒

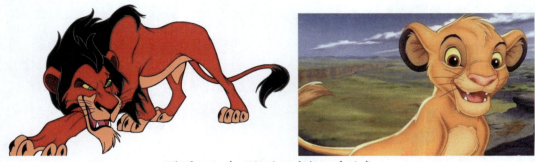

《狮子王》中凶狠的刀疤与可爱的辛巴

第二，风格比较保守、平庸，不论从形式到内容，还是从故事内容到思想内涵，都遵循固定的路线，形式上走甜美路线，动画片中的男女主角都是俊男美女；故事内容和思想内涵都比较简单，如《萤火虫之墓》《飞屋环游记》等。

当然，商业动画片也是具有艺术性的，这种大众的艺术，给观众带来了视听上的享受，其代表着大众的审美取向，具有普遍的意义。

2. 艺术动画片

艺术动画片是相对于商业动画片而言的，这类动画强调个性特点和创作理念，致力于从内涵到形式对动画自身的元素进行探索，带有创作者强烈的主观感受和实验性，艺术动画中也包含了极为前卫的抽象动画。

艺术动画片不以赢利为目的，也不着重在影院和电视上播放。其特点主要有以下两点。

第一，个人化，体现在制作个人化和风格个人化上。所谓的制作个人化是指创作者自己独自制作或参与制作的所有环节。如加拿大国家电影局的柯·荷德曼1977年创作的艺术动画短片《沙堡》，从编剧、造型设计、布景、动画制作到艺术处理都是由荷德曼本人自己运作的。

《沙堡》

第二，实验性，体现在形式上和内涵上。形式上的实验主要是指材料使用的无拘无束，如珠子、铁丝、折纸、橘子皮等元素都可以用于制作动画短片。如中国偶动画《鹿和

牛》，影片中的角色是以竹子为材料制作的竹偶，讲述了鹿和牛不团结，最终被狮子吃掉的故事。内涵上的实验性，是指在内容上做创新和研究，反映人的生活状态，探讨人性的善与恶，进行哲学上的思考等。如2012年第84届奥斯卡最佳动画短片——威廉·乔伊斯的《莫里斯·莱斯莫先生的神奇飞书》，形式很新颖，用书的拟人化来表现精神世界的魅力，引发人类的思考。

《鹿和牛》

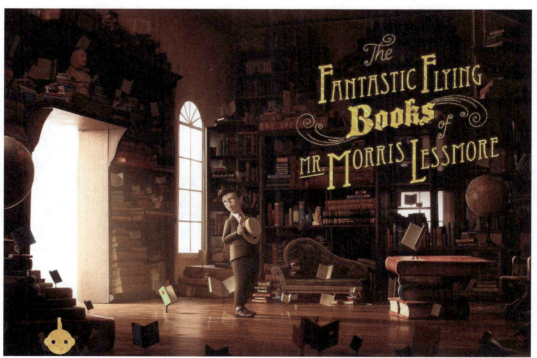

《莫里斯·莱斯莫先生的神奇飞书》

第4章
动画的风格流派

- 艺术风格
- 美国动画
- 日本动画
- 加拿大动画
- 中国动画
- 其他国家动画

4.1 艺术风格

艺术风格是指"艺术家的创作在总体上表现出来的独特的创作个性与鲜明的艺术特色"。

这种艺术特色主要体现在民族特色和时代特色上。不同的地理环境、社会状况、文化传统和风俗习惯等，使得艺术家在创作的过程中不自觉地受到自己所处的社会生活和经济状况的影响，体现出自己鲜明的特色。

4.2 美国动画

1906年，美国的布莱克顿创作的《一张滑稽面孔的幽默姿态》，可以说是美国动画的开端，而从迪士尼的第一部长篇动画《白雪公主》开始，美国发现了动画片特殊的叙事功能，并由此发展成了具有商业化性质的主要为了娱乐大众的主流动画。

4.2.1 美国主流动画的发展

美国主流动画片是指"那些以儿童为主要消费对象的，具有相对的固定模式和文化内涵的影片"。

美国动画的开始阶段与连环漫画是分不开的，许多的动画家都是从连环漫画的创作转型而来的，美国从1906年开始第一部动画片至今，动画经历了5个发展时期。

1. 开创时期（1906—1936年）

首先注意到动画的艺术潜能，并将其运用到创作实践中的动画创作者是温瑟·麦凯，他巧妙地将故事情节、动画角色与真人的互动式表演相结合，塑造了栩栩如生的卡通形象恐龙葛蒂。

1915—1929年，麦克斯·弗莱雪利用转描机采用逐格描绘技法创作了《墨水瓶人》和《小丑可可》，使动画的创作技法有了很大的革新。

迪士尼公司1929年创作了第一部有声动画片《威利号汽船》，将声音加入动画创作中，增强了公司动画的表现力，并且塑造了美国动画界的著名卡通形象——米老鼠，就像电影明星一样，米老鼠风靡全世界，至今仍为全世界人们喜爱，迪士尼也曾经说过"迪士尼的动画开始于一只小老鼠"。

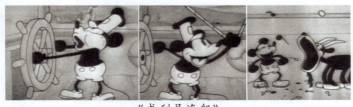

《威利号汽船》

1932年，迪士尼创作了第一部彩色动画片《花与树》，片中富有创意地使用了色彩，设定了单纯的、恬静的田园气氛的总体基调，戏剧性的人物设定，使得该片获得了奥斯卡最佳动画短片奖。

2. 初步发展时期（1937—1949年）

主流的概念形成于这个时期。那个时代美国动画片的发展趋向于成熟，代表作是1937年迪士尼创作的第一部动画长片《白雪公主》（74分钟），顶着巨大的压力创作的动画片为迪士尼公司带来巨额利润的同时，也成为以后动画片生产制作的典范，由《白雪公主》所派生出的关于主题、结构、人物和风格的经验已经变成一种金科玉律，只要按这种模式制作出来的动画片，绝对有票房的保证。

《花与树》

紧接着，迪士尼公司在1940年推出了《木偶奇遇记》，同年还创作了《幻想曲》，1942年的《小鹿斑比》，1946年的《音乐与我》《南方之歌》。

第二次世界大战对美国动画的影响比较大，这个时期，迪士尼停止了动画长片的创作，直到20世纪40年代末才恢复过来。这个时期迪士尼从最初的以艺术为引领目标逐渐走向贴近观众、走进生活的写实风格。

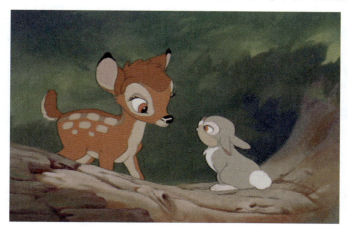

《小鹿斑比》

3. 繁荣时期（1950—1966年）

这一时期，迪士尼动画的创作进入了一个黄金时期，迪士尼公司几乎每年推出一部动画长片，这些动画几乎拍遍了所有童话故事。如1950年的《仙履奇缘》、1951年的《爱丽丝梦游仙境》、1953年的《小飞侠》、1959年的《睡美人》、1961年的《101忠狗》。这个时期迪士尼公司还拍了一些真人与动画合成的片子，如1964年的《欢乐满人间》，该片获得了当年奥斯卡13项提名，独揽5项大奖。

《爱丽丝梦游仙境》

《101忠狗》

4. 蛰伏时期（1967—1988年）

1966年12月15日，沃尔特·迪士尼去世，使迪士尼的动画创作陷入困境，美国的动画也进入了萧条时期。

而这个时期电视动画发展了起来，约瑟夫·巴伯拉和威廉·汉纳联合成立了汉纳·巴伯拉公司，创作的电视系列动画《猫和老鼠》《辛普森一家》风靡世界。

《辛普森一家》

5. 高产时期（1989— ）

20世纪80年代迪士尼公司重组，又恢复了自己的辉煌，创作出了很多优秀的动画片。1989年的《小美人鱼》是这个时期的开山之作，同年创作的《美女与野兽》为迪士尼奠定了新的基础。这个时期，迪士尼动画在技术上也越来越成熟和灵活，尤其是1995年与皮克斯公司联合推出的《玩具总动员》，是世界动画史的一个新高峰，此片完全用计算机制作，创造了非常完美的三维效果。

迪士尼公司的成功，使得迪士尼之外的其他公司纷纷效仿，梦工厂在1994年成立，并于1998年制作了二维三维相结合的动画长片《埃及王子》，也获得了巨大的成功，为美国动画开拓了新的视野。另外梦工厂的作品还有《小马王》《怪物史瑞克》等。此外，华纳、福克斯、米高梅等公司，也分别制作出了很多高水平的经典动画片。

《美女与野兽》

《怪物史瑞克》

《小马王》

4.2.2 美国主流动画的特征

美国主流动画片的对象不是一般意义上的儿童，而是"以成人为背景的儿童群体"，动画片首先得到认可的是成人，而不是儿童，如果没有成人的陪同和经济上的支持，大部分儿童是没有办法接触到动画影片的，儿童作为动画片的主要观众只是动画片商业运营的附属成果。这样一种奇怪的现象是有原因的，成人作为个人和作为家长是有着很大不同的，作为家长的成人希望自己的孩子学会遵守道德规范，希望孩子受到的教育是关于"善有善报，恶有恶报，付出一定要有回报"的理念，以完成对孩子的道德规范教育。

能满足这样的消费群体要求的动画片，一般具有以下共同的特点。

1. 符号化的人物造型

首先，在美国的主流动画片中一般都会将人物的性格直接表现在造型上。例如《白雪公主》中，白雪公主的造型一眼可以看出她的美丽、单纯和善良，而皇后的阴险、可怕，小矮人的可爱都是可以直接感受到的。再如《狮子王》中的角色也是，我们一眼就可以看出哪些是正面角色，哪些是反面角色。这种造型上的爱憎分明，是通过造型元素体现出来的，如线条、色彩等。

从线条上来分析，正面角色在线条的运用上多用弧线，且比较柔和，而反面角色则多用直线，且棱角分明。这是人们长期的生活所形成的思维定式，一般圆钝的东西给人以安全感，而锋利的东西让人觉得危险。

从色彩上来看，正面角色在色彩上都很明亮，用暖色调居多，而反面角色则黑暗，冷色调居多。这也是人们的习

《睡美人》中的好女巫和恶女巫

惯使然，一般白天比晚上更能让人们有安全感。

米老鼠　　唐老鸭

其次，美国主流动画走甜美路线，影片中的男女主角一般都是俊男美女，尤其是在迪士尼早期的动画中，这种例子数不胜数，直到20世纪末，这样的模式才有所改变。但也只是个别，例如《怪物史瑞克》中的史瑞克就是一个怪物，而且最后的结局是美女变成了跟史瑞克一样的怪物，从此幸福地生活在一起，而不是都变美。《小鸡快跑》中的造型也是个反例。

最后，美国主流动画中的动物角色也很有特点，走拟人化的道路，且都是柔体动物，大手、大脚、大眼也成为全世界卡通形象的典范。另外，这些动物还有一个共同的特点，都是4个手指。一方面，是为了跟人类区分，拟人化的动物毕竟不是人；另一方面，是为了降低绘画的难度，4个指头比5个指头的绘画难度小了很多。

2. 回避视觉上的暴力

美国主流动画在处理暴力的方面是很小心的，当故事中出现了无法避免的暴力场面时，画面处理也会做到"温文尔雅"，降低暴力对观众的刺激。通常采用的方式有：

将暴力场面放到幕后处理。如《花木兰》中，汉军的两个士兵被蒙古人俘虏了，单于让这两个士兵回去报信，对着他们的背影问"报信需要几个人"，他手下的一个蒙古士兵，一边拉开弓一边说"一个"，接着黑屏。很显然，结果是蒙古士兵开弓射死了一个汉军士兵，这个画面不直接表现出来，而是放到幕后处理，但是每一个观众都知道接下来发生了什么。

《花木兰》

不出现血等暴力的后果。如《风中奇缘》中，汤姆斯开枪打死了印第安人高刚。高刚中枪之后倒在水中，但是我们看不见流血。大家知道，被枪打中是必然会出现血的，但是在动画片中不表现，淡化这种暴力的后果。

将暴力的场面喜剧化，通过滑稽可笑的场面来减弱暴力对观众的刺激。如《猫和老鼠》中汤姆和杰瑞的打斗永远是喜剧式的。

3. 强调教育的作用

美国的主流动画片在任何情况下都必须遵循公认的道德规范和社会准则，特别强调其教育的作用。

爱情在动画片中表现的都是很健康的恋爱方式，都是成年后的王子、公主或者贵族

们的爱情故事，满足了每个小男孩或者小女孩从小的梦想，希望有一天能有一个"白马王子"或者"白雪公主"跟自己幸福地生活在一起。而婚外恋、三角恋、同性恋等不健康的恋爱关系在动画片中是绝对没有的，对于早恋也是回避的态度，如《小飞侠》中，开始是少女因为爱情离家出走，结束的时候少女又放弃了爱情重回父母的怀抱。甚至连不同种族之间的恋爱结合也是极力避免的，如《星银岛》，讲述了在一个幻想的世界里，狗博士想和男主人公的母亲恋爱结合，但是随着故事的发展，最后狗博士和猫船长走到了一起，在这样一个众生都是平等的世界里，不同种族的结合也是不允许的。

《小飞侠》　　　　　　　《星银岛》

4. 正义永远战胜邪恶

美国的主流动画片是没有真正的悲剧的，正义的一方不论多么软弱，最终一定要战胜邪恶的敌人取得胜利。这也是其设置悬念的一个方式：以少胜多，以弱胜强。这种模式下，弱者要想战胜，要么借助神力，通过神的力量来获得胜利，如《阿拉丁》中的神灯，《埃及王子》中的神让大海给族人让出了一条路，摆脱了追兵；要么全体动员，以集体的力量来战胜敌人，如《101忠狗》；要么出现英雄人物，通过英雄的不惜牺牲的精神来战胜强者或者困难，如《大力士》《小马王》等均为这种模式。

4.2.3　美国艺术动画

迪士尼发展的第一个黄金时期，一些创作欲望比较高的艺术家，对迪士尼公司的制作模式不满意，他们离开了迪士尼，自发地组成了"美国联合制片公司"（UPA），形成了非主流的动画阵地，甚至引导了主流动画的创作。但是最终美国联合制片公司还是由于财务上的困难和作品难以迎合大众的口味，而逐渐走下坡路直到结束。

美国联合制片公司在创建之初的宗旨是制作回归动画艺术本质，力求发挥作者个性的影片，且进行得很顺利，创作出了一些突破性的经典动画，也产生了自己的动画明星——马古先生，来自动画《滑稽的小熊》。UPA改变了人们以往对动画的看法，它摒弃

《马古先生》

一切修饰的视觉效果，保持动画本身的拙朴趣味，甚至有的动画只有简单的线条，对背景也毫不讲究。在制作技术方面，UPA大胆改进动画流程，采用"有限动画"的制作方式，即使用较少的张数，加强关键动作来制作出好的运动效果，最大限度地压缩成本，这也跟他们的经济状况有关系。"有限动画"的兴起对美国动画产生了很大的影响，也推动了艺术的发展。

4.2.4　美国动画艺术家

1. 沃尔特·迪士尼

沃尔特·迪士尼（Walt Disney，1901—1966年），缔造美国动画王国的天才人物，1901年11月5日生于美国芝加哥的一个德国和爱尔兰血统的家庭，从小就表现出了非凡的绘画天赋，并得到母亲的支持，当过兵，从事过漫画编辑、商业插画的工作，直到1923年才开始他的动画创作生涯。他监制的第一部动画长片是《白雪公主》，最后一部是《森林王子》。

在动画史上，沃尔特·迪士尼成就了一个传奇，在他38年的创作中，创作了400多部动画片，23部动画长片，获得32座奥斯卡奖，7座格莱美奖，950项全球范围奖。1939年，沃尔特·迪士尼获得了美国电影学会颁发的"学院奖"；1965年，美国总统约翰逊授予他"总统自由勋章"，以表彰他对世界艺术的特殊贡献。

沃尔特·迪士尼的代表作品有《米老鼠》（1932年）、《唐老鸭》（1934年）、《睡美人》（1959年）等41部经典动画长片。他还创造了许多的卡通明星，制作了电影史上第一部完整的动画长片，创建了迪士尼主题公园，制作了一系列真人电影，并尝试制作真人和动画合成的电影。可以说，他的创意改变了世界的面貌。

在创作动画片的过程中，沃尔特·迪士尼不仅是为了通过动画赢利，他对动画本身也十分着迷，经常对动画的技术和艺术性进行尝试。他第一次将声音加入到动画《威利号汽船》中；创作了第一部彩色动画《花与树》，并获得了5项奥斯卡奖；开发出了多层摄影机，并将其运用在《骷髅之舞》中，使动画片获得了真正意义上的景深。

沃尔特·迪士尼与多层摄影机

他更重要的是在给人类带来欢乐的同时，安慰了人类的心灵。1966年12月15日，沃尔特·迪士尼去世时，美国哥伦比亚广播公司在晚间新闻中报道说："迪士尼是一位富有创造性的天才，他为全世界的人带来了欢乐，但若我们仅仅从这一方面去判断他所做出的贡献，仍是不够的……迪士尼在医治、安慰人类心灵方面所做出的贡献，也许比世界上任何一位心理医生都要大。"

沃尔特·迪士尼说："我不是主要为孩子们制作电影，而是为了我们所有人的童真制作电影，这就叫童真。最糟糕的不是我们没有天真，而是它们可能被深深地掩埋了。在我的工作中，我努力去实现和表现这种天真，让它显示出生活的趣味和欢乐，显示笑声的健康，显示出人性尽管有时荒谬可笑，但仍要竭力追求。"

一代动画大师虽然逝去，但留给世界的财富，带给我们的欢乐却永不褪去。

2. 约瑟夫·巴伯拉和威廉·汉纳

约瑟夫·巴伯拉（Joseph Barbera，1911—2006年）和威廉·汉纳（William Hanna，1910—2001年），在美国乃至全世界，建立了电视系列动画片的王朝。《猫和老鼠》《瑜伽熊》《摩登原始人》等这些电视动画伴随着一代代人的成长。1977年，美国安妮奖组委会颁发给他们终身成就奖——温瑟·麦凯奖。

约瑟夫·巴伯拉、威廉·汉纳和他们的卡通角色

《猫和老鼠》

两人的合作开始于米高梅公司，他们的分工也很明确，约瑟夫·巴伯拉一般负责剧本创作和笑话编写，以及前期的一些案头工作；威廉·汉纳则主要负责实际制作的导演工作。1940年合作的动画片《穿长靴的猫》正是《猫和老鼠》的原型。两人在最初几年制作的《猫和老鼠》中充分展现了他们对动画时间和节奏的把握的天赋，富于幽默感的创作使俩人成为米高梅公司最出色的导演。1940—1952年期间，7部动画短片获得奥斯卡最佳动画短片奖，分别为《来自北方的傻瓜鼠》（1943年）、《鼠灾》（1944年）、《请安静》（1945年）、《汤姆协奏曲》（1946年）、《小孤儿》（1948年）、《老鼠双骑士》（1951年）和《强尼鼠》（1952年）。

《瑜伽熊》

直到20世纪50年代末，影院动画出现衰落，米高梅公司不得已关闭了动画部，而约瑟夫·巴伯拉和威廉·汉纳这对搭档也决定投身电视动画，并成立了以自己的名字命名的汉纳·巴伯拉制片公司。该公司主要为电视台制作系列动画片，他们制作的第一套电视动画片是《若夫狗与瑞迪猫的秀》，其他的动画还有《越橘狗秀》（1958年，该片曾获1960年艾美奖）、《瑜伽熊》（1961—1962年）等，另外他们也有为影院制作的动画片，如《史酷比，你在哪里？》（1969年，89分钟）、《夏洛特的网》（1973年，96分钟）、《阿拉伯之夜》（1994年，69分钟）等。

4.3 日本动画

日本和美国是目前世界上最大的两个商业动画国家，虽然都是注重商业、注重迎合大众的审美，但是日本的动画在发展的过程中形成了自己的特点，与美国动画截然不同，同时也造就了很多优秀的动画导演。

4.3.1 日本动画的特点

日本动画的特点主要表现在以下几个方面。

1. 动画成为动漫

日本的动画与漫画分不开，将漫画与动画相结合是日本走的创作之路。

很多动画片都是在创作者的漫画的基础上制作为动画的，如手冢治虫的《铁臂阿

童木》是在自己的同名连载漫画（1952—1958年）的基础上制作的；《灌篮高手》的漫画版是井上雄彦的连载漫画，动画版（1993—1996年）晚于漫画版（1990—1996年）3年发行，类似这类的动画数不胜数。另外还有一些有影响的动画作品也推出了漫画版。

将漫画中的技法运用到动画中，如漫画中符号化的表情、动作等都在动画中体现了出来。由于漫画和动画在表现形式上互相补充，使得漫画和动画的合作在日本走向全面发展，并且取得了辉煌的成就。

2. 题材多样化

日本动画片的题材几乎是没有忌讳的，凡是一般电影所能表现的，几乎在动画片中都有所表现，这与西方的动画有很大的不同。比较有特色的有以下几种。

(1) 科幻片

这类动画片在日本的动画中数量巨大，如手冢治虫的《铁臂阿童木》，其中的阿童木是天马博士仿照自己的儿子制作的有着7种特殊能力的机器人；庵野秀明的《新世纪福音战士》，也是机器人动画；此类作品还有押井守的《攻壳机动队》等。

《铁臂阿童木》

(2) 仿真剧情片

属于剧情片的一种，这种影片中人物的造型很少有夸张的，接近现实生活中的样子，影片中的场景也几乎完全模仿现实世界，人物的动作更是完全写实。如1988年吉卜力工作室制作的《萤火虫之墓》，讲述二战结束前后，父母双亡的兄妹二人艰难求生的悲伤故事，从人物造型、动作到场景绘制，完全的写实，不存在夸张的成分；2002年今敏制作的《千年女优》，同样也是完全地仿真，讲述了藤原千代子曲折的一生。此类型的动画还有《红发安妮》《回忆点点滴滴》等。

(3) 悬念推理片

《名侦探柯南》《名侦探福尔摩斯》《金田一少年事件

《红发安妮》

簿》等都属于这类的动画,着重刻画的是推理过程和气氛。

(4) 体育片

讲述打篮球的《灌篮高手》、踢足球的《足球小子》、赛车的《头文字D》等这类往往突出励志、友情等主题的动画片,在日本的动画中也有相当大的市场,尤其受到校园男生的大力追捧。

《名侦探柯南》

《足球小子》

此外还有魔幻片、家庭生活片等,在此不逐一叙述。

3. 表现形式单一

首先,在人物造型上比较单一。大大的眼睛、有棱角的鼻子、尖尖的下巴、修长的身材、姣好的长相是日本现实类动画角色造型的共同特征。这或许是建立在民族文化心理的基础之上,日本人对自身素质不满的一种替代型幻想满足。

其次,在制作方式上,日本的电视动画是动画的一大主要类型。在创作之初为了追求经济和迅速,在制作工艺上相对于美国动画要简单,减少画面的张数,运用镜头语言来掩饰动作的不流畅、加强动作的美感、追求视觉上的愉悦效果。利用单线平涂的方式来降低绘画的难度,这样既降低了成本,又增强了画面感和观众对它的兴趣。

4. 发行渠道多样化

在日本,动画片的发行一般有3种方式:剧场电影、电视动画以及OVA。

剧场电影和电视动画是比较常见的两种方式,剧场电影投资巨大、制作周期长、画面精细,风险大,受益也大。而电视动画制作粗糙、短小精悍。

OVA(Original Video Animation)原创动画录影带是以录像带或DVD的方式发行影片,在制作上介于剧场电影和电视动画之间,这种方式大众的接受度比较高,一般投资巨大的剧场电影会用这种方式"投石问路"。

5. 观众分类细致

主流和非主流不是全面的分类,只是顾及了社会群体中的某一部分,日本的动画片所涉及的观众面要比西方宽得多。

(1) 低龄动画

主要针对学龄前儿童或小学低年级的学生，例如《聪明的一休》《樱桃小丸子》《蜡笔小新》等。

《聪明的一休》：矢吹公郎作品，1975年10月15日—1982年6月28日在日本播出，共296集，在是町幕府时期，曾是皇子的一休不得不与母亲分离，到安国寺当小和尚，并且用他的聪明机智解决无数的问题，帮助那些贫困的人，教训那些仗势欺人的人。他在思考时盘坐用手指在头顶打转的样子被许多儿童效仿。

《樱桃小丸子》：以作者的童年为生活蓝本的故事，其中一事一物均充满着70年代的怀旧气息。故事围绕着小丸子及其家人和同学展开，有关于亲情、友谊等，或是一些生活小事，但当中有笑有泪，让人回想起童年的稚气。当人物尴尬时，出现在人物脸上的黑线的招牌表情，有时还会伴随一阵寒风从头后吹过。

《聪明的一休》

《樱桃小丸子》

《蜡笔小新》：臼井仪人作品，平实地描写一户核心家庭的日常生活，动画中的笑点主要为5岁的小新搞不清楚状况而出的差错或是惹人发怒的情形。

(2) 少年动画

主要针对校园男生。题材涉及体育、侦探、魔幻等，主题往往突出励志、友情，追求真、善、美等。例如《灌篮高手》《名侦探柯南》《新世纪福音战士》等。

《灌篮高手》：井上雄彦作品，1993—1996年播出，共101集。以高中篮球为题材

《蜡笔小新》

的励志型动画作品。

《名侦探柯南》：青山刚昌作品。高中生侦探工藤新一与毛利兰在游乐园游玩时发现两个行动诡异的黑衣男子，便跟踪他们，却不料被黑衣人灌下身体缩小的毒药后，回到发育期的孩童状态，于是化名为"江户川柯南"，寄住在小兰家，自称七岁，一年级。用阿笠博士发明的手表型麻醉枪让毛利小五郎睡着，接着用蝴蝶结变声器模仿他的声音来进行推理，解决了许多案件，并一直寻找着黑衣组织的人的下落，希望有朝一日将其绳之以法，并变回原来的样子。

《灌篮高手》　　　　　　　　《名侦探柯南》

(3) 少女动画

主要针对校园女生。题材往往以温柔浪漫的少女爱情为主。例如《花仙子》《花样男子》《他和她的故事》《美少女战士》《宝石王子》等。

《花仙子》：宣扬人性的真善美，讲述继承了花仙血统的少女小蓓在12岁生日当天遇到了花仙使者，她接受了花王国的任务，并得到一把"花钥匙"，为了完成自己的使命，她展开了寻找能带来幸福与快乐的"七色花"之旅。历经了千辛万苦，小蓓终于在充满了大家爱与真诚的花园中，找到了七色花，完成了国王交给的任务，也找到了自己的幸福。

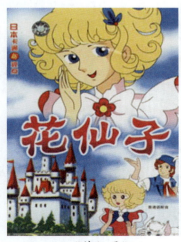

《花仙子》　　　　　　　　　《花样男子》

(4) 青年动画

主要针对大学生和踏上社会的成人，与少年动画相比，这类动画表现的题材更为广阔，并且有着更多的暴力和色情的因素。例如《天国之门》《攻壳机动队》《保卫者》等。

《攻壳机动队》：押井守作品，该片改编自士郎正宗的同名科幻漫画，讲述了在"平行世界"的2029年，全世界被庞大信息网络联为一体，人类的各种组织器官均可被人造化，各种新型的犯罪事件也随之产生，日本国家公共安全委员会成立下属秘密行动小组"攻壳机动队"，专门解决这类事件的故事。

《攻壳机动队》

《天国之门》

(5) 女性动画

主要针对家庭主妇或公司小姐。题材经常出现冗长的爱情故事。这类型的动画引入我国的比较少。

4.3.2 日本动画艺术家

1. 手冢治虫

手冢治虫（1928—1989年），日本动漫之父。原名手冢治，因为特别喜欢昆虫，特在自己的名字后面加了个"虫"字。17岁进入大阪大学附属医学专门部，33岁医学博士毕业，但是未从医，继续自己的漫画和动画事业（18岁开始发表连载漫画）。手冢治虫不是日本动画第一人，也不是日本漫画第一人，但却是将漫画和动画结合的首创者。

手冢治虫一生所创作的漫画作品高达15万页之多，他在巅峰期间曾同时执笔13部漫画作品连载。由于工作量大，他随时携带稿纸，在旅行途中

手冢治虫

的飞机上、汽车上也继续作画。他每天只睡不到4小时，有时一天可画50页漫画，速度惊人。他也曾三天三夜毫无睡眠连续画个不停，即使同时忙碌地创作漫画和制作卡通动画，也不停歇。

手冢治虫的动画作品所涉猎的题材相当广，可以说是世界之最。童话、科学幻想、民间传奇、推理惊悚、知识故事、宗教故事等领域都有他的作品。如童话作品《森林大帝》讲述了一只小狮子为了保护森林中的动物同人类斗争的故事，科幻故事作品《铁臂阿童木》、民间传奇《火鸟》、推理惊悚《黑杰克》（作者未完成），还有讲述了许多有关医学方面的知识的故事漫画《阳光之树》和关于宗教教义的故事漫画《佛陀》等。

《森林大帝》

1963年，手冢治虫的彩色动画《铁臂阿童木》在日本富士台播出，收视率高达47%，是日本有史以来第一部为电视制作的动画片。并且他是第一个制作了以女孩子为对象的动画《宝马王子》，也就是"少女动画"的首创者，使此类动画成为一种类型。

至于手冢治虫的漫画能流传后世仍有所影响，最主要是漫画作品中那些带有人性的哲学思想。他强调"不尊重生命与忽视精神世界的科技发展，一定导致人类和地球的灭亡"，所以重视"生命"和"心灵"是手冢治虫给后世的启示。

2. 宫崎骏

宫崎骏

宫崎骏（1941— ）可以说是日本动画界的一个传奇，他是第一位将动画上升到人文高度的思想者，同时也是日本三代动画家中里程碑式的承前启后式的人物。宫崎骏在打破手冢治虫巨人阴影的同时，用自己坚毅的性格和永不妥协的奋斗又为后代动画家做出了榜样。

宫崎骏大学主修政治经济学，1963年毕业之后进入了梦寐以求的东映动画工作，投入动画事业，他几乎尝试了动画领域所有重要部门的工作：制片、编剧、导演、造型设计、背景设计、原动画等。1985年在德间书店的投资下，他联合高畑勋共同创办了吉卜力工作室，1986年的《天空之城》是吉卜力工作室的开山之作。宫崎骏是继手冢治虫之后日

本动画界声誉最高的导演,他迄今为止共制作了10部动画长片:《鲁邦三世:古城寻宝》(1979年)、《风之谷》(1984年)、《天空之城》(1986年)、《龙猫》(1988年)、《魔女宅急便》(1989年)、《红猪》(1992年)、《幽灵公主》(1997年)、《千与千寻》(2000年)、《哈尔的移动城堡》(2004年)、《悬崖上的金鱼公主》(2008年),每部作品都获奖无数,尤其是《千与千寻》在柏林电影节获得金熊奖、奥斯卡最佳动画长片奖、安妮奖最佳动画长片,这也是动画片首次在国际3大电影节上获奖。

《悬崖上的金鱼公主》

《天空之城》

质朴的镜头语言,精致细腻的绘画风格,富有深切的人文关怀、环保意识是宫崎骏动画的特点。他的作品的主题多表现出一种积极向上、坚韧勇敢、奉献牺牲的精神,作品中的人物也多有着高贵的血统和非凡的能力,尤其是在他早期的作品中,如《风之谷》《天空之城》中的女主角都是有着高贵血统的公主,并且具有神秘的超能力。后期的作品中这

种高贵才逐渐退去,如《千与千寻》中的千寻已经是毫无超能力的平凡人。

宫崎骏创作的影片风格始终是清新浪漫、温馨怀旧的,总有一种能让人想要回归自然的感觉。尤其是影片中出现的天空背景,给人以广阔无垠的感觉,使人不禁生出一种遐想,似乎想要到那背景中去寻找远离城市污浊空气的清新,去感受自然之美。

3. 大友克洋

大友克洋(1954—),是一位在20世纪80年代末开始发展起来的日本动画家,他曾取得的奖项有:1983年以《童梦》获得第四届"日本SF大赏"(此奖以往只颁发给科幻小说家);1984年以《阿基拉》获得第八届讲谈社漫画赏,此作品并与1988年摄制完成动画版,曾以6国语言在世界各地公映;1991年获得Yokohama映画祭审查员特别赏;1996年以《回忆三部曲》获得第50届每日映画CONCOURS大藤信郎赏。凭借《阿基拉》的杰出表现,法国政府授予大友克洋"艺术文化勋章"。

大友克洋

大友克洋表示,"我的漫画,在人物、背景的细微部分都画得非常真实,动画也延续这个特色。我的作品,不会像一般漫画给人平板的感觉,而是有深度的空间,产生慑人的真实感。"但他也意识到作品太真实,未必会广为动漫迷接受,所以他坚持"故事和主角突出,才能吸引读者"。《阿基拉》《童梦》主角性格突出,带给动、漫画界一个新的视野。

对机器人的迷恋是大友克洋作品的另一个特点,但是最终又不得不将其毁灭的结局是他的故事中最为动人的矛盾冲突。如《阿基拉》中,金田的好友铁雄最后成了一个超级英雄,具有超人的能量,任何人都不是他的对手,但是最后还是变成了一个恶魔,自我毁灭。大友克洋其他的动画如《老人Z》《蒸汽男孩》等都是此类的结构。

4. 押井守

押井守(1951—)1976年毕业于东京学艺大学教育学系美术组,之后加入了著名的龙之子动画制作公司,代表作有《福星小子》《机动警察》《攻壳机动队》等。曾于2004年以剧场动画《攻壳机动队2:INNOCENCE》获得"日本SF大赏"。

《老人Z》

押井守

《人狼》

押井守的动画作品总有一个压抑得让人喘不过气的阴暗结局，总是将已有的、一般我们称为美好的东西撕得粉碎。如《攻壳机动队》的结尾是将温馨的情感抹去，让素子（一个女性的人和机器的复合体，少校警官）被肢解，朋友在黑市买来同以前不相符的头和身体，使其性情大变。《人狼》的结尾是让一个从来不忍心开枪的国家警察，在心情十分矛盾和痛苦的情况下开枪打死了他挚爱的少女。

《攻壳机动队》

押井守是一位全能的媒体制作人，他还涉足真人电影，执导拍摄了6部真人电影长片，如《红眼镜》（1987年）、《突击少女》（2009年）等。还负责完成了GBA游戏《御龙战记》（2001年）、PSP游戏《机动警察》（2005年）的动画导演工作。

5. 今敏

今敏（1963—2010年），1982年进入武藏野美术大学的视觉传达设计系求学，读大学期间，今敏就开始在Young Magazine杂志上发表漫画，并荣获该杂志新人赏第10届优秀新人赏。1985年，他正式出道成为职业漫画家，在20世纪90年代初期发行过多本单行本《海归线》《国际恐怖公寓》，其细腻的画风与紧凑的剧情受到当时漫画界的瞩目。与其说今敏是一个纯粹的动画制作者，还不如说他是力求把动画与电影结合，用电影的拍摄、编导手法来诠释动画的探索者。

今敏　　　　　　　　　　　《千年女优》

1990年，今敏在大友克洋名作《老人Z》中担任美术设计，开始踏入动画界。1993年前后，今敏还负责脚本和动画监督等工作，参与了动画《机动警察Patlabor2》和《JoJo奇妙冒险/第五集》的制作。

今敏的作品引起广泛关注的是《未麻的部屋》（1997年）。从此时开始，今敏式的"一个从现实观察点开始，与存在的幻想是混合的，最后被纯粹的幻想所结束"风格趋于成熟。今敏执导的第二部动画《千年女优》（2001年），获得多个奖项。2003年导演《东京教父》，获第58届每日电影评选的最佳动画电影奖；2004年导演电视系列剧《妄想代理人》；2006年导演的电影作品《红辣椒》改编自文学大师筒井康隆创作的同名科幻小说，影片入选2006年威尼斯电影节的竞赛单元。

2010年8月24日，今敏因为罹患胰腺癌而病逝，享年46岁，剧场版《梦造机器》成为他的遗作。

4.4　加拿大动画

加拿大动画被国际史学家称为"加拿大现象"，它对世界动画有突出的贡献。加拿大动画人从20世纪40年代末开始，秉承创造性实验的精神、坚持纯艺术的创作之路，开拓出了一片多姿多彩的动画新天地，800多部风格各异的动画，全球范围内获奖超过600次。

加拿大动画就像一面旗帜，引领着世界艺术动画发展的方向。

4.4.1　加拿大国家电影局

加拿大国家电影局（National Film Board of Canada）于1939年创立，是由加拿

大政府资助的一个公立的电影制作和发行机构,并由约翰·格雷尔逊担任第一任局长,此人被誉为纪录片之父,是位世界级的艺术家。加拿大国家电影局成立之初的目标是为国家塑造形象,宣传加拿大,让世界了解加拿大的文化以及种种面貌。它创作的宗旨是"无暴力、无性别歧视、无种族歧视",是全世界电影工作者向往的地方。

加拿大国家电影局每年投入巨额资金,以鼓励艺术家创作,国家的全力支持使得这个机构彻底解决了艺术和商业之间的尴尬,让这些艺术创作者无后顾之忧。

1941年,加拿大国家电影局成立了动画部门,由诺曼·麦克拉伦牵头创建。麦克拉伦是国际动画电影协会公认的当代四大殿堂级动画大师。

4.4.2 加拿大动画的特点

加拿大动画的发展,得益于政府对动画的支持,以及加拿大国家电影局独特的战略眼光,使其具有自己独特的特点。

1. 实验色彩浓厚

任何一种材料在加拿大动画人的手里都可以成为动画制作的材料,他们赋予这些材料新的生命力,他们秉持一份难得的追求勤奋耕耘,探索动画作为一门新兴艺术的表现力。不择手段地试验新的技术和技巧,将各种材料和技巧融入其中,不断拓展着新的动画空间,从沙子、铁皮、毛线、糖果到木偶,甚至真人,都存在于他们的动画中。

寇·荷德曼的动画《沙堡》采用沙子制作而成;诺曼·麦克拉伦的《邻居》运用真人制作动画;莱恩·拉金的《都市风景》使用了一种静帧叠化的制作手法;皮埃尔·莫拉蒂的《一个孩子,一个国家》则采用分屏方式制作。

2. 多元文化共存

加拿大国家电影局的管理者因为秉持着包容各种民族文化、宗教文化的态度,使得加拿大吸引了来自不同国家的艺术家,这些艺术家与本土的艺术家们一起形成了精英群体,创造出伟大的作品。

诺曼·麦克拉伦来自苏格兰、保罗·戴尔森来自荷兰、凯洛琳·丽芙来自美国的华盛顿等,这些来自不同地方的艺术家们,在创作的过程中带来了各民族的神话传说,具有鲜明的民族特色。加拿大国家电影局将这些视为人类文化的珍宝,帮助动画发展走向更宽广、自由的多文化共存的新天地。

3. 内涵丰富

除了先锋的实验作品,加拿大的动画创作者们的大多数影片都有着深刻丰富的内涵,都具有一定的思想高度,表现一定的哲理和哲学思考。

尤金·费德兰克的《弃婴》讲述了一个弃婴在不同家庭的遭遇,作者不仅批评了那些没有社会责任感、道义感的人,对那些关爱宠物甚于对人的人也提出了婉转的批评。

约翰·威尔登的《特别快递》讲述了一个人因为没有及时清扫门前雪而导致邮递

员送命,而后想方设法掩盖这场意外的故事。作者用荒诞的手法给我们描述了一个冰冷的、每个人只顾自己的社会图像。

《特别快递》

《丹麦诗人》

特里尔·柯弗的《丹麦诗人》,除了风格独特的画面值得一看之外,短片的故事也同样耐人寻味,作者对我们的人生做出了有趣的追问——究竟我们从出生至今所遭遇的一连串经历有其内在的联系,还是纯属巧合?

4.4.3 加拿大动画艺术家

1. 诺曼·麦克拉伦

诺曼·麦克拉伦(1914—1987年),1932年考入格拉斯哥艺术学校,学习室内设计课程,课余时间在学校发起成立了电影社,拍摄一些电影短片。期间一次偶然的机会使他尝试直接在空白电影胶片上绘画,这也是他对动画片制作的第一次尝试。毕业之后,麦克拉伦到了英国邮政总局工作。

诺曼·麦克拉伦直接在胶片上绘制动画

1933年他开始实验动画片的创作，制成短片《从七到五》《彩色鸡尾酒》等。1937年后与英国的J. 格里尔逊等合作，尝试在胶片上直接绘画和在光学声带片上刻画声音。1939年后又在美国尝试在彩色胶片上绘画。1941年返回加拿大，完成《色彩斑斓》《小提琴》《邻居》（该片获奥斯卡最佳短片奖）《椅子的传说》等动画片。20世纪60年代后，创作了运用抽象的几何图形表现音乐旋律的《垂直线》《水平线》和《马赛克》等。1975年制作了一部介绍如何拍摄各类动画片的影片。

《色彩斑斓》

1941年，麦克拉伦创建了加拿大国家电影局的动画部，他在创建之初就鼓励动画工作者自由探索、大胆创新，不仅在内容上更是在形式上开拓新的表现方法。在他的带领下，这个组织里几乎所有的动画技法都可以得到展现：手绘动画、针幕动画、剪纸动画、实拍抽帧动画、沙动画等，如实拍抽帧动画《双人舞》。

《双人舞》

麦克拉伦的动画作品充满创意和想象，他一生都在进行科技创新和实验，探索画面和声音的关系。他的作品多以抽象的图形、色彩配合音乐，构成了流动的视觉交响乐。如《白色闪烁》（1955年）、《镶嵌画》（1965年）等。

麦克拉伦可以说是最有影响力的动画大师之一，一生中共拍摄了近60部动画短片，赢得147个国际动画大奖，带领加拿大国家电影局（NFB）动画部创造了惊人的辉煌。

2. 凯洛琳·丽芙

凯洛琳·丽芙（1946—　），出生在华盛顿的西雅图，1968年在哈佛大学学习视觉艺术，期间开始接触动画。由于对传统手绘兴趣不高，从而尝试了一种不同寻常的制作方法，即将沙子放在一块透明的玻璃板上并从底部照明进行逐格拍摄。

1972年，她应邀加入加拿大国家电影局，完成了一部重要的作品《猫头鹰与鹅的婚礼》（1974年），同样是沙动画，背景是白色的沙子，猫头鹰和鹅则以黑色表示。凯洛琳·丽芙作为一个美国人，主动投身于加拿大的传统主题中，她曾两次到加拿大的北部地区采风。

凯洛琳·丽芙

她的作品还有《沙或彼得与狼》（1968—1969年，首部沙动画）、《萨姆莎先生变形记》（1977年）等。

凯洛琳·丽芙的作品中往往蕴含了哲学与文学性的思考模式，并配合利用动画艺术中形变、融合与视觉观点的转换来表现时空流转的诗意构图，使观众得到令人动心的视觉经验，而这种内涵韵味与创作表现出的激烈感觉也正是凯洛琳·丽芙的动画艺术中令人着迷的地方。

3. 费德里克·贝克

费德里克·贝克（1942—　），出生于德国的萨布鲁克，1968年加入加拿大国家电影局。从美学角度上来看，贝克的作品中融入了印象派绘画的风格。

他的代表作品《摇椅》（1981年）获得了同年奥斯卡最佳动画短片奖，影片以一把摇椅作为贯穿全剧的线索，整部作品清新自然，感人至深。

《种树的牧羊人》（1987年）将他的动画事业推向了巅峰，这篇散文式的动画，片长30分钟，制作时间长达5年，改编自吉恩·杰欧诺的一篇小说，讲述了一个来自阿尔卑斯山近海的牧羊人为了给群山重新披上绿装而坚持不懈地种树，最终把一片荒芜的大漠变成绿洲的故事。通过作者感性的笔触，把人性和环保观念诗意地结合了起来。

贝克的作品中所表现出的对人性的关注是很深刻的，他希望人们能够重新审视存在的价值，认识到我们所处的环境应该是一个适宜居住的真实世界。其独特的创作风格也使人眼前一亮，印象深刻。

《摇椅》

4. 寇·荷德曼

寇·荷德曼（1940— ），出生于荷兰的阿姆斯特丹，1969年完成第一部重要的作品《疯子》，便成为加拿大木偶片的佼佼者。

他有着出色的动作、造型设计能力和高超的叙事技巧，他的作品涉及的题材特别广泛。如取材自爱斯基摩传说的系列片《猫头鹰与旅鼠》（1971年）、《雪盲男孩》（1975年），儿童娱乐动画《积木的世界》（1972年）等。

寇·荷德曼最出色的作品是1977年制作的《沙堡》，讲述了一些从沙子中诞生的生物试图用沙子为自己建造一个城堡，最后毁于一场风暴的故事，该片曾获得奥斯卡最佳动画短片奖。

5. 乔治·杜宁

乔治·杜宁(1920—1979年)，1942年加入了加拿大国家电影局，与麦克拉伦共事。在NFB工作的日子里，乔治·杜宁制作了大量科教和实验动画短片，其中包括《流行歌曲第二号》(1943年)和《寒冷的草原》(1944年)。使他扬名的作品是《寒冷的草原》和《卡岱·罗塞尔》(1946年)，这两部作品均运用了剪纸片的表现手法。另外，在乔治·杜宁早期制作的动画短片中还有几部比较有趣的作品，例如《三只盲鼠》(1945年)和《家庭树》(1950年)。

1948年，乔治·杜宁在巴黎旅行期间，见到了许多杰出的欧洲动画大师。回到加拿大后，他就与之前在NFB的同事Jim Mckay一起在多伦多创建了自己的制作公司——图画联盟公司。1955年，他前往纽约加入美国联合制作公

乔治·杜宁

司(简称UPA)。1956年，杜宁被派到伦敦开发市场，但在接下来的几年中，UPA的领导阶层进行了调整，杜宁于是就在伦敦建立了自己的公司——电视卡通公司，并雇用了许多原来在UPA的同事。公司的第一部广受欢迎的影片是由乔治·杜宁导演的《飞人》(1962年)。该动画片的制作风格可以说是对迪士尼风格的彻底突破，它是一部水彩画风格的动画片，人的飞行本身就是奇幻无比的，因此在玻璃上用笔刷刷出笔触，这种奇妙的绘画风格刚好与动画片的主题思想表达相吻合。《飞人》使乔治·杜宁在当年的法国安纳西国际动画电影节上获得了大奖。

另外，《黄色潜水艇》这部动画片也是乔治·杜宁一生中值得骄傲的一部动画片，包含了他许多奇幻的构想。他将波普艺术风格带入影片，使全片都弥漫着浓重的迷幻色彩，以至于到今天嬉皮一族仍把《黄色潜水艇》奉为圣物高高供起。动画开始于蓝色恶魔对花椒王国的入侵，死里逃生的老船长召集披头士一同以黄色潜艇保卫王国。经过种种光怪陆离的历险，他们最终战胜了蓝色恶魔，将欢乐、音乐和爱再次带回到花椒王国。该片的海报入选了《首映》杂志评选的"有史以来25张最佳电影海报"，位列第20位。

《黄色潜水艇》

4.5　中国动画

中国的动画不同于世界其他各国的动画片，由于独特的民族文化和语言，形成了具有民族特色的风格。

4.5.1　中国动画的发展历史

中国的动画，在中国特殊的环境中受到社会、经济等多方面因素的影响，经历了5个发展阶段：萌芽期、辉煌期、停滞期、转型期和尴尬期。

1. 中国动画的萌芽期（20世纪20年代至中华人民共和国成立）

万氏三兄弟受到美国动画《墨水瓶人》《大力水手》等动画的影响，抱着创造中国人自己的动画的信念，从中国的走马灯、皮影戏中得到启发，在技术完全为零的情况下，于1922年完成了动画广告《舒振东华文打字机》（片长1分钟）这部看起来有些粗糙的短片，而这部短片正是中国动画的开山之作。

从此，兄弟三人开始了中国动画的创作之路，于1926年绘制完成了《大闹画室》，并产生了巨大的影响，可以说是中国真正的第一部动画片。之后又创作了《骆驼献舞》（1935年，中国第一部有声动画片）、《铁扇公主》（1941年，片长80分钟，中国乃至亚洲第一部动画长片，根据中国神话小说《西游记》改编而来）。

这个时期的动画创作为中国动画的发展奠定了基础，探索出了动画"动"的奥秘，开创了中国动画片的民族化题材、角色设计和背景设计的民族化风格，奠定了中国传统伦理模式的叙述基础，将某种意识形态注入作品中，达到了教化民众的目的。万籁鸣曾说过："动画片在中国一出现，题材上就与西方的分道扬镳了。在苦难的中国，我们没有时间开玩笑。要让同胞觉醒起来，我们拍摄了反映受压榨的劳苦人民的生活和激发中国人民抵御日本侵略的20余部短片，因而形成了中国美术片与外国动画迥然不同的特色，我们为了明确的教化作用而强调鲜明的创意，在某种程度上忽略应有的含蓄、幽默与娱乐性。这是优势，但客观上对我们后来的发展形成一定局限。"

2. 中国动画的辉煌期（20世纪五六十年代）

这个时期中国的动画一方面继承和发扬了原有的动画形式，创作出了里程碑式的中国动画，如《骄傲的将军》（1956年）、《大闹天宫》（1961年），将中国动画的民族化发扬光大。如《骄傲的将军》从成语"临阵磨枪"发展而来，讲述了一个因为一次胜利而骄傲自大的将军，最终惨败的故事。片中安排了一系列符合中国人生活方式的情节，如"射箭""游春"等，角色设计采用京剧脸谱的造型方式，背景采用中国古代壁画中工笔重彩的技巧，在声音上也采用中国传统戏曲锣鼓点的音响效果，将中国的民族文化用到极致。

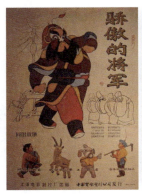

《骄傲的将军》

《大闹天宫》更是中国动画民族化的里程碑，体现在剧作、造型、音乐、动作设计等各个方面。剧作上，剧本改编自《西游记》前七回，将孙悟空的反抗精神发扬光大，并改变了故事的结局，使其成为一个胜利的大英雄，而不是像原著中的皈依了佛门；造型上，吸取和借鉴了戏曲脸谱和民间版画中的造型，更贴近中国人的想象；动作设计上，具有中国戏曲表演的程式化的特点，但同时又符合运动规律；声音上，也采用锣鼓点的音响效果。

《大闹天宫》

另一方面，这个时期也对动画新形式和新品种进行了探索，创作出了新的动画形式。剪纸动画的诞生，如《猪八戒吃西瓜》（1958年）；水墨动画的诞生，如《小蝌蚪找妈妈》（1961年）、《牧笛》（1963年）等；木偶动画的诞生，如《孔雀公主》（1963年）等。这些新的形式中，尤其以水墨动画影响最大。

这个时期的中国动画在世界动画影响很大，"中国学派"可以说代表了这个时期的辉煌，这是对中华人民共和国成立初期美术电影所取得的国际地位和艺术成就的肯定和总结，是对这一时期中国动画的内容和形式的准确概括，体现了中国动画成功走向世界的创作理念，标志着中国动画民族化探索的成功。

3. 中国动画的停滞期（20世纪70年代）

1966—1976年，这十年是中国政治运动集中的年代，动画片的创作受到当时环境的重大影响，全国的动画片生产厂家都在停产闹革命，无心创作，使中国动画的发展停滞不前。

1972年，上海美术电影制片厂率先恢复生产，但是动画片的题材很单调，主要是政治题材的影片，描写社会的阶级斗争，歌颂工农兵。

但是这个时期不是完全无所收获，《小号手》曾获得1974年南斯拉夫第二届萨格勒布国际动画电影节一等奖。

4. 中国动画的转型期（20世纪80年代）

"文化大革命"结束之后，中国动画又开始了创作，可以说进入了新一轮的辉煌，同时这个时期的动画也开始了转型。

这个时期，中国动画民族化的风格和传统得到了恢复和继续，但却没有突破，只是制作上更为精细，在艺术上更为风格化。这一时期涌现了一大批优秀的作品，如《鹿铃》（1982年）、《猴子捞月》（1981年）、《鹬蚌相争》（1983年）等。

为了参加电影节的比赛，大量的艺术短片开始涌现，美术形式上丰富多彩，但是缺少叙事功能，仅仅是为了制作而制作。其中也不乏优秀的艺术作品，如《三个和尚》（1980年），采用漫画式的人物造型、舞蹈化的动作，寓意深刻，并且对纠正"动画片即儿童片"的偏见，扩大动画片的受众群体，具有重要的意义。

此外，电视系列片初步发展起来，首次生产了电视动画片以及动画系列片，如《葫芦兄弟》（1986—1987年）、《黑猫警长》（1984—1987年）、《舒克和贝塔》（1989—1992年）等，深受广大群众喜爱。

《三个和尚》

《黑猫警长》

《舒克和贝塔》

5. 中国动画的尴尬期（20世纪90年代至今）

20世纪90年代上海美术电影制片厂逐渐衰落，政府降低了投资，而国外的动画公司流水线生产方式开始跨国生产，中国开始成为加工片的巨大市场，一些沿海城市相继成立动画公司，专门从事加工片生产，而对民族的动画开始忽略。中国动画面临了前所未有的挑战和困难。

直到21世纪，这种局面才有所缓和，逐渐开始制作属于自己的动画，数量上与年俱增，但是质量上却是江河日下。近几年，政府加大对动画产业的关注，在各地纷纷建立了动画产业园，但是却没有改变本质问题。中国动画依然数量巨大，但质量不敢恭维。

中国动画的发展正在艰难中寻求出路。

4.5.2 中国水墨动画

1. 水墨动画的发展

水墨动画是以中国传统水墨技法作为造型的手段，运用动画拍摄的特殊处理技术把水墨形象逐一拍摄下来，通过连续放映形成的虚实浓淡效果的水墨画影像。水墨动画的出现将中国的动画引领到世界动画的顶端，是中国动画史上的一朵奇葩。它将中国传统的水墨画引入到现代动画制作中，并且将意境完美地展现了出来，使得动画片的艺术格调有了更重大的突破。

1960年1月31日，陈毅副总理一句"你们能把齐白石的画动起来就更好了"。动画工作者们夜以继日地探索水墨这种特殊的技法，终于在1961年7月上海美术电影制片厂成功制作出了中国第一部水墨动画片《小蝌蚪找妈妈》，宣告了中国水墨动画片首创成功，并在国内外引起了很大的轰动，使得中国学派扬名于世。

由于中国传统动画的制作工艺非常复杂，从1961年至1995年的34年间，上海美术电影制片厂共摄制了4部水墨动画片：1961年7月的《小蝌蚪找妈妈》、1963年12月的《牧笛》、1982年12月的《鹿铃》、1988年10月的《山水情》。而且中国传统水墨动画从一开始在中国动画领域就不是商业片，每一部都有自己的特色，都有所创新。

《山水情》

中国传统水墨动画将中国传统国画与动画技术结合起来，创造出的具有独特中国民族个性的受欢迎的国产动画片，曾经取得过无数荣誉，也表现出了独特的审美特征——形神兼备的气韵美、虚实相生的意境美、流动空间的灵性美。但因固守旧形式与题材的贫瘠，已经无法符合现代人的审美需求。水墨动画的创作在当前不应该衰退，这种中国特有的艺术形式应该被继承与发扬。近几年国内计算机动画制作技术实力明显增强，计算机绘制背景技术已较为普及，二维和三维计算机动画发展迅猛，具备较为完善的制作体系。已经完成的三维水墨动画短片如《夏》《荷塘月色》通过贴图材质、渲染方式来模拟水墨风格，效果独特。但目前三维水墨动画还处于初级发展阶段，属于小成本规模的制作，故事情节展现也没有传统的水墨绘画来得有深度，如何更好地将各种先进的动画技术与中国的传统文化结合表现水墨动画，达到20世纪六十、八十年代传统水墨的辉煌，还有很多的地方需要改进，才能使这种古老的艺术焕发新的生命力，让水墨动画得以独树于世界动画之林。

《夏》

2. 水墨动画的艺术特色

（1）形神兼备的气韵美

中国传统水墨动画是完全中国化的动画，突破了传统动画单线平涂的技法，运用水墨画的技法"笔墨"进行人物、场景的造型设计。所谓"笔"是指勾、勒、皴、点等运用毛笔的不同技巧和方法，所谓"墨"是指运用烘、染、泼、积等墨法技巧。这种特殊的"笔"可以使中国传统水墨动画表现出变化无穷的线条情趣，"墨"则可以使动画产生丰富而细微的色度变化。

水墨动画片延续中国水墨画的造型方式，并且进行不断的锤炼、夸张和概括，运用其独特线条对动画进行造型设定，使得我国的动画片形成了别样的视觉效果，并且水墨画的笔墨简练，高度概括，洒脱地表现出人物的神态，以及内在的精神和生命，使创作

者的感情油然而现。

中国水墨动画总体上的美学追求，不在于将物象画得逼真、相似，而是要求抓住物象的典型特征，来表现其内在精神。例如，中国传统水墨动画片《小蝌蚪找妈妈》中的小蝌蚪形象出自国画大师齐白石的写意花鸟画，体现出我国意象造型和西方具象造型的不同，代表了中国特有的审美感受。片中蝌蚪的角色强调的就是笔意与技术的完美体现，画面中那些没有任何感情表达器官的、墨点似的小蝌蚪，在影片中制作者却巧妙地让它们游动时以尾巴运动频率的变化呈现出特有的动感。《牧笛》中的水牛和牧童的造型，来自李可染的《牧归图》《暮韵图》，焦墨塑造了通体乌黑的牛，表现出水牛质朴无华的独特风姿；白描勾勒的小巧牧童，表现出牧童的纯真顽皮。《山水情》中雅士的形象，周身几笔勾勒而成，可以说是抽象、概括到了极点，却完美表现出其仙风道骨的形象，甚至能将其高雅、清傲的性格跃然于屏幕之上。

通过这种特殊的"笔墨"塑造的人物形象和场景，可以传达出水墨动画的生命性——气韵，"气"指自然宇宙生生不息的生命力，无时不在，无处不在，隐藏在所有事物中。"韵"指事物所能具有的某种情态。所谓"气韵"指的是"审美对象的内在生命力显现出来的具有韵律美的形态"，极富民族特色，充分体现出了中国传统艺术"神似重于形似"的艺术观点。形和神二者兼备、互为表里，形美为神美的前提，神美则是形美的内涵。如果没有一定的形态，神态也无从表现。

中国传统水墨动画通过以形写神，表现出对象的内在生命和精神，可谓形神兼备，气韵生动。

(2) 虚实相生的意境美

于各色之中独重墨色，这使中国传统水墨动画显得特别富于绵长的情韵，是画幅上唯一的色彩。这点延续了中国水墨画"运墨而五色具"的方式，在中国传统水墨画看来，墨色超越于各种色彩之上，可以包含各种色彩，代替各种色彩。而且"破墨""积墨""泼墨"等用墨的技法，使单一的墨色分出不同层次，产生各种变化，将墨色的艺术底蕴充分挖掘，将墨色的表现能力推向极致。墨仅一色，却能够囊括宇宙间的一切色彩。一幅水墨作品，不仅不会令人感到单调乏味，而且会让人叹服于色彩的丰富。

中国画在构图方法上不受焦点透视的束缚，多采用散点透视法，即可移动的远近法，使得视野宽广辽阔，构图灵活自由，画中的物象可以随意列置，冲破了时间与空间的局限。尤其是风景画，画家往往只画山水的一个局部，花果的一枝一实，画中有大量的空白，都留给观众来想象和补充，为欣赏者留下了想象的空间，传达"虚实相生，无画处皆成妙境"的美学思想。

中国传统水墨动画依然延续了中国画的散点透视法和留白的技巧，使得水墨动画中的每一张图都是一副精美的水墨作品，尤其是动画的背景，完全延续了这种自由的构图方式。这种方式在《牧笛》中体现得最为突出，它采用了移动视点的观察方法，自由地选取景物，使描写景物的范围和主观情意的内容得到充分的发挥，展示出高山峻岭和千尺飞瀑宏大的气象。牧童骑着水牛经过河的画面，画中完全看不到河，全是空白，只是

在水牛经过的地方，用一串的涟漪来代表河。《牧笛》的背景设计是著名的山水画家方济，他采用中国江南景色为背景：小桥流水、杨柳成行、竹林幽深、田野风光。并借牧童一路找牛，展现中国山水画中常见的高山峻岭和飞流千尺的气象，形成借景抒情、情景交融的意境。整个影片充满诗情画意，是一幅清丽淡雅的放牧图，也是一首质朴隽永的田园诗，又是一曲娓娓动听的交响乐。画面优美，意境深远，节奏流畅，给观众以美的享受。片尾，牧童骑在水墨淋漓的老牛背上，吹着竹笛从柳树中穿过，走过夕阳下的水田，水中倒映着老牛和牧童的身影，最终与周围的景色融为一体，蕴含着"牧童归去横牛背，短笛无腔信口吹"的意境。

这种技法在《山水情》中也非常明显，它的格调清新、洒脱、空灵、飘逸，将中国诗画的意境和笔墨情趣融进了每一个画面里，借景抒情，情景交融。云气缭绕的山，烟雾朦胧的水，虚中有实，实中带虚，把中国绘画的水墨技巧发挥得淋漓尽致。画面的精美已经远远超越故事蕴涵的哲理，显示出中国艺术深厚的传统。

中国传统水墨动画通过散点透视的技巧、画面留白的处理，体现出突破时空、超越无限的超越之美，以及墨彩的浓淡干湿的对比处理，体现出的若有若无、缥缈迷茫的朦胧之美，表现出了中国传统美学较高的境界——意境。意境是艺术中一种情景交融的境界，中国传统水墨动画通过构图和空白突出想象的意境空间，通过造型与笔墨构筑的意境空间，达到了虚中带实、实中带虚的美学境界，具有独特的意境美。

(3) 流动空间的灵性美

水墨动画片是依靠一张张画出来的连续水墨画面组成的，是通过画面与画面的转换来模拟摄影机的运动和镜头的取舍，让静止的水墨画动起来。水墨动画的运动与一般意义上的动画片的运动有着更加特殊的审美特征：在流动的空间中使观众感受到画面的灵性。

运动的水墨动画具有时空特征，"使延续时间具有空间表现"，"时间是电影运动的空间性，空间则是电影运动的广延性"。水墨动画片作为电影，运用电影手段创造出情景交融、意趣幽远的意境，透出画面的灵性。灵性的创造往往得力于画面空间的营造。

水墨动画片中流动空间的创造一般通过两种方式来达到，一为单个画面内采取复合透视的方法来表现在画面中游走纵深的空间表现，这个一般更多地使用长镜头的效果，在这种淡雅虚幻的空间流动中来表达一种诗意；一为蒙太奇，通过镜头与镜头的组合来促使观众思维的流动，从而达到画面空间流动的效果。

复合透视不太符合绘画审美习惯，但就动画而言，的确是一种奏效的变相透视法则。如通过背景和前景的一方运动表现主体的运动，或以人为的比例悬殊对比表现实体对象在体积、高度、空间上的大小差异等。《小蝌蚪找妈妈》就是巧妙地运用了把故事的内容和水墨动画相结合的形式，成功地反映了水墨画风格，实现了把水墨画与动画的动作相结合的预想。

在水墨动画片中，角色行动方面的片段比一般影视作品零碎，情节的连贯需要观众的思考来完成，所以动画蒙太奇比一般影视中的蒙太奇更加注重思维。水墨动画则通过"笔墨"创造的虚实相生的线条运动，线条的流动来完成画面的连接和思维的流动。这

种线条的运动使得画面更加自然流畅,仿佛线条在空间中的舞蹈,穿越画面与其他的水墨结合产生另一种韵律,使得画面非常自由、自然。

4.5.3 中国动画艺术家

1. 万氏三兄弟

万氏三兄弟是中国美术片的开拓者,他们是万古蟾(1899—1995年)、万籁鸣(1899—1997年)、万超尘(1906—1992年),其中万古蟾、万籁鸣为孪生兄弟。

万古蟾、万籁鸣、万超尘

万氏兄弟自幼喜爱绘画,很早就萌发了创作中国动画片的念头。他们1922年所制作的第一部动画广告片《舒振东华文打字机》,比美国迪士尼的起步晚不了多少。当他们看到迪士尼的《白雪公主》时就想制作属于中国人自己的动画。万籁鸣在回忆录中曾这样说:"既然美国人可以搞表现他们西方民族特色的《白雪公主》,我们当然也可以搞具有我国民族特色的《铁扇公主》。……难道中国'卡通'就注定不如美国'卡通'?"1941年,他们兄弟制作完成的中国第一部长动画片《铁扇公主》极富民族特色。

《铁扇公主》

1926—1940年,万氏兄弟合作完成了《大闹画室》《国人速醒》《民族痛史》《龟兔赛跑》《骆驼献舞》《抗战标语》等多部动画短片。

万超尘在1951年与他人合作,研制了彩色关节木偶,并于1953年摄制了中国第一部木偶片《小小英雄》。此后担任上海美术电影制片厂导演,拍摄了《机智的山羊》和《雕龙记》等。这两部影片均在国际电影节上获奖。

万古蟾1956年开始研究剪纸片，1958年拍摄了中国第一部剪纸片《猪八戒吃西瓜》，此后他又完成了《渔童》《济公斗蟋蟀》《人参娃娃》《金色的海螺》等剪纸片，并先后在国内国际获奖。剪纸片开拓了美术片的新片种。

万籁鸣于1960年参加《大闹天宫》的绘画设计和编导工作，该片富于民族色彩、场面宏大、色彩缤纷，曾多次在国际电影节上获奖。

2. 特伟

特伟（1915—2010年），原名盛松，"中国学派"的创始人之一，上海美术电影制片厂第一任厂长，中国水墨动画片的创造者之一，他也是迄今为止中国动画界唯一获得国际动画学会（ASIFA）终生成就奖的艺术家。

上海美术电影制片厂成立后，特伟把万氏兄弟请来，拍成了闻名于世的《大闹天宫》。此后，特伟又制作了两部自己的动画创作：《骄傲的将军》和《牧笛》。前者将中国京剧的脸谱、动作和唱腔引入了动画片中，是民族元素与卡通片相结合的一次尝试；而后者则是将水墨画引进了动画片，是中国的创举。此前他们还创作了短片《小蝌蚪找妈妈》，寻找到了能够在透明的胶片上做出水墨洒在宣纸上的渲染效果。《牧笛》以其独有的东方情趣和水墨美感，惊动了世界动画界。20世纪80年代，特伟在访问美国迪士尼时被那里的动画艺术家围住，要他解答如何把水墨弄上胶片并呈现出墨渗淋漓的效果。他只稍作解释而未将他们的技术机密道出。

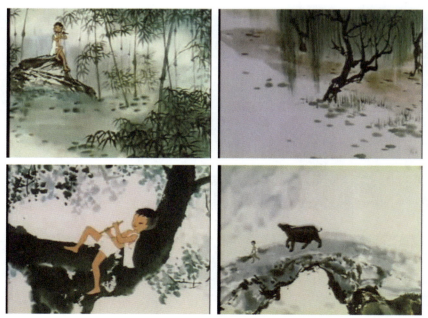

《牧笛》

除这两部作品之外，特伟还制作了许多佳作，如《金色的大雁》（1976年）、《金猴降妖》（1984年）、《山水情》（1988年）等。上海美术电影制片厂自1957年成立以来在国外荣获过200多个大小奖项。

3. 阿达

阿达（1934—1987年），原名徐景达，1953年毕业于北京电影学校动画班。

他参与导演的中国第一部彩色宽银幕动画片《哪吒闹海》于1982年获马尼拉国际电影节特别奖，于1988年获法国第七届布尔·波拉斯青年国际动画电影节评委奖和宽银幕长动画片奖。代表作动画片《三个和尚》寓意深刻、幽默诙谐，造型、动作、音乐和谐统一，具有浓郁的民族风格，获得丹麦欧登塞第四届国际童话电影节银质奖、柏林电影节银熊奖。1984年编导的动画片《三十六个字》构思新颖、想象丰富，于1986年获南斯拉夫萨格勒布第七届国际动画电影节D组教育片奖。动画片《超级肥皂》获得日本第二届广岛国际动画电影节教育片组二等奖；《新装的门铃》于1988年获第一届上海国际动画电影节美术片特别奖。因参与创研水墨动画制片工艺，1985年获文化部科技成果一等奖，1987年获国家科学技术进步二等奖。

《三十六个字》

《超级肥皂》

4.6　其他国家动画

4.6.1　英国动画

英国动画起步很早，且在世界动画中有着令人称羡的国际威望，在商业领域和艺术短片领域获得了数量巨大的国际奖项，但是英国动画的发展和日本、美国比起来要相对缓慢。

英国最早的动画片是1906年城市贸易公司的《艺术家之手》，由前魔术家沃尔特·布思拍摄，内容表现一个画家画出一个小贩和他老婆在跳舞。

20世纪30年代前后的英国动画制作者们大部分都在从事着广告工作，有400多位动

画制作者为25家公司（几乎都是广告公司）所雇佣，只有极少人在参与娱乐片的制作。二战前后的英国动画主要在为战争服务，大部分是宣传片和与战争相关的教育影片。直到20世纪五六十年代，英国动画才进入了辉煌时期，这个时期，英国成为动画界的一个活跃的中心，呈现出了丰富的创造力、活力和不拘一格的主题。如《动物庄园》（Animal Farm，1954年），根据乔治·奥维尔（英国）的小说《动物庄园》改编，主要表现了受到虐待的动物们奋起抗争压迫的故事。片中动物们由于不堪忍受庄园主的压榨，团结起来进行革命，胜利后建立起自己的庄园，但是胜利的果实很快又被同类所窃取。影片通过对动物世界的寓言式描绘，影射人类的现实生活，引起观众对极权主义和社会体制的深刻反思。这部动画片到现在仍被列为动画史上的经典名作。

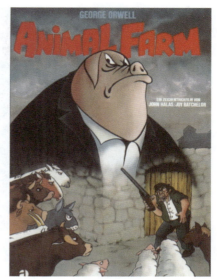

《动物庄园》

现阶段，英国动画产业发展迅猛，究其原因主要有：学院式的教学与制作互动，产学结合；欧洲和英国本土各类动画奖项的鼓励支持；各种基金的支持以及电视广告的推动作用。

另外，值得一提的是英国的定格动画，无论在技术上还是艺术上，在世界动画史上都很有影响力，都处于世界领先水平。尤其是阿德曼动画公司，该公司较为著名的有电视系列动画片《小羊肖恩》、动画电影《小鸡快跑》（2000年，与美国梦工厂合作的该公司的第一部动画长片）、《超级无敌掌门狗：人兔的诅咒》（2005年）等，在全球广受欢迎，在商业上和艺术上获得了巨大的成功。

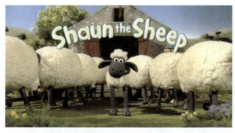

《小羊肖恩》

《小鸡快跑》

4.6.2 南斯拉夫动画

20世纪50年代末,南斯拉夫的萨格勒布,因为动画电影变得举世瞩目,来自这个地方的动画影片在国际电影节上频频获奖,而创作这些动画的南斯拉夫艺术家们,也因此被称为"萨格勒布学派"。虽然到了20世纪80年代这个学派开始走向低谷,但是他们对动画界的影响一直存在。

"萨格勒布学派"的特点主要如下。

1. 独特的制作环境

第二次世界大战之后,以苏联和美国为首、代表社会主义意识形态的国家和资本主义意识形态的国家,形成了东西两大阵营,持续了长达40年经济与军事的对峙,这就是著名的"冷战"时期。萨格勒布学派正是在这个特定历史时期成长、成熟、步入辉煌的。可以说,萨格勒布学派是应"冷战"这一历史时势而生的文化英雄。这个时期,有计划经济作为后盾,并且有着资本主义自由意志的影响。

2. 敏锐的动画主题

萨格勒布学派的动画作品素以内涵深刻且多元化而著称。在该学派近30年的动画创作历程中,最常出现、最为集中的一个人物形象是以"受难的小人物"为指代符号所表达出的内涵,如公园长椅上休息的人、二等车厢里的乘客等。可以说,这一形象代表了30年来在"冷战"阴影中为了保持自己的独立与完整,而不惜以"个体对抗全体"、踽踽独行的南斯拉夫人民的艰辛缩影。

3. 富有实验精神的美术特征

萨格勒布学派的动画家多数受到美国联合制片动画公司的影响,并且在长期受外界孤立的情况下,他们对"有限动画"进行了许多技术探索,也就是用最少数量的赛璐珞片,制作出具有动感的动画片。

4.6.3　捷克动画

在捷克木偶剧是一种传统娱乐形式，木偶剧在捷克有广泛的民众基础以及历史传统，动画也以木偶剧居多。

捷克动画家们在官方支持下从1945年开始于布拉格和哥特瓦尔德两地形成了两个动画片学派，并出现了杰利·川卡和杨·史云梅耶等著名的动画艺术大师。

在捷克动画中，不得不提的也是知名度最大的就是系列片《鼹鼠的故事》。这是在"捷克斯洛伐克联邦共和国"的和平时期，著名画家兹德内克·米勒创造的一个生涩稚嫩的鼹鼠形象。20世纪50年代，以小鼹鼠为主角的第一部动画片《鼹鼠做裤子》于1957年首度在意大利威尼斯影展中获得大奖，随后一发不可收拾。

米勒深受捷克版画和剪纸传统影响，色彩艳丽，造型拙朴，具有很强的装饰性。

最初的鼹鼠形象还比较拟人化，没有我们后来熟知的那么憨态可掬，而且片中有少量对白。从20世纪60年代中期开始，鼹鼠的形象才固定下来。

20世纪60年代末到80年代初是鼹鼠系列的创作巅峰时期，尤其1974年和1975年共出品了12部经典短片。1974年的《鼹鼠与火柴盒》《鼹鼠和电话》《鼹鼠是个钟表匠》《鼹鼠是个化学家》《鼹鼠和魔毯》；1975年的《鼹鼠和狗》《鼹鼠与鸡蛋》《鼹鼠是个摄影师》等。 进入20世纪80年代，制作进程明显放缓，只出品了4部，大多反映了人们对于社会资源及环境的忧虑。

《鼹鼠做裤子》

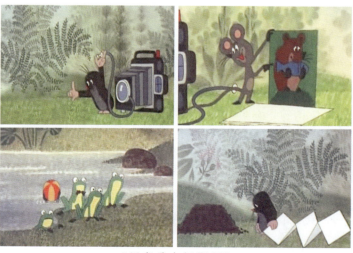

《鼹鼠是个摄影师》

20世纪90年代创作上又迎来了一个高峰，但数量的提升没能带给大家久违的童趣风格。制作时间距今最近的一部片子是2002年的《鼹鼠和青蛙》，鼹鼠系列总共制作了50多部，在全球十几个国家放映，获奖无数。

《鼹鼠和青蛙》

《鼹鼠的故事》已经成了系列名著，像这样的系列动画片在捷克还有《马赫与斯蓓斯朵娃》《派特和麦特》等四五个系列。

捷克动画中常令人感受到一种深沉的黑色幽默，充满心理意识、超现实、不合逻辑的象征性风格，还有各种诡异且令人不安的暴力形式。

在所有的表现形式下探讨的是人性、情感等深层的主题。如诗般的象征隐喻和微妙的暗示，引领观众在诙谐的情节中思考。其内容不像一般的动画片主题崇高或是扣人心弦，也不像迪士尼动画片有着浅显易懂的美丽故事。捷克动画的叙述语言比起我们平常所见的商业动画片的规格化设计和仿真现实更多了一点个性。

4.6.4 俄罗斯动画

俄罗斯动画的发展大致可分为5个阶段。

1. 萌芽阶段（1912—1929年）

俄国摄影师、画家兼导演斯塔列维奇于1912年创作的《美丽的柳卡尼达》《摄影师的报复》等一系列作品是俄罗斯也是世界动画电影艺术史上最初的艺术立体动画片。1924年，画家梅尔库洛夫摄制完成了影片《星际旅行》，标志着苏联动画片摄制已开始初具规模。

2. "黑白"阶段（1930—1939年）

20世纪30年代初，动画职业在苏联逐渐固定下来。1936年，按苏联政府的决定成立苏联动画制片厂。但由于受到当时的形式主义浪潮、"宣传鼓动片"理论以及苏联电影事业负责人的主观干涉等诸多因素的影响，苏联这一时期的动画片只是在数量上得到了发展，而在质量上却发生了停滞甚至后退。其中，乔尔波于1933年拍摄的《大都市交响曲》、伊伏斯登三兄弟1934年摄制的《拉赫马尼诺夫的前奏曲》就是受到了这些因素的影响。同一时期，一批新锐的动画片导演不断掌握现实主义方法，也创作出一些内容和造型处理出色的、以政治题材为主的优秀动画作品，包括伊凡·伊万诺夫·瓦诺的《黑与白》（1932年）、霍达塔耶夫的《小风琴》（1933年）等。而普图什科于1935年拍摄的大型

木偶片《新格列弗游记》，则标志着立体动画片的发展又进入到一个崭新的阶段。

3. 辉煌时期（1940—1959年）

第二次世界大战爆发后，苏联许多才华横溢的动画家都投入战争宣传片的制作。战争摧毁了美国等动画大国对动画片商业发行管道的垄断，好莱坞动画业逐渐走向衰落。而此时的苏联动画电影业却迎来了它的黄金时期。动画家们在这一时期推出具有讽刺性的反法西斯电影标语动画片，及时地配合反法西斯战争。二战后，苏联动画电影导演将社会主义现实主义的创作方法与民间艺术的优良传统相结合，对本国和其他国家及民族优秀的民间传说、神话故事和童话、寓言等题材进行编创，获得了相当大的成功。如勃龙姆堡兄弟的《费加·扎伊采夫》（1948年）、阿玛尔里克和波尔科夫尼科夫的《七色花》（1948年）、切哈诺夫斯基的《渔夫和金鱼的故事》（1950年）、《青蛙公主》（1954年）、阿达曼诺夫的《冰雪女王》（1957年）等都是这一时期的佳作。

4. 转变时期（1960—1990年）

这个时期，苏联动画片创作风格逐步转变。20世纪60年代以后，随着动画电影作品的增多，创作题材范围日益扩大，动画家们的表现手段也得到更新。苏联动画制片厂不仅拍摄儿童题材的影片，也开始涉足拍摄供成年人观看的影片，如《巨大的不快》（1961年）、《澡堂》（1962年）、《罪行始末》（1962年）、《框中人》（1966年）、《岛》（1973年）等，这些影片表现出了强有力的时代责任感和公民责任心。这个时期新人辈出，他们的动画作品在造型语言上也表现出强烈的独特性。同时，老一代大师也开始了新的创作，如伊凡·伊万诺夫·瓦诺创作了《左撇子》（1964年）、《克尔杰内兹战役》（1971年，获1972年南斯拉夫萨格勒布电影节大奖、美国纽约国际电影节大奖）；女导演尼娜·索莉娜的作品《门》（1987年，获德国奥伯豪森大奖）。这些作品运用各种造型手段，表现出风格、形式的多样化。维亚切斯拉夫·柯乔诺其金于1969年推出系列动画片《嗨，兔子等着瞧》产生轰动效应，使他享誉国内外，该片被译成各种语言，在100多个国家上映。该片受到了观众热烈欢迎，影片拍了25年而欲罢不能，到1993年已拍了18集，片中的狼与兔的形象赫然出现在体育场、工地、博物馆、马戏院等公共场所，被印在小学生的书包背心帽子和糖纸上，这部动画片已深入人们的日常生活之中。1973年该片获全苏电影节奖，柯乔诺其金被授予俄罗斯联邦共和国功勋艺术家称号。

《嗨，兔子等着瞧》

5. 多元化发展时期（20世纪90年代至今）

1991年底，具有近70年历史的苏维埃社会主义共和国联盟在短短几年的政治剧变和独立浪潮中宣告解体，作为国家实体不复存在，随即成立了"独联体"。原苏联的主要动画片生产部门也分属各国。从苏联解体到2002年，俄罗斯动画在形式上更加多元化，而动画的风格则更多地传达出忧伤和沉重的气息。如阿里克山大·佩特罗夫根据海明威名作摄制的《老人与海》（1997年）等。这些影片开创了动画片意识上的先锋性和实验性，对当代动画片具有深远的影响。

《老人与海》

4.6.5 法国动画

《青蛙的寓言》

法国可以说是全世界艺术的中心，而且世界动画的开始也是在法国，埃米尔·科尔这个世界动画之父也是法国人。直到现在，法国的动画产业也一直处于世界前沿。法国昂西、美国奥斯卡电影节中，法国动画作品经常得到国际奖项。其中2004年《青蛙的寓言》（又叫《哗啦哗啦漂流记》）在戛纳电影节和柏林电影节上荣获多个奖项。

法国动画不同于美国动画，以艺术短片为主要的发展潮流，主要具有以下特点。

1. 法国民族现实与革命性特色

法国自始至终都具有极强的革命性。法国先锋派艺术根植于达达主义和超现实主义运动，它们从现实中获取素材，并展示其本质。悠久的报史，使得一些政治讽刺漫画《国王与小鸟》能获得刊载的平台从而率先发展起来。第一次世界大战使得这种来源于讽刺漫画的讽刺动画风行一时。

2. 强烈的民族浪漫主义艺术特色

法国人天性浪漫，懂得享受生活和爱情，重视生活情趣，讲究生活艺术。而这样的

浪漫天性在法国动画中，无论剧情或是画面还是角色设计上也一样处处显现，产生颇有民族特色的绘画风格，如保罗·格里莫的《国王与小鸟》（1980年）、格里莫的《小小士兵》（1947年）、《美丽城三重奏》（2003年）等。

《国王与小鸟》

3. 艺术与实验性

从一开始，法国动画就并非完全是以取悦观众和商业利益为根本出发点的，而是多为一些实验性质的动画，如《魔笛》《小狗多戈尔》《旋转舞台》等。

4. 汲取各方面营养

从各个领域、民族文化、其他姐妹艺术、其他国家动画中吸取营养。

5. 一般是独立制作或者最多是结成小团体制作

几乎没有形成规模比较大的公司。

《小狗多戈尔》剧照

4.6.6 韩国动画

1. 韩国动画简介

（1）萌芽时期(20世纪30年代—50年代前半期)

20世纪30年代初，迪士尼作品大量引入韩国，使得韩国人的动画创作热情被大大激发出来。

(2) 孕育时期(20世纪50年代后半期—60年代中期)

1950年,韩国第一个动画广告"乐金牙膏"诞生,这个时期,实验动画短片也开始了。

(3) 成长时期(20世纪60年代中期—70年代前半期)

这个时期的特点主要有四点。

第一,长篇剧场动画开端。

1961—1963年,韩国才出现动画电影的雏形,由郑道斌和朴英日联合制作的《我是水》。

1967年1月,申东宪导演的《洪吉童》是韩国首部长篇动画电影。当时制作条件恶劣,人手和材料不够,但《洪吉童》获得了很大的成功。

第二,作品大多以韩国传统素材为创作源泉。

第三,对日本动画的借鉴和模仿。

(4) 模仿和代工时期(1972—1994年)

这个时期韩国的本土动画大多是日本动画的翻版,而且机器人动画泛滥。

《洪吉童》

《机器人跆拳》

1980年,韩国政府制定政策,以保护儿童的身心健康,降低受日本动画激发而泛滥的机器人动画。自此,韩国历届政府都将卡通、动画作为鞭挞的对象。1987—1993年期间,韩国动画没有生产一部影院作品。但是这个时期动画的对外代工业务兴盛起来。

(5) 转折和腾飞时期(1994—)

1994—1995年,韩国政府突然完全改变了态度,意识到动漫在经济、文化上的重要性,加大了对动画的扶持力度,并在1994年4月举办了"汉城国际卡通动画节",韩国动画出现了新的生机。

从此,韩国的动画电影开始注重本土化,且韩国电视动画制作能力也逐步增强。

2. 韩国动画的代表作品

(1) 流氓兔

《流氓兔》1999年5月8日诞生于韩国,这个由金在仁先生创造的卡通人物,是一只眯着眼的兔子,喜欢使用贱招。流氓兔是韩国第一个打进国际市场的卡通肖像,20世纪末便跻身国际一线动漫明星行列,与米奇、机器猫、加菲猫等动漫卡通明星齐名。随着

青少年无厘头文化的兴起，流氓兔/贱兔调皮又带戏谑的个性，通过原创者创作的网络动画呈现，其Flash动画在亚洲乃至全球已经掀起不小的风潮，流氓兔动画在网络上转载次数多达几十亿次。

(2)《倒霉熊》

《倒霉熊》是一部出自韩国人之手的可爱的北极熊Backkom的幽默搞笑动漫短片，全集共分八大部和一个剧场版。其中的主角"倒霉熊"是韩国EBS电台制作的一个卡通形象。在相继推出了流氓兔、Dinga猫之后，韩国的动画界一直致力于打造下一个有代表性的韩国卡通形象。片中的主人公是一个长在北极的胖胖的小熊，他的好奇心很强。他从遥远的北极来到了繁华的城市，从此便发生了很多令人啼笑皆非的故事。现在人们在开怀大笑的同时还会为倒霉熊的单纯而感动。

《流氓兔》　　　　　　　《倒霉熊》

(3)《美丽密语》

《美丽密语》的主要剧情是：12岁的罗武与母亲和祖母同住在海边的渔村中。罗武唯一的朋友便是同年纪的俊浩及宠物猫猫。一天，当他经过学校前面的文具店时，发现里面摆放着一粒闪亮的神秘玻璃球。接下来发生了一系列离奇的故事。

《美丽密语》

(4)《五岁庵》

《五岁庵》描写了5岁的小吉为寻找妈妈和盲眼的姐姐小兰而流浪的故事，是一部风格清新淡雅的韩国优秀动画影片。这部动画片2003年4月在韩国国内首映，被评价为影调独特、令人印象深刻和打动人心的动画片，获得了"2004年安锡国际动画电影节"长片竞争单元最高大奖。在电影节期间一直得到观众火爆的反响，成为最热门的作品之一。电影根据韩国家喻户晓的童书《五岁庵》改编，将韩国赏枫胜地"雪狱山"与名寺古刹"五岁庵"美景注入其中，在层层红枫与庄严寺塔中，寓以生命循环的意境。

《五岁庵》

(5)《晴空战士》

《晴空战士》这部科幻题材的作品描写在整个人类文明被战争和污染所摧残之后的未来，一个叫SHUA的年轻战士想让黑云翻滚的天空变得云开月明，让深爱的女孩能够看到色彩缤纷的世界，而与制造污染物来获得能量的强大势力对抗的故事。

3. 韩国动画的特点

(1) 韩国动画的内容

韩国动画的内容主要体现在三个大的方面：一是网游与网游性的世界相结合的作品；二是人气电视剧的动画化作品；三是面向幼儿、儿童的3D动画作品。

(2) 韩国动画的主题

韩国动画的主题一般比较细腻，注重情感表达，另外还注重儒家文化的表现。

《晴空战士》

(3) 韩国动画的技术独具特色

主要表现为与网络技术相结合。网络动漫在韩国盛行一时,得益于韩国以网络和数字媒体技术为依托的动漫产业发展战略。健全完备的网络基础设施为网络动漫发展提供了高品质的平台。除了计算机,用户通过手机、电视游戏机等终端也能随时随地连接网络动画、网络漫画以及卡通形象等产品。

《浪漫满屋》

《大长今》

(4) 海外营销成效显著

开拓国际市场是国内市场有限的韩国动漫目前发展的主要渠道。为迎合海外市场,韩国动漫产业巧妙地将东方的传统文化、故事用适合于现代人欣赏的习惯、方式去叙述表现,在短期内成功占据有文化同源性的亚洲市场,同时在中东、欧洲、北美市场也有很好的销售业绩。

4.6.7　其他国家动画艺术家

1. 尤里·诺斯坦

尤里·诺斯坦(1941—),俄罗斯著名的动画导演、制片人。他的作品以诗意的气氛和精美的细节,在国际动画界享有很高的声誉。他的完美主义让他赢得了"黄金蜗牛"的外号。代表作品有和伊万诺夫·瓦诺一起制作的《克尔杰内兹战役》(1971年)、《狐狸与兔子》(1973年)、《鹭与鹤》(1974年)、《雾中的刺猬》(1975年)、《冬之日》(2003年)以及被称为"史上最伟大的动画作品"《故事中的故事》(1979年)。该片曾获得

尤里·诺斯坦

1984年美国洛杉矶动画大奖、1980年法国利乐动画大奖、1980年加拿大渥太华动画大奖、1980年南斯拉夫动画大奖等。

《故事中的故事》

诺斯坦的作品对于俄罗斯文化的阐释是强有力的，而且具有创造力。他一直以秉承俄罗斯文化为荣，在《雾中的刺猬》中他向费里尼《我的回忆》致敬，并且以一种傲慢的方式承认他的影片"缺少一种深深的俄罗斯精神"。

《雾中的刺猬》

诺斯坦还是一位不受政权欢迎的动画艺术家，因为他的作品中往往流露出一种"资产阶级的个人主义情绪"，但是他坚持在自己的本土进行创作，表现出的心理和精神上的现实，让我们深深地体会到了俄罗斯厚重的文化。

2. 西万·肖曼

西万·肖曼（1963— ），法国动画界的后起之秀，他既不喜欢所谓的"故作高深"的试验片，也不喜欢在公司流水线上生产出来的精致但是"千篇一律"的商业片，受到英国动画《动物物语》的影响，他才知道自己要走的路。

《老妇人与鸽子》《美丽城三重奏》是肖曼为数不多的动画作品之二。其中《老妇人与鸽子》创作时间长达6年，辗转在法国和加拿大两国，1999年才完成制作，在电影节送展之前就在圈内引起了很大的反响。而《美丽城三重奏》的制作也历时4年，同样这部作

品的问世使得法国动画长片走向了国际影坛,奥斯卡提名更是令全世界都震动了。

肖曼使欧洲动画超越了商业与艺术,展现出了无限的魅力。

《美丽城三重奏》

3. 杜桑·伍寇提

杜桑·伍寇提(1927—1998年),南斯拉夫动画大师,萨格勒布学派主要代表人物之一,早年学过建筑,在戏剧学院学过导演。曾任刊物漫画家,1950年开始动画创作。

《代用品》

优秀代表作有《月亮上的奶牛》（1959年）、《短笛》（1960年）、《代用品》（1961年，该片曾于1962年获奥斯卡大奖）、《游戏》（1963年获莫斯科国际电影节奖），1966年他和捷克斯洛伐克合拍大型儿童片《第七个大陆》，在片中尝试把动画与真人表演结合起来，1977年拍摄故事片《运动场行动》获1978年卡罗维发利国际电影节奖。

伍寇提曾任萨格勒布国际动画节组委会主席职务，并被该动画节授予终身成就奖。

4. 杰利·川卡

杰利·川卡（1912—1969年），捷克动画大师。在捷克定格动画几位大师中，杰利·川卡是当仁不让的开创者，他毕业于布拉格的艺术技术学校，1936年自己创立了木偶剧场。在二战开始后，他开始将兴趣转向设计舞台并为儿童图书设计插图。二次大战末期，他在布拉格电影工作室创立了一个动画制作部门。随着创作的深入，世界慢慢认识到有着捷克独有特色的木偶动画，而杰利·川卡也被称为世界上最伟大的木偶动画家，并被人们称为"东方的沃尔特·迪士尼"。

他的首部动画片是1947年制作的《捷克年》，这是一部典型的讲述捷克四季风俗的记录题材动画。第二部动画是《皇帝的夜莺》，根据安徒生童话改编，该片和以往厚实淳朴的波西米亚乡土风格相差很远。1950年第三部木偶动画《巴丫丫王子》取材自中世纪传奇。1957年从本国古老传说中汲取灵感创作了《捷克古代传说》。1961年改编自莎士比亚名作的长篇动画《仲夏夜之梦》问世。1965年完成的影片《手》讲述了艺术家在一个压抑社会中创作处境的真实寓言，这是一部融汇运用了伊里·特恩卡10年创作功力的电影来表达反独裁的主题。此后他停止创作直到1969年离世。

杰利·川卡

《手》

杰利·川卡制作的木偶可爱而细致，场景与服装也一样精细而美丽。他开始注意到木偶动画与木偶剧场的不同处，利用镜头与灯光来转换气氛，使其更具戏剧感，更有电影的感染力。他同时也是个讲故事高手，很早便认识到"故事线"对木偶动画的重要。

杰利·川卡对捷克动画的深远影响表现在即使其去世后杰利·川卡的成熟技术仍得到继承，但同时未得到任何改进和革新。当时国际动画界的偶片风潮是黏土动画，捷克却沿袭着杰利·川卡时代的木偶动画，直到20世纪80年代才接触这种"新"材料。

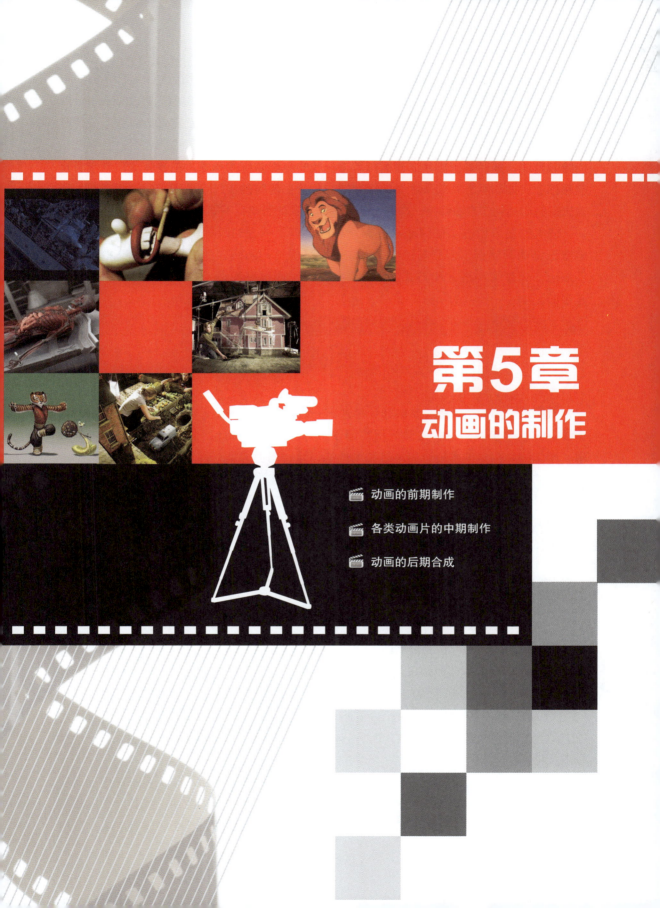

第5章
动画的制作

- 动画的前期制作
- 各类动画片的中期制作
- 动画的后期合成

动画制作过程是真正意义上的团队合作创作过程，其制作过程庞大而繁杂，需要很多人共同完成。我们可以用"工业化的流程"来描述动画的制作过程，基本上分3个部分：前期制作、中期制作和后期制作。而且这3个部分环环相扣。在电影制作中，只有等前期剧本确定了以后，才能开始物色演员、选取场地、拍摄电影，拍完之后进行剪辑、加特效合成，最后输出影片。动画影片与一般的电影制作的不同，主要体现在制作步骤的顺序上，如动画影片制作中有的后期制作部分在前期创作时就进行了。一般来说，所有国家的动画制作方法都是一样的，只是制作步骤前后略有不同。

技术的发展和进步使得动画在制作手段上有了很大的改善和提高，如现在出现的电脑三维动画制作，但是与传统二维动画以及偶类动画比较而言只是体现在中期制作手法上。无论哪种形式和方式的制作都要经历前期策划和设计、中期制作、后期合成等环节。

5.1　动画的前期制作

前期是一部动画片的起步阶段，将决定一部动画片的成败，前期准备充分与否尤为重要。在这个重要阶段，主创人员（编剧、导演、美术设计、音乐编辑）就剧本的故事、剧作的结构、美术设计的风格和场景的设置、角色造型、音乐风格等一系列问题进行反复的探讨、商榷。首先要有一部构思完整、结构出色的文学剧本，接着需要有详尽的文字分镜头剧本、完整的音乐脚本和主题曲，以及根据文学剧本和导演的要求确立美术设计风格，设计主场景和角色造型。当美术设计风格和人物造型确立以后，再由导演或原画师将文字分镜头剧本形象化，绘制画面分镜头台本。

5.1.1　策划与筹备阶段

1. 创意开发

在动画创作之初，首先要有idea，即构想。对于实验动画短片，即个人创作的动画有可能是作者某天看到什么东西，突然灵感一现，出现了一个想法。而对于商业电影来说，其制作团队中的制片人和导演往往不是一部动画的创始人，构想的来源不是他们自己本人，他们有可能是被某个公司雇佣，从整体上把握制作过程，实现他人的创意。这种创意的来源就多种多样了，以迪士尼公司为例，迪士尼公司的构想来源一般有以下几种：

第一，"执行设计"，一般都是改编已有的著名故事。迪士尼总裁有一天想到自己曾经看到的故事，要求公司的人员按照这种模式寻找一个切合的故事，找到合适的故事之后进行改编。如《狮子王》的构想就是这么来的，总裁根据自己小时候看的《小鹿斑

比》中斑比的妈妈被枪杀，斑比在心灵受到极大创伤的情况下，克服心理障碍，最后成长为一个成熟男人的故事。莎士比亚的《哈姆雷特》就被找到了，类似的故事，叔父杀害了哈姆雷特的父亲，篡夺了王位，哈姆雷特最后克服障碍，为父亲报了仇。《狮子王》就是改编自《哈姆雷特》。

第二，迪士尼公司会在每年固定的时间举办一次搜集员工的想法的活动，让员工把自己好的想法告诉公司，让公司来决定是否值得拍成动画片。如《大力士》的构想就是来自于迪士尼内部的员工。

第三，公司专门有一种人，每天都在看各种各样的故事，或者剧本，在其中寻找可以拍的题材。

第四，外面的人如果认为自己的某个想法应该让迪士尼拍成动画长片，那么他可以把自己的构想直接寄给迪士尼，如果被采用，还要通过法律的手续，以免日后产生版权问题。

2. 文学剧本

有了创意之后，还要把这个创意整合、处理，要找到故事大纲、故事架构，然后以剧本的形式表现出来。

文学剧本是影片创作的基础，它保证了故事的完整、统一和连贯，同时提供了影片的主题、结构、人物、情节、时代背景和具体的细节等基本要素，一般由编剧来完成。但是编剧在撰写剧本的时候，一般要和动画团队的核心人员，即制片人和导演反复地商量，确定故事情节，然后编剧按特定的格式将故事情节以文字的形式表现出来。

动画片剧本与普通影视剧剧本有所差别，需要文学编剧在撰写故事构架的同时能够更多地考虑动画片制作的特点，强调动作性和运动感，并给出丰富的画面效果和足够的空间拓展余地。

3. 文字分镜头剧本

接着就是文字分镜头剧本，它一般由动画导演亲自撰写，有提示画面、机位的角度，以及使用何种剪接手法，色彩、光线的处理等的提示作用。它是导演按照自己对剧本的研究和构思，将动画片的文学剧本转化为一系列的镜头的一种剧本，也是动画制作团队中其他创作部门的创作依据。

5.1.2 设计与制作阶段

1. 美术设计

美术设计是动画片的美术风格，如色彩、明暗、透视、线条等，根据不同的故事设定符合需要的风格。美术设计师主要负责角色造型设计和场景设计。

(1) 角色造型设计

动画片中的角色是动画艺术家创造的演员，在片中担任着重要的任务。角色可以推

动故事情节的发展，表现人物性格、命运以及影片的主题。

角色造型设计，包括角色的造型、身材比例、服装、眼神及面部表情等的设计。一般需要绘制同一角色的正面、侧面、背面的三面效果图，表情图、配饰图、服饰图，以及动画片中所有角色的比例图。

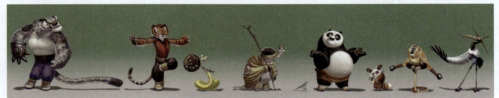

《功夫熊猫》造型设计

角色造型设计具有高度的形式感和风格化，支撑着整个动画片的美术风格，所以动画的角色要能体现出人物性格、特征，要有强烈的个性特点，给观众留下深刻印象。

如果动画的角色是来源于已有的漫画，那么角色造型设计只需要在原作的基础上进行稍微修改，把漫画的形象改为动画的角色造型，如《史努比》的角色改编自漫画作品《花生漫画》。动画制作时对原来的漫画角色进行了一些润色和修改，采用儿童偏爱的简笔画形式，角色单线勾勒轮廓，头身比例基本一致，四肢短小，五官也没有精致的刻画，用两个黑点表示眼睛，弧线表示鼻子和嘴巴，表情通过弧线的变化来体现。

《史努比》角色造型

如果是原创造型，就要求以具体的、具有说服力的、生动的造型表现动画中的人物性格和特征。在设定的时候要注意以下几点。

① 角色造型要符合动画片的整体美术风格。

② 造型不可太复杂，如不然，会使动画的下游工作很困难，从而影响整个动画的制作进度；线条不能太琐碎，线条的质量和风格对角色的塑造有着至关重要的作用，一般细腻的、柔软的、接近圆弧的线表示正面的、可爱的、容易亲近的角色，如《狮子王》中的辛巴；而粗糙的、尖锐的、不平均的线则表示反面的、性格怪异的、难缠的角色，如《狮子王》中的叔叔刀疤。

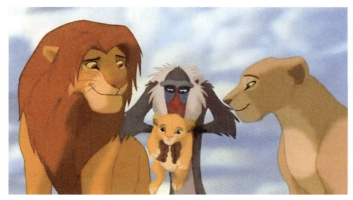

《狮子王》剧照

③ 合理运用夸张。在动画中，将主要的角色夸张，有利于凸显主要角色的地位和重要性，更能突出角色的特性，如要表现一个很强壮的角色，千万不可画一个普通的身体和手臂，可以将他的手臂大胆地夸张，不局限在身体比例的限制中。

(2) 场景设计

场景在动画片中起着重要的作用，它决定了整部动画片的气氛，并向观众传达影片的世界观和设计理念，决定了是否能给观众身临其境的感受。场景设计通常根据故事的时代和文化背景进行相关或相似资料的搜集，然后再结合故事主题和风格对选定的素材重新组合和再创作。

场景设计是根据全片的美术风格和剧情发展需要绘制的背景图，不能是孤立的。它为导演处理镜头调度、角色的动作设计提供了依据，为分镜头设计、原画绘制提供了参考。场景设计一般包括场景效果图、场景平面图、场景立面图和场景鸟瞰图。

如下图中的《飞屋环游记》中飞屋着地的场景设计，不仅对飞屋的结构进行设计，还充分考虑了其着地时的受力情况，标示出主要的两个受力点和受力点受损的情况。

《飞屋环游记》中飞屋着地时的场景设计

除了场景氛围的设计之外，场景设计还需要进行道具的设计。道具可以作为角色最直接的外延，甚至可以成为角色的标志。设计师往往会根据人物的性格或者生活进行道具的设计，或作为人物的特征，或者成为推动故事发展的关键因素。如动画电影《凯尔经的秘密》中船道具的设计，就作为故事中与人物相关的重要因素存在。

《凯尔经的秘密》中的道具设计

2. 画面分镜头台本

画面分镜头台本也叫"故事板"，是动画制作之前，将文字剧本转化为图像，用画面来说明镜头的内容，将剧本视觉化的关键步骤，是一部动画片最初的视觉形象。画面分镜头台本可以充分表达导演的意图，从而为动画的中后期制作提供重要的依据和参考，原画、中间画、剪辑等都必须按照画面分镜头的要求绘制。

动画的画面分镜头台本的格式没有统一的标准，不同国家、不同的制作团队根据自己的习惯和需求来制定其格式。

虽然不同国家和团队在设定画面分镜头时有不同的格式，但是一般包括镜号、画框、对白、音效和时间5个部分的内容。如下图所示的动画作品《中华美德故事》的分镜头就显示了这5方面的内容。

《中华美德故事》的画面分镜头

其中，镜号是用阿拉伯数字标明的序号，是镜头的顺序号，一个镜头一个序号。镜号可作为某一个镜头的代号。画框用以描述镜头的画面构成，其中包括景别、镜头角度、场景、角色位置和动作、摄影机运动等要素。对白指的是分镜画面中的角色对白。音效栏写明画面中对音乐、音响效果的要求。而时间栏则标明镜头延续的时间长度，一般以秒为单位。

3. 声音设计

在前期制作阶段就考虑声音的设计，包括对白、音乐、音响效果，有助于动画的前期视觉化设计，会取得很好的动画效果。

动画的录音通常都在前期阶段进行，配音演员根据导演对发音的要求和对白的风格，以角色模型图和画面分镜头作为参考来录制配音。

动画绘制过程中，原画师和中间画师可以按照事先配好的声音来控制画面的节奏、校对角色的口型。一般的制作过程是：首先将声音可视化，早期用一种纸制的表格来手动计算声音对应的帧数，现在用编辑软件的"时间轴"自动计算；然后根据计算的声音帧数来绘制动画，根据声音的"位置"来绘制角色的口型。

4. 设计稿

设计稿又叫放大稿，是对画面分镜头台本的详细设计和放大，将分镜台本忽略的画面细节具体设计出来，使分镜台本中设定的镜头运动或画面运动合理并可实现，使整体效果更具表现性。绘制设计稿时还要设计出画面的分层，将人物背景分层并细致地分开。

设计稿是动画生产中期工作的总体蓝图，当设计稿通过导演的审定后，原画师和绘制背景的人员就可据此进行具体的动画绘制工作。

5. 前期测试

在正式进入动画制作阶段之前，要对所做的工作进行测试，即评估动画的风格设定是否成功。方法是创作一段动画，也可以说是进行一段实验，从而判断所设计的元素是否合理，色彩是否可取，某个特定角色的动作是否要加强等，便于及时地进行修改。

这个环节可能要花费大量的时间，但是绝对是必要的，要争取在动画全面制作之前，解决所有的问题。

5.2　各类动画片的中期制作

中期制作是将一部动画片的前期策划蓝图确认实现的过程，根据动画的整体美术风格来决定动画的制作手段，是采用传统二维制作，还是计算机三维制作，或是采用偶动画的制作方式，当然也可以是两种或者三种制作方式的综合。不同的制作方式在中期制作环节的步骤差异还是很大的。下面将分别讲述不同类型的动画片的中期制作。

5.2.1 二维动画的中期制作

确定了分镜头剧本之后，设计团队已经建立起对动画的主题、风格和内容的整体认识，并确定了制作的方向，此时二维动画就可以进入中期制作阶段。下图为二维动画制作的基本流程。在中期制作阶段，主要完成的工作有原画、中间画的绘制、动作的检查、对原画和中间画的扫描上色，如果采用传统的手绘方式，还需要进行各个画面的拍摄，为后期合成与剪辑做准备。

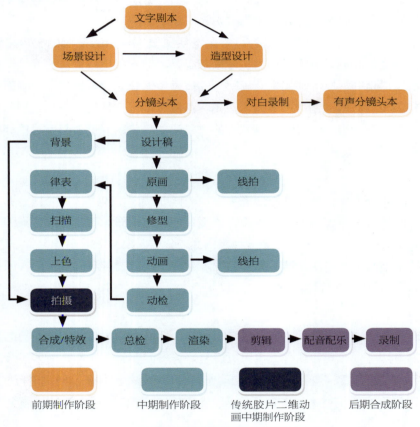

二维动画制作的基本流程

1. 原画

原画，是一套动作中的关键帧，是指动画创作中一个场景动作的起始与终点的画面，决定了动作的走向、节奏、幅度、镜头运动方式、特效处理等一系列制作动画关键的东西。所以原画创作是决定动画片动作质量好坏最重要的一道工序。

原画创作的顺序可以分为7个步骤。

① 研究分镜头画面台本：了解影片主题、故事情节、艺术风格和镜头处理等导演的总体构思。对每一场戏、每一个角色的创作意图，有一个全面的认识。

② 熟悉角色造型和人物性格：如形象比例、转面变化、结构、服饰、脸型特征、神

态特征、习惯动作等，从而充分展示角色的各种动作特点。

③ 掌握镜头画面设计稿：严格按照设计稿上的要求绘制。

④ 领会意图，创作构思：在领会了导演的意图后，在艺术上和技术上对动画进行二度创作，选定一个最能体现情节要求，又能充分表达角色情绪的最佳连续动作设计方案。

⑤ 进行动作分析，着手原画起草：抓住关键动作画成原画。一般来讲，一秒24格的动作，原画有3～6张，是最能表达动作内容的关键动作，一组动作，画得是否生动、表现得是否到位，主要看原画关键动作选取是否准确，因此，画之前必须先进行很好的动作分析，抓准关键动作，再绘制草图。

⑥ 计算时间，填写摄影表：按照动作的要求，计算出整套动作所需时间，再计算每个关键动作之间所要绘制的张数，并且按照顺序给每张原画进行编号，然后填写摄影表（又称"律表"）。一般来讲，律表包括每帧动作的时间长度、对白、口型、特效、背景拉动提示和摄影指示等内容，为流程下游的动画师和后期合成提供制作标准。

律表

⑦ 动检仪检查和修正：将绘制的原画通过动检仪进行拍摄，完整的一套原画连续动作形成了，可以通过反复观看，检查动作是否合理、是否流畅、是否充分表达了镜头的要求、是否达到了自己的预期设想、速度和节奏是否恰当等。若发现有不合适的部分，随即进行修改，再观看，直到达到理想效果。

2. 中间画

中间画就是运动物体关键动作之间过渡的画。

动画师是原画师的助手和合作者，配合原画师完成一个个复杂的动作。动画师的职责和任务是将原画关键动作之间的变化过程，按照原画所规定的动作范围、张数和运动规律，一张张地画出中间画。

绘制动画是一项十分细致、繁杂的工作。一部10分钟左右的短片，除原画外，通常需要绘制4000～6000张的中间画。

拷贝台

绘制中间画是基于原画的基础上展开的，因此动画片中每一镜头的中间画都必须对照相机摄影表进行操作，要符合原画的规定。所画的中间动作姿态必须符合运动规律，还要有一定的创造性。中间画上的形象要做到造型准确、结构严谨、线条清楚、画面整洁。

定位尺与拷贝台（箱）是进行原画和中间画创作不可或缺的最基本工具。动画师利用定位尺对原画提供的两个关键帧（即一个完整动作的起点和落点）上下重叠在一起，并在中间插入另一张纸，根据原画师给出的律表在中间插入的纸上进行中间画的绘制，并以此类推，直至完成律表上要求的所有中间画。

3. 描线上色

描线是将原画和动画师所绘制的铅笔动画稿转描到透明的赛璐珞片上或者运用电脑扫描线条，为后期的上色做准备。描线较之中间画是一个更复杂的工作，需要保证线条流畅连贯，不能有虚线或者断线，否则会给后续的上色带来不便。另外，为了后续扫描与上色的能够顺利进行，在描线时需要保持画面的干净整洁。

在传统动画中，由于没有电脑，所有的线稿完成之后都需要扫描到赛璐珞片上，然后在赛璐珞片上进行上色，整个过程烦琐复杂。现在动画片的制作则直接将线稿扫描进电脑进行后续处理。目前，动画制作大多采用电脑软件直接上色的方式，这样可以避免出错且提高工作效率，上完色的图也可以直接进行后期制作，而无须再进行拍摄。根据采用的上色软件的不同，其流程会略有不同。如果软件扫描出的线稿不够清晰，则还需要做一些清理工作才能进行上色。有些软件（如Animo）支持对序列图片进行连续扫描，这就要求作为外部设备的扫描仪也需要有连续扫描的能力。以Animo为例，扫描到软件中的原稿存储点阵图——如BMP格式，而后需要将其转化为矢量图，并且去除背景中的杂点之后才能上色。注意上色之前要确保画面中并无断线，如有非闭合的曲线，需要将其进行闭合后才能进行上色。

4. 拍摄

动画摄影是指使用动画摄影台运用传统胶片将已经绘制完成的动画画稿与背景画稿

合并到一起进行逐格拍摄的摄影工作。动画摄影台是用于二维胶片动画片拍摄的专门设备。动画摄影是由摄影师及其助手将画稿逐张、逐层地安放在摄影台的定位器上，与背景位置对准后再进行逐格拍摄。

与实拍摄影一样，动画摄影台不仅可以拍摄固定镜头，还可以拍摄推、拉、摇、移镜头。它有别于实拍电影摄影的最大区别是：采用逐格摄影的技巧，按照动画摄影表上的记录进行拍摄。

固定镜头是动画摄影中大量出现并且是最简单的摄影技巧，摄影师根据导演分镜头剧本和原画师填写好的摄影表的要求，将绘制好的背景和用透明塑料片绘制好的动画画稿合并到一起，固定好拍摄的尺寸大小和摄影机镜头的焦距，调整好摄影的灯光角度，即可以进行逐格拍摄。

对于运动镜头而言，关键在于如何准确地处理镜头中角色和背景的运动以及镜头的运动。推、拉镜头的拍摄与实拍摄影中的推、拉镜头的原理是完全一致的。摄影师同样需要先定好起始的画框大小，确定最终要推或拉的画框大小，计算出两个画框对角线的距离长度，然后根据摄影表的要求推进或拉出的秒数按照一拍一或者一拍二的要求计算出每拍摄一格摄影机所需要移动的距离。距离读数可从机架的标尺上获取，摄影师根据标尺上的刻度来调度摄影机同时进行拍摄。相比较而言，摇移镜头的拍摄则更复杂一些。常见的摇移镜头有：上下摇移、左右摇移、180°摇移、360°摇移等。由于二维动画本身是绘制在平面画纸或明片上的，要实现摇移镜头的拍摄，首先需要在前期设计中绘制出背景与前景运动角色的透视变化，而中期原画师和动画师在绘制角色动作时也要遵循透视原理，背景师在绘制背景时严格按照设计稿绘制背景的透视变化。只有这两个阶段绘制出的素材充分准确地描述镜头的起幅和落幅，结合拍摄过程中对摄影台的准确控制，才能很好地完成摇镜头的拍摄。在动画摄影中移镜头分为直移镜头、横移镜头、斜移镜头、弧移镜头、人景同移、人物与背景直接接触的移动、人物与背景不直接接触的移动几种。移镜头的拍摄也是一样，需要处理好作为背景的场景和作为前景的角色或物体的移动速度，同时控制摄影台的移动，进而组合成流畅的运动镜头。

根据不同的摄影方式，动画摄影可以分为单层台拍摄、多层台拍摄和吊台拍摄等。单层台拍摄是指将不动或者可移动的背景或被摄物体（或角色）的明片重叠摆放在同一层摄影台面上进行拍摄的方法，它是最常见的动画拍摄方法。而多层台拍摄则是指将设计好的动画根据设计和拍摄需要放置到不同的动画拍摄台面上，而后进行逐格拍摄的方法。多层台拍摄在拍摄时可以根据需要将焦点分别对准不同台面上的角色画稿或背景，并且可以结合变焦距和推拉等操作营造不同景深的空间场景。此外，多层台拍摄还可以通过移动放置在不同摄影台面的具有不同透视效果的画稿，它们运用不同速度向左右或上下移动进而拍摄，产生画面的运动效果。多层台拍摄适合表现较强的立体空间和透视感。吊台是指将需要表现的前景角色或背景放置在摄像机镜头下方固定的悬吊台架上。同样的，它的特点是可以很好地表现前后层次画面的纵深感。摄影师可以将焦点调在悬吊台上的画稿上或者对准后层的画稿，还可以通过变焦和推拉镜头等表现景物或角色的虚实变化过程。

 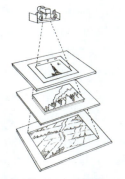

动画摄影多层台示意图　　　动画摄影吊台示意图

5. 二维动画制作软件简介

目前国际上比较流行的专业二维动画制作软件主要有Animo、USAnimation、Retas和Toonz等。

(1) Animo

Animo是英国Cambridge Animation System开发的运行于SGI O2工作站和Windows NT平台上的产品，也是世界上最受欢迎、使用最广泛的二维动画软件之一。Animo具有面向动画师设计的工作界面，是一个模块化的软件系统，各模块相对独立，互相配合，完成整个动画制作的流程。软件扫描输入的是灰度图像，可以对灰度位图进行矢量化处理，并且同时保留线条的点阵图。它的快速上色工具提供了自动上色和自动线条封闭功能，可以大大提高工作效率。此外，Animo采用分布式处理技术，可以将系统安装在各个工作站上，进入合成阶段时，可以将若干工作站上的镜头在同一台机器上合成。著名动画电影《埃及王子》就是Animo应用的成功案例。

(2) USAnimation

USAnimation是加拿大Toon Boom公司的产品，是纯矢量化的软件。该软件的最大优势就是易学易用，可以轻松地组合二维动画和三维图像，系统提供阴影色、特效和高光等的自动着色，使整个上色过程节省30%～40%时间的同时，不会损失任何的图像质量。目前在30多个国家中，有1800多套USAnimation系统在使用，迪士尼的动画片很多时候都是使用这款软件的。

(3) Retas

Retas是日本Celsys株式会社开发的一套应用于普通PC和苹果机的专业二维动画制作系统，Retas的制作过程与传统的动画制作过程十分相近，它主要由4大模块组成，替代了传统动画制作中的描线、上色、制作摄影表、特效处理、拍摄合成的全部过程，还可以合成实景以及计算机三维图像。Retas对系统的要求比较低，CPU主频要求200MHz以上，各种奔腾级的CPU皆可，内存推荐使用128MB。显示器分辨率800×600像素以上即可。

(4) Toonz

Toonz是由Avid公司开发的一款优秀的卡通动画制作软件系统，它可以运行于SGI

超级工作站的IRIX平台和PC的Windows NT平台上，被广泛应用于卡通动画系列片、音乐片、教育片、商业广告片等中的卡通动画制作。同样的，Toonz也是利用扫描仪将画稿直接扫描至计算机中，对其进行线条处理、检测、拼接、上色、添加特效、合成。该软件可以将结果输出到录像带、电影胶片、高清电视等媒体上。

5.2.2 三维动画的中期制作

相比二维动画的制作，三维动画的制作更加复杂。在中期制作阶段需要经过建模、动画。一般而言，三维动画流程图如下图所示。

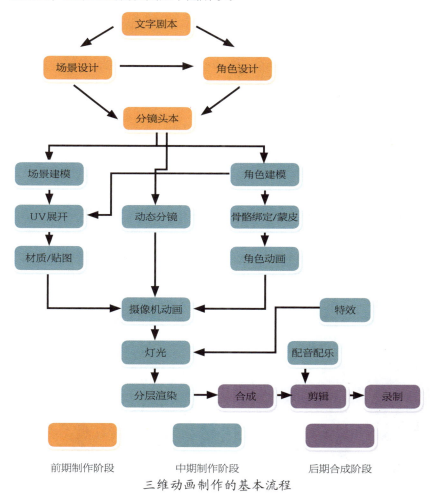

三维动画制作的基本流程

1. 建模

广义上的建模（Modeling），就是指利用一些原料模拟制作出对象模型的过程，如堆沙丘城堡、堆积木或者雕塑等。而狭义的建模则指的是三维建模，指利用基本的计算机图元建立三维数字几何模型的过程。三维建模往往借助三维软件，如Maya、3ds Max

等来完成。目前常见的建模方式有多边形（Polygon）建模、曲线（NURBS）建模和细分（Subdiv Surfaces）建模等。

(1) 多边形建模

多边形建模是目前应用最广泛的建模方法，从早期主要应用于游戏，到现在被广泛应用于影视制作、建筑效果图制作等。多边形是指由一组有序顶点和顶点之间的边构成的带有N条边的N边形。多边形对象就是由多个多边形组成的集合，对象可以是简单的，也可以是复杂的，可以是封闭的，也可以是开放的。最基础的多边形为三角面和四角面。多边形建模方式从技术角度来讲比较容易掌握，复杂的几何体可以基于对基本几何体的加线和减线、调整多边形的点线面来建模。多边形建模方式最常用于建模物、场景等规则模型的创建。对于结构穿插复杂的几何形体而言，这种建模方式是最为直观的。然而多边形建模也有它的不足，它的UV不够固定，在贴图工作中往往需要对UV进行手动编辑，防止重叠、拉伸纹理等。此外，当模型细节过多时，机器运行的速率也会明显下降，而且细节的部分由于存在在大量的面，要做修改也不容易。因此利用多边形进行建模时需要注意在非必要的情况下不能添加过多的细节。

(2) NURBS建模

曲线建模是基于模型的轮廓来建立的三维建模方法。NURBS表面是由一系列曲线和控制点确定的，曲线是曲面的构成基础。NURBS曲线可以由定位点或控制点CV确定，定位点和节点类似，它位于曲线上，并直接控制着曲线的形状。而CV点则可以用更少的点来控制产生平滑的曲线。NURBS建模比较适合无机类物体，如人体、汽车等流线曲面或工业曲面模型。它最大的特点是可以用少量的控制点调节出宽广平滑的表面，并可以转化为多边形和细分表面。利用NURBS进行建模时，应该尽量减少面片的数量，用以减少模型的接缝和简化贴图操作。对于角色建模而言，面片的排列应该尽量遵循正确的肌肉走向，便于后期贴图和角色动作的制作。此外，接缝和接合点都应该放在形状和表情都比较开阔的地方。

多边形建模

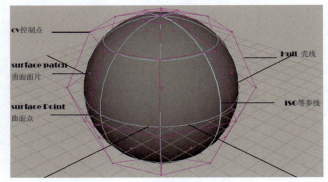
NURBS建模

(3) 细分建模

细分建模是一种综合性的建模技术，吸取了多边形和曲线两种建模方式的技术优势，不仅具有多边形的易操作性和良好的可编辑性，可以随时在需要添加细节的位置细化拓扑结构，而且还继承了NURBS的光滑性，曲面是连续的，因此可以不必缝合接

缝，也不局限于多边形的三角面和四角面。细分建模可以针对局部区域进行多次细分，并能通过控制点来调整形态。使用细分表面技术可让整个模型保持为单一模型表面的同时，仍然拥有非常复杂的细节，这可以大大简化随后的角色动作和贴图绘制工作，因此细分建模可以简化复杂物体的制作过程。

2. 动画

对于三维动画而言，主要涉及角色动画、摄像机动画等。

角色动画的制作，首先需要建立角色的骨骼系统，将角色的模型与骨骼绑定，这样就可以利用骨骼来控制角色的动作。骨骼由一系列带有父子层级关系的关节和关节链组成。关节间的父子关系在建立骨骼时由系统自动建立。父关节会带动子关节运动，根关节是一套骨骼中层级最高的关节，如人体骨骼骨盆位置的root就是根关节，一套骨骼中只能有一个根关节。随后需要进行蒙皮的操作。所谓蒙皮，就是指将模型上的顶点以一定的方式附着在骨骼上，以便用骨骼驱动模型进行动画。蒙皮具有不同的类型。刚性蒙皮用于控制刚性物体的动作，是指以骨骼焦点的垂直平面为界限，分别将位于各骨骼范围内的点百分之百归为此骨骼所控制，采用这种蒙皮方式的模型将进行很生硬的变形。而柔性蒙皮则是指每一节骨骼都可以对模型上的点产生控制，控制的百分比由蒙皮权重来决定，这样可以产生很柔和的过渡。人体的控制更多的都是采用柔性蒙皮的方式。通过给不同区域的"皮肤"以不同的权重，利用权重值确定骨骼对该区域皮肤的控制程度。角色动作的制作主要是控制骨骼的关键帧动画，进而控制角色动作。除此以外，与角色相关的还有布料系统的控制。

摄像机动画则是指对摄像机的控制所产生的动画。与实拍摄影一样，对三维动画中的摄像机控制，主要的目的还是基于分镜头剧本的要求控制固定摄像机的位置、焦距或者移动摄像机的路径等。在三维动画中，对摄像机的控制可以采用关键帧控制不同时间点的摄像机的位移、旋转、焦距等摄像机属性，进而产生摄像机动画。我们也可以设置固定的路径，让物体或摄像机沿着固定的路径移动。除此以外，还可以将摄像机约束在固定的角色或对象上，产生跟随的动画。

在三维动画中，除了角色动画和摄像机动画以外，还经常使用粒子系统或者流体系统来产生某些特殊的效果，如水浪、爆炸等。

3. 材质贴图

如果说建模是为物体提供框架，那么材质和贴图则为其贴上皮肤。

用以描述物体表面的视觉要素包括材质和纹理。材质是物体表面的最基本材料，用于指定物体的表面或者多个面的特性，如木质、金属、玻璃等都属于材质。材质在三维建模中主要有两个作用，一个是用于为模型添加颜色指定纹理，如皮肤纹理、衣服纹理或者花纹纹理等；另一个是在纹理的基础上确定模型的质地，如物体表面的光滑度、高光反射效果、透明折射效果等。每一种材质都有自己的特殊属性参数。有些材质本身没有体积变化，需要结合其他材质和纹理才能一起产生特殊效果，如层材质、阴影贴图、

表面材质等。

纹理则是附着于材质之上，用于控制物体表面在着色时的某个具体的特征，如颜色、凹凸、自发光度、反射、折射和不透明度等。将纹理指定到具体材质上的操作称为"贴图"。将材质的不同属性的贴图通道通过赋予特定的贴图来完成。如下图所示，分别是为材质的颜色（Color）、凹凸（Bump Mapping）、透明度（Transparency）3个不同通道链接Cloth纹理得到的结果。

不同通道链接同一纹理效果对比

4. 灯光

灯光环节是三维动画制作中的关键环节之一，也是最耗时的环节，它的好坏直接影响着整个动画的质量。对三维场景中灯光效果的模拟不但可以表现主题、渲染环境和作为重要的情节要素，还可以用于表现人物心境，塑造、刻画人物性格等。

现实生活中的灯光是直接影响环境效果的。然而在三维动画中，灯光效果需要通过调整光源类型、颜色、光照强度、光的衰减及衰减速率等属性来模拟。这种模拟是一个复杂的过程，需要不断地尝试和调整。要模拟灯光效果，就需要充分考虑场景的要求和产生实际灯光效果所需要的灯光数量和位置布局等。

三点布光法是最基础的布光方法。需要先将主光源放在被摄物体前面，并与被摄主体形成一定的角度。在被摄主体的另一侧布置副光，以部分消除主光照射下被摄主体所产生的厚重阴影。最后布置逆光，将光源放到被摄主体后面的高处，使被摄主体富有立体感。

与光照最直接的相关的还有阴影效果的模拟。不同的三维软件，其渲染阴影的方法不一定相同。在Maya中，提供了深度贴图阴影和光线跟踪阴影两种渲染阴影的方式。深度贴图阴影是通过计算灯光和物体之间的位置产生阴影贴图来模拟阴影效果，它的优点是渲染速度比较快，但是在渲染透明物体时并不考虑灯光穿过透明物体所产生的阴影效果。而光线跟踪是通过追踪光线路径产生的阴影，可以实现更真实的效果，例如透明物体的阴影，但缺点是渲染速度比较慢。

5. 渲染

渲染的英文为Render。三维动画中的渲染指的是利用软件从模型生成图像的过程。在三维渲染过程中，需要经过着色进行环境中物体的光照计算，并将其映射到二维显示平面上，经过裁剪、多重纹理计算与凹凸映射等阶段才能最终产生图像。不同的三维软件提供不同的渲染方式，如基于软件的渲染和基于硬件的渲染等。软件渲染依赖于CPU

的性能,可以生成高质量的图片,但往往会耗费更多的时间。而硬件渲染则是依赖于图形加速卡来渲染图片的。通常硬件渲染比软件渲染速度快,但生成的图片质量不如软件渲染。此外,某些精细的效果是硬件渲染不能完成的,例如全景阴影和半透明材质等是无法通过硬件渲染完成的。

除此以外,在三维动画的渲染过程中,还经常采用批渲染或者集群渲染的方式来提高渲染的效率。批渲染往往需要设计师写一些简单的渲染脚本,布局一个网络联机环境,由该系统内的计算机一起进行渲染。而集群渲染系统往往需要相应的软件系统来支持,集群渲染系统价格较高。

6. 三维动画制作软件简介

目前国际上比较流行的专业3D动画制作软件主要有Maya、3ds Max、Softimage 3D、ZBrush和Poser等。

(1) Maya

Maya一词来自于梵语"幻影世界",是美国Alias公司开发的世界顶级的三维动画软件,后被Autodesk收购。Maya不仅包括一般三维和视觉效果制作的功能,而且还结合了最先进的建模、数字化布料模拟、毛发渲染和运动匹配技术。Maya因其强大的动力学功能在3D动画界产生了巨大的影响,已经渗入到电影、数字广告、游戏、虚拟现实等各个领域,成为3D动画软件中的佼佼者。著名的《星球大战前传》《透明人》《黑客帝国》等很多大片中的电脑特技镜头都是应用Maya完成的。

(2) 3ds Max

3ds Max是一款应用于PC平台的三维动画软件,由Autodesk公司出品。它具有优良的多线程运算能力,支持多处理器的并行运算,丰富的建模和动画能力,出色的材质编辑系统。它提供了两种全局光照系统并且都带有曝光量控制,光度控制灯光,以及新颖的着色方式来控制真实的渲染表现。3ds Max拥有良好的Direct 3D工作流程,使用者可以自己增加实时硬件着色,并

数字电影《透明人》截图

且可以非常容易地将作品通过贴图渲染、法线渲染、光线渲染以及支持Radiosity的定点色烘焙技术。3ds Max的界面直观易懂,对于初学者而言非常容易掌握。它的制作效率非常高,如提供的UVW Unwrap修改器功能就可以让用户非常容易地进行贴图控制。

(3) Softimage 3D

在数字动画发展过程中,Softimage 3D一直都是影视数字工作室用于制作电影特

技、电视系列片、广告和视频游戏的主要工具。Softimage 3D是由专业动画师设计的强大的三维动画制作工具，它的功能完全涵盖了整个动画制作过程，包括交互的独立的建模和动画制作工具、SDK和游戏开发工具、具有业界领先水平的Mental Ray生成工具

数字电影《泰坦尼克号》截图

等。我们所熟悉的《失落的世界》中非常逼真的让人恐惧又喜爱的恐龙形象、《星际战队》中的未来昆虫形象、《泰坦尼克号》中几百个数字动画的船上乘客等都是采用Softimage 3D的三维动画技术来完成的。

(4) ZBrush

ZBrush是一款数字雕刻和绘画软件，它以强大的功能和直观的工作流程彻底改变了整个三维行业。ZBrush的出现完全颠覆了过去传统三维设计工具的工作模式，极大地简化了三维动画中间最复杂最耗费精力的角色建模和贴图工作。设计师可以通过手写板或者鼠标来控制的ZBrush立体笔刷工具，塑造出皱纹、发丝、青春痘、雀斑之类的皮肤细节，包括这些微小细节的凹凸模型和材质，还可以把这些复杂的细节导出成法线贴图和展好UV的低分辨率模型。这些法线贴图和低模可以被所有的大型三维软件Maya、Max、Softimage、Lightwave等识别和应用。成为专业动画制作领域里面最重要的建模材质的辅助工具。

此外，ZBrush中的拓扑结构、网格分布等烦琐的问题都交由后台自动完成，它进行了相当大的优化编码改革，与其独特的建模流程相结合，几乎能够实时反馈用户的雕刻动作，并且实时地进行不断的渲染和着色。作为一款优秀的建模辅助工具，ZBrush已经被广泛地应用于电影特效、游戏的制作中，如我们所熟悉的电影《指环王3》、游戏《半条命2》等都有ZBrush的参与。

(5) Poser

Poser是Metacreations公司推出的一款三维动物、人体造型和三维人体动画制作软件，最初通常被应用到服装设计领域，作为服装设计师利用电脑参与设计的辅助工具。随着科技要求的不断提高，现在也被应用到其他的一些三维领域内，可以为三维人体造型添加发型、衣服、饰品等装饰。

5.2.3 偶类动画的中期制作

偶类动画的制作是整个制片流程中的重要环节，没有高超的制作技艺，再好的设计也无法在动画片中体现出来。优秀的偶类动画片肯定要有一批经验丰富、手艺出众的专

业技师和专业人才的长期合作。

偶类动画的中期制作分为4个大的模块，即角色制作、场景与道具制作、拍摄。

1. 角色制作

角色制作是偶动画制作工序中的重要环节，所涉及的材料和工艺也最多。角色制作的好坏，直接关系到动画的视觉效果和角色的表演能力，对动画片的影响很大。角色制作中要注意的问题有以下几点。

(1) 角色的大小

在实际的影片拍摄中，所用的角色的尺寸差异很大。根据拍摄实践中总结的经验，若要确保影片画面有足够逼真的质感和细节，角色所需的最大比例尺约为1:6，这是能保证角色有足够的视觉细节的最小尺寸。假定剧中的角色是人，其身高一般为6～50cm。但是有时为了拍摄大特写的镜头，可能需要制作偶形的大比例的局部模型。

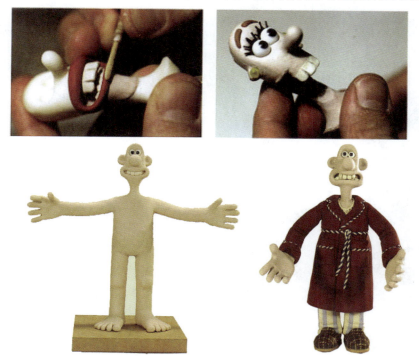

《超级无敌掌门狗》中的角色模型

(2) 角色的骨架构造

偶动画中所用的角色的肢体都必须能够自由活动，各个关节不仅要能够方便转动，还必须具备恰当的阻尼，这样在胶片曝光时它才能保持动画师所设置的姿态静止不动，因此用于拍摄逐格动画的偶形的构造是相当复杂的。

无论是传统偶形还是专业偶形，其基本构造都是由骨架、固定装置、填充材料、表面覆盖材料、服装、道具和附件等几部分所组成。其中骨架是偶形制作的基础，承担着支撑偶形重量和维持造型的作用；同时骨架还必须具有相当的灵活性，能承受频繁的弯

曲伸直等变形。骨架构造通常分为简易骨架和专业骨架两大类。

简易骨架所使用的主要材料是金属丝，通常是直径在0.5～2mm之间的铝丝。之所以选择铝丝，是因为金属铝的硬度和强度以及塑性等物理性能适宜偶形的造型和动画变形需要。铝的另一个优点是耐腐蚀、不生锈，因此作为制作偶形骨架最理想的材料被广泛采用。

专业偶形骨架的大小尺寸通常在8～20英寸之间，即203～508mm之间，其构造要比简易的金属丝骨架复杂得多。这类骨架由一系列加工精密的杆状物和铰链等金属部件组装而成。骨架的零件通常会按照动画师的要求定制，也有一些专业的生产厂家按照特定的工艺标准生产系列的骨架部件，这些部件可以自由地组合与分解，拼装成各种各样的造型。早期的逐格动画专业骨架是用硬木制造的，然而随着金属精密加工工艺日臻成熟，动画师们就转而使用更加坚固耐用的金属骨架了。

制作专业骨架的金属材料主要有钢铁、合金铝、铜和不锈钢等，近年来也有人尝试着应用工程塑料来制作专业偶形骨架。

尽管专业骨架具有坚固耐用、操作精确简便、部件可重复使用等诸多优点，但是它的造价极其昂贵，因此大大限制了此类骨架的应用范围。即便在国外，专业偶形骨架也只应用在高成本的动画电影或是长篇电视动画片以及某些电影特效镜头的拍摄中。

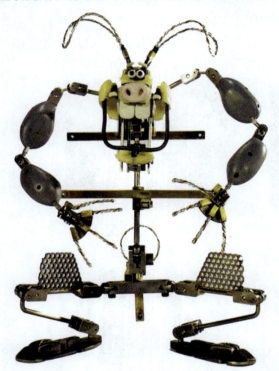

《超级无敌掌门狗》中兔子的骨架

2. 场景的制作

场景设计是偶类动画片美术设计最重要的部分，对影片所要表现的艺术风格具有决定性的影响。场景的视觉效果包含五大基本要素，分别是造型风格、空间层次、光影运用、色彩和质感。每一个要素都以各自不同的角度对场景的视觉效果产生影响，因此在布景设计中能否恰到好处地把握每个要素所起的作用，将它们融会贯通地应用到设计当中，是布景设计能否成功的关键。

另外在场景制作之前，一定要注意的关键问题有：影片需要的场景比例是多少；工作台本涉及的镜头角度、景别、机位和摄影机运动方式都有哪些内容；场景需要多少细节，在影片拍摄中用什么方法固定偶形；场景的建造预算以及用什么样的材料和方法建

造场景等。

场景的制作者需要全面地了解动画片的拍摄要求,掌握好分寸,既要面面俱到,使导演、摄影师和动作设计者不受限制,又要避免不必要的精工细作,避免无谓地增加工作量和工作难度。

3. 道具的制作

电影的道具师可以用现有的任何东西做道具,然而偶类动画片的道具师们却没有这样的好运气。所有的道具,无论是锅碗瓢盆这类日常生活中最普通的器皿,还是电话、电脑、汽车、食品,乃至高科技的航天器,都要道具师一件一件地制作出来,而道具的尺寸往往要由角色偶形和布景的尺寸以及镜头的需要来决定。

《超级无敌掌门狗》场景搭建

道具分为陈设道具和戏用道具,陈设道具是用来布置场景的,戏用道具则是角色在表演时要用到的东西。制作戏用道具在选材上要特别注意,要选择质地轻便的材料,以便于角色的操纵。

《上海1991》道具——欧式沙发的制作

4. 拍摄

偶类动画的拍摄是在现场按照导演分镜头剧本的要求，选取画面和确定摄影机运动方式的，场景的气氛要靠灯光在现场营造。

拍摄偶类动画片是一个漫长而艰辛的过程，它要求动画师在摄制动画时精神高度集中，并且具有耐心细致的态度。偶类动画师还必须懂得一些演员的表演艺术，了解如何操作偶形以准确传神地表现出角色的表情、神态和动作。

偶类动画是逐格拍摄的，一个几秒钟的镜头可能需要拍摄几个小时甚至几天，所以必须为摄影机配备支架，以确保摄影机长时间的稳定，另外拍摄运动镜头时为了摄影机能够逐格地移动或者改变视角，还需要配备专用的云台、轨道和升降机。

推、拉、摇、移等运动镜头是偶类动画的强项，因为它的拍摄对象是立体的，是现实空间中的物体和环境，所以这些技

《鬼妈妈》拍摄现场

巧运用起来会很灵活。但是需要注意的是，偶类动画片的运动镜头的设置需要摄影师与动作设计、置景、灯光等协调配合，运动镜头的起点、终点和关键转折点要事先安排好，防止镜头产生缺陷，也避免在运动中给操纵角色的动作设计师制造障碍。

定格动画一般是一拍二（每秒12格）或者一拍三（每秒8格）就足够了。

5.3 动画的后期合成

与实拍影片的制作一样，动画在上色或者拍摄完成之后，需要对完成的画稿进行合成与剪辑工作，而后输出成为完整的影片。后期合成的主要目标是要实现人主观视觉和心理感受上的真实感。这包括两部分的内容，一部分就是画面的真实感，另一部分就是通过合成的画面与基于时间控制的剪辑所带来的叙事的真实感。

5.3.1 动画的合成

要控制画面的真实，需要在合成阶段遵循艺术风格与影片主题相协调的原则。动画的合成与实拍电影的合成略有不同，这是因为基于视觉上的设计更多地由前期设计和中

期的原画及导演或原画师所确定的律表来决定，之后的描线上色甚至合成都是基于前期设定来开展的。事实上，动画影片的前期设计已经大量融入了后期艺术风格和艺术效果的设计工作，需要不断地探索和尝试寻求与团队的影片主题、创作成本、团队结构、技术条件和设备条件等相适宜的艺术风格。

在合成阶段还需要遵循艺术风格的整体协调和前后一致的原则。在确定影片主题与风格之后，所有工作的开始是有时间限制和时间延展的，这就要求在不同时间上的设计要始终保持与风格相一致的原理，才能确保影片风格和影片所描述的时空的一致性。这种一致性不仅体现在画面风格，如影调的一致性，还包括叙事方式和节奏的一致性。当然，有些影片由于叙事的需要，影片中可能出现不同的时空，导演会将不同的时空用不同的视听方案来进行叙事。例如在《泰坦尼克号》中导演用冷色调描述现在的时空，而用暖色调描述主角罗丝所回忆的过去的时空。

数字电影《泰坦尼克号》截图

此外，要实现艺术风格的整体协调，就需要处理前后镜头之间的连贯性和协调性。动画的合成是基于定格原理来展开的，每个镜头都是独立设计与制作的。而影片的叙事

需要将这些独立完成的镜头片段按照特定的方式组接在一起，这不仅要考虑镜头间叙事内容的连贯性，还要考虑不同镜头尤其是同一个场景中的不同镜头的连贯性和延续性。这种连贯性主要体现在画面空间、光影、色调和虚实关系等方面。

1. 光影的协调

有人说，光线是摄影师的画笔，对于动画而言，光线也是动画师们的画笔。对于同一个合成画面内的影像构成，应该看起来是处于同样的光线条件下。要产生相同的光线条件，就需要使其在光线类型、方向、强度和色温上都保持统一。不同的光线类型会产生不同的气氛，如强烈的太阳光带来明快清晰的画面，而昏暗的烛光意味着画面影调暗沉，所带来的画面感觉是完全不一样的。不同的光线色彩也会产生不同的色彩空间关系，在后期合成时也需要考虑光线色温的统一。虽然在后期的校色过程中，可以改变光线的强度和色温感觉，也可以在一定程度上改变光线的软硬程度，但却无法调整光线的方向问题。因此需要在前期设计、原画与中间画绘制、中期上色、拍摄时时刻注意保持各个画面元素中的光线方向，保持它们的统一。

如下图所示的法国动画《乌鸦之日》，在其原画、描线、上色和合成阶段，都保持了光线从上而下的方向，并根据影片的主题和设定的风格逐渐细化光线的整体感觉。

法国动画《乌鸦之日》设定稿

阴影是光线的自然产物。在考虑光线的统一性时，还需要考虑整个画面影调的统一。例如强光照产生的阴影边缘是锐利而清晰的，整个画面具有较高的对比度和饱和度。而柔和的光照则产生边缘模糊的阴影，阴影区域的渐变效果不明显，整个画面的色调和影调的对比度相对的也比较低。在后期处理时，可以采用手工遮罩的方式模拟阴影或者高光，但需要注意镜头中各个画面的阴影区域和高光区域的连贯性。除此以外，处理阴影还需要考虑阴影的变形，如反射和折射所带来的不同画面效果。

2. 比例、透视与空间关系的协调

观众在看到一个画面（镜头）的时候往往会认定该画面内容就是一个镜头。而事实上，合成的素材往往是在不同的条件下获得的，例如手工绘制、建模、实拍等。因此，在合成的时候要使得合成后的画面看起来像是在一个镜头下拍摄产生的。处理镜头时，主要考虑镜头的景深、焦距等因素。

对于二维动画而言，画面中各元素的比例、透视和空间关系基本都是在前期设计和中期绘制中完成的，只需要处理好前景的角色或物体与背景之间的大小比例关系即可。

当画面中的元素来源于不同的渠道，如前景的角色和三维场景渲染的图片序列的合成，就需要在前期设定和中期制作时注意二者在透视和空间上的一致，还需要在后期合成的时候通过相应的几何变换和位移调整二者的空间关系。此外，当前景的角色或物体与三维渲染的背景图片序列合成时，有可能三维场景本身存在物体运动或者摄像机运动，这就需要前景的角色或物体也根据律表的设计做相应的移动。这种情况下，就需要通过给前景角色或物体添加关键帧来控制角色的移动。运动过程中，如果背景中的物体会对前景的角色或物体产生遮挡，这就需要将三维场景中的摄像机位置渲染出来，在渲染三维背景图片序列时需要保留其深度信息，在后期工作中通过跟踪和深度控制来进行合成。

3. 运动与时间的协调

镜头一致性还体现在镜头中各个素材之间的运动和摄像机的运动需要相互协调。同时，各个素材在时间上也应该同步，通过对动作时间点的选定来控制动作的流畅性。对于二维动画和偶类动画而言，镜头的节奏由前期分镜头脚本决定，而各个动作的时间控制主要在律表中体现。因此除了要保证原画和中间画绘制的帧数足以描述动作序列之外，还需要在拍摄或合成过程中进行运动与时间的控制。在三维动画中，角色动作和摄像机动画都是在三维软件中完成，如果节奏出现问题的话，需要回到三维场景中重新调整。

如果素材在时间上对不上，可以通过调整素材速度的方法加以弥补。然而需要注意的是，对速度的调节往往会影响画面的流畅性，甚至产生跳跃。在帧速率为24fps的二维动画中，如果律表上要求某角色动作需要2秒的时间来完成，而如果中间画只画了12帧，如果将12帧的画面延长为2秒的时间来完成，则不仅有可能带来画面的模糊，甚至部分快速变化的动作还会产生跳跃现象。此时，则需要适当增加中间画的数量，之后再进行合成。

4. 虚实关系的协调

虚实是创造影像空间感的有效手段，在合成前必须整理需要使用的影像素材，要把这些影像素材按新画面的空间构成关系排好队，精心调整它们的空间前后顺序，利用虚实效果的处理来增加空间透视感。对于单一画面而言，需要处理各个素材的景深，使其获得统一的空间感。所有镜头都有一个景深范围，也就是纵向清晰范围，处于这个范围之外的物体或场景会出现不同程度的模糊。这种虚实效果的处理除了可以在绘制时表现出来，还可以通过中期的拍摄或者后期合成中对前后图层处以不同程度的模糊来产生。

当描述大气雾效、粉尘效果等空气透视效果时，画面的不同空间也会产生不同程度的虚实。越是远离镜头的物体，其色彩饱和度越低。

此外，快速运动的物体会沿运动方向形成明显的虚化，因此在后期合成的时候需要对镜头的运动和镜头内部运动做分析，并通过模糊等滤镜添加运动虚化效果。

5. 画面质感的统一

当用于合成的素材的制作方式是一致时，处理画面质感的统一主要考虑不同素材边缘之间的过渡。当采用不同的方式获取时，还需要考虑画面质感的颗粒性问题，不同的画纸具有不同的质感。胶片有颗粒感，数字视频和电脑三维影像则没有。这些都是处理画面质感统一性时需要格外注意的地方。

5.3.2 动画的剪辑

剪辑，又称为蒙太奇，是法语montage的音译，原意为构成、装配，在电影学中用以表示镜头的组接。蒙太奇就是根据影片所要表达的内容和观众的心理顺序，将镜头分割并进行重新组接。蒙太奇的组接要求清晰、流畅、合乎逻辑，并起到突出、强调和揭示内涵的作用。作品要有自身的剪辑风格，在内容、结构和风格上进行总体的把握。剪辑师选择画面的剪切点，并按照观众的心理习惯，对镜头画面与声音进行组接，可以表达寓意、创造意境，通过形成不同的画面节奏引导观众的注意力。因此剪辑是一部影片成功的重要因素。

当动画各个镜头分别进行合成后，剪辑师需要将合成后的各个镜头进行初步的拼接，保证各个镜头之间的连接与转换是大致流畅的。这部分的工作主要是用于检查发现镜头动作、影调等问题，并确定相应的方案。如果无法在之后的剪辑中完成调整与修正，则需要回到中期上色、拍摄甚至是中间画绘制阶段，修补画面中存在的问题或者进行画面的增补。

与实拍影片不同的是，动画影片的剪辑工作依赖于连续的平面绘图和计算机图像软件，不可能像实拍电影那样通过多个角度多摄影机同时地进行拍摄，相应的也就无法像实拍电影那样可以在数倍于完成影片长度的素材中进行选择与剪接。可以说动画的剪辑工作贯穿于动画的前期、中期和后期制作阶段，也就是所谓的"先剪后接"。与实拍电影的剪辑一样，动画的剪辑需要遵守一些特定的原则进行画面的剪辑，用以保证叙事的流畅性和戏剧性。

1. 剪辑的流畅性原则

和电影一样，动画也是依靠前后画面意义的关联产生戏剧性。剪辑的流畅性要求保持镜头之间的转换不发生明显的跳动，并且在场景中保持连续。这就需要考虑镜头与镜头之间，镜头内部各对象之间的关系以及对象的运动是否流畅。

具体来说，剪辑的流畅性主要体现在以下几个方面。

① 动作的连贯性。

② 景别转换与角度变化的连贯性。
③ 方向感的保持与轴线的一致性。
④ 色调与影调的连贯性。
⑤ 声音效果的流畅性。

2. 剪辑的戏剧性原则

随着电影学的发展，蒙太奇已不仅仅指画面与画面、场景与场景的衔接组合，而是对影片各种组成元素如画面、时空、音响、色彩、节奏、表演等要素的综合构成。而这种构成除了通过画面上的直观构成，更多的时候是通过叙事时间加以呈现。对于画面内容的取舍，很大程度上还需要考虑不同的影片片段持续不同时间长度所带来的戏剧张力。

影片速度和节奏的控制，往往需要画面主体或摄影机镜头的运动、镜头长度、景别变化、切换速度等多种因素的综合运用。在剪辑时，需要通过画面内容或画面持续时间，以及画面之间的组接对重要的事件加以强调，引导观众的注意力。根据不同的影片风格，要产生不同的剪辑风格。打斗场面的剪辑节奏要比纯粹叙事场景的节奏来得快。当然，这并不意味着快速切换就可以产生快速的节奏。在影片处理中，经常采用在快速的片段中插入升格拍摄的慢动作来描述动作的细节，通过快动作和慢动作之间的对比产生更大的戏剧张力。剪辑时，不能总是采用一成不变的剪辑节奏，要根据事件及情节的起伏形成张弛有度的节奏。

3. 声画统一与声画对位原则

声音包括对白、音效（声音效果）和音乐3个部分。音乐在片中往往起到渲染影片气氛，强化影片主题和风格的作用。在选择音乐时，需要充分考虑影片内容与音乐内容的相关性，还需要考虑风格的统一性。对白则是与画面的人物或者角色相关，因此要保持与画面的同步。而音效的剪辑相对要复杂一些。为了保证影片的流畅性，音效往往需要和画面的节奏保持一致，以产生真实的视听感觉。这种真实性除了要保持内容的一致性之外，还需要考虑声音音量和方位的一致性。例如，在热闹的马路上由画面远处驶向镜头的汽车的声音应该是由小到大，进而产生汽车由远及近的画面感。

除了声画统一的方法之外，有时候为了强调影片的戏剧性效果，也采用声画对位的方法。所谓声画对位就是指声音与画面内容产生强烈的反差。通过对特定段落采用声画对比的处理办法，一方面可以提示画面所无法表达的戏剧性内容，另一方面可以通过声音与画面的这种强烈对比揭示出更多的意义来。

第6章
动画工作者应具备的素质与技能

- 专业素质的培养
- 基本技能的训练

作为一个动画创作者，我们应该具备什么样的条件？应该在那些方面培养自己的能力？

动画是一门综合性的艺术，它集合了美术、文学、哲学、音乐、戏剧、计算机技术等各门艺术和技术的创作思维模式，形成了具有自己独特的审美意识、艺术规律、美学特征、知识技能的艺术形式。它是一种多元化的、综合的创作行为，是一项长期的、艰苦的、循序渐进的工作。

创作一部优秀的动画作品，需要创作者具有多方面的素质和能力，扎实的基本功，以及较强的鉴赏能力。

6.1 专业素质的培养

6.1.1 丰富的想象力

动画创作者应具有超出常人的想象能力。

由于动画是一种极富幻想的艺术形式，创作者可以完全凭借自己的想象能力在一个虚假的空间中演绎着各种奇思妙想，从角色到场景，从远古到现代，包罗万象。

美国动画之父科尔曾说过："做动画的人，是像上帝一样在创造世界，因为他面对的只是一张白纸。"

奇特、丰富的想象力是动画艺术创作的源泉和灵感来源。如宫崎骏对《龙猫》的创作就是源于童年时期所听故事的想象，塑造了一个世界上不存在的精灵"龙猫"。同样凭着自己丰富的神奇的想象力，宫崎骏将龙猫与孩子纯真无邪的心灵融合

《龙猫》

到一起，描绘了一个美妙的梦幻世界，征服了全世界的观众。

6.1.2 敏锐的观察力

"生活是艺术创作的源泉"，人的真实灵感更多的是源于对生活的敏锐细心的观察，通过创作者的抽象提炼，再加上自己的再创作而形成的。

动画中的角色，人物也好，动物也好，都是动画创作者画出来的，没有对生活的观察就没有作品的真实性，所以好的动画创作者要善于观察生活中的点点滴滴。

要锻炼观察力，应从身边的事物、所处的环境、人的特点着手。例如，家里桌子的位置有轻微变化、一个新朋友的眼皮是内双的、今天路上的车辆比以往少了一点（从此可以去推断为什么少，发生了什么）、餐厅见的某个陌生人是个左撇子、周围的人的表情以及穿着等。观察是一种用心的行为，而非随随便便地"看"。观察一个楼梯，可以算它的级数、高低，光是看的话，可能只是记得"它是一个楼梯"。

在初练观察力时，最好养成有意识的观察。针对一个平凡无常的事物，应有意细微地观察它所具有的特征，注意常人难以发现的地方。再者，通过对比也是训练观察力的好方法。例如，今天和昨天的窗户上的灰尘有什么变化、股市的变化并推测其未来趋势。观察，不仅要观察其内在本质，也要着重于发现事物的变化。

6.1.3 综合人文素质

动画作为一种表达人类思想的艺术载体，其表现范围很广，表达力度也很深。

诺贝尔文学奖将小说界定为4个层级，即"对现实社会的省思—为历史文化作揭示—对于人性善恶、人类存在的思考—对人类的终极关怀"。对于动画创作来说，也应如此。

一个动画创作者的人文素养，决定了其创作的深度、广度和力度。这种人文素养包括健康高雅的审美情趣，对历史和各种风土人情的通晓，对文学艺术赏析的独到见解，对现实社会深层问题的深刻省思，了解人类文化心理和共同性需求，多元文化背景下的民族个性展现。

6.2 基本技能的训练

6.2.1 美术造型能力

造型的目的是使创作者能够对于看到的、想到的形象完美地在一张空白的纸上再现出来，将抽象的思维转化为具体的形象。

1. 速写

速写是一项训练造型综合能力的方法，是在素描中所提倡的整体意识的应用和发展。速写是以运动中的物体为主要描写对象，画者在没有充足的时间进行分析和思考的情况下，必然以一种简约的综合方式来表现。

速写可以培养绘画者敏锐的观察能力、绘画概括能力以及对形象的记忆能力和默写能力。

经常练习速写，能使我们迅速掌握人体的基本结构，熟练地画出人物和各种动物的动态和神态，对创作构图安排和情节内容的组织会有很大的帮助。

作为一名合格的动画创作者必须要具备坚实的绘画基本功，而速写则是最重要的绘

画基础。动画师要善于捕捉人物的动作、表情和神韵,利用线条和明暗对比将看到的形象快速描绘出来,再通过夸张等艺术手法,实现动画设计。

动画大师Andreas Deja速写作品

2. 造型设计

动画片中的角色造型是一种符号化的形象,角色的背景、性格、爱好等因素一般都会在外形上体现出来,这就要求动画创作者除了具备很好的素描功底之外,还要在理解角色的基础上发挥想象力和创造力,在造型上展现出角色的特点,让观众可以更快地认同角色的动作和情绪的表现。

《飞屋环游记》角色设计手稿

3. 色彩构成

色彩作为影片构成的一个重要元素,对整部影片的情绪表达、风格基调、气氛渲染有着重要的作用,不同的色彩会引起人们生理上不同的反应,也会给人们的心理及情绪带来不同的反应。如明快亮丽的颜色,给人感觉高兴、喜悦,沉闷阴暗的颜色给人感觉压抑、悲伤。

在动画角色形象的塑造中也常常通过对色彩的设计来强调角色性格,暗示观赏者对角色形成特定的态度,以便使观赏者更加快速准确地感知设计师想要塑造的整体角色形象。如《机器猫》中的"机器猫",角色造型中蓝色、白色搭配为主,运用蓝色神奇、深邃、理智和白色和平、空灵等色彩感情,塑造了一个神奇的、异想天开的角色形象。

《粉红豹》中的"粉红豹",角色造型以粉红色为主,运用粉红色的可爱、亲切的色彩感情塑造了一个可爱的、懒洋洋的角色形象。

机器猫

粉红豹

6.2.2 软件操作能力

计算机技术的进步,带给动画的创作手段和创作过程革命性的改变,同时也对动画创作者提出了新的技术和技能要求。因为软件的特殊功能,能够将传统动画的过程整合,省却了繁杂的劳动,降低了制作成本,也因其特殊的视觉符号,鲜明的个性特色,成为动画创作者必须掌握的新技能。

作为动画创作者,应能熟练地掌握相关的计算机操作技术。例如下面的几款计算机软件。

绘图软件:Painter、Photoshop、Illustrator等。

二维电脑动画软件:Animo、USAnimation、Flash等。

三维电脑动画软件:Maya、3ds Max、Softimage等。

6.2.3 动作设计

人与人之间通过语言和动作两种途径进行交流,语言通过声音传达思想,动作通过表现传递意图并能超越语言功能,进而跨越国家与民族的界限进行交流,也是人类所熟识的形式。动画艺术主要是以角色的动作来进行意思表达的。动作设计的目的就是使大多数观众能够心领神会,使其具有普遍意义的共性特征。同时,通过动作来体现角色的个性,需要设计者用心观察、揣摩,将生活中的动作精准地表达并艺术化体现。

1. 表演

表演是一个动画师比较重要的一项技能,Timing、Weight、Phrasing都很重要,但是最终都归于表演。动画师实际上是计算机或纸张的虚拟世界里的演员,上过表演课程的动画师会在竞争中占得先机。动画师对角色和某时刻的情感的把握能力是表演的关键要素。试着用一种使自己置身于相近的环境或事件中的方法来感受所处的处境和状态。

动画中的表演是很复杂并且多样化的一种技术,需要在生活中和艺术作品中不断地并且长时间地去发现和积累。

2. 运动规律

动画的运动不是客观实体的运动，而且是完全虚拟的"幻觉"，是人为创造出来的运动。动画创作者必须熟练掌握创造运动的各种技巧和规律才能更好地发挥动画艺术的表现力。

动画创作者要深入了解人和各种生物以及自然现象的不同方式的运动规律，依照角色性格特征、表达恰当的肢体语言进行动作分析，并做出合理的角色动作设计。

此处还要涉及力学原理（其中包括惯性运动、曲线运动、作用力与反作用力等）的知识，以及时间控制的内容（速度与节奏的设计等），保证动作的合理性和趣味性。

要特别注意的是，角色的动作会因为年龄、性格、情绪、文化背景的不同而不同，我们平时要养成捕捉各种人物的形态、神态和动作特征的习惯，并对其进行分析，将写实的动作转化为既合理又充满趣味性的动画动作。

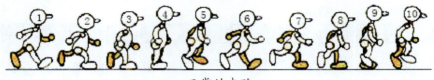
正常的走路

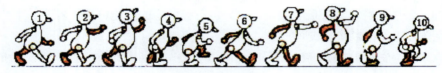
昂首阔步地走

垂头丧气地走

6.2.4　视听语言

视听语言是动画的画面、声音艺术表现形式的代名词，又是动画艺术手段的总称。

视听语言的基础是电影的两大基本元素——活动影像和同步声音。它涉及镜头设计、场面调度、剪辑和声音4个方面。视听语言是表现动画内容的基本方式，视听语言也是形成动画风格的主要因素，不同的导演以不同的方式运用视听语言，从而创造出风格各异的影片。

1. 镜头设计

动画离不开一个个单独的镜头，镜头是构成视听语言的基本单位。镜头是电影创作的实践术语，一个镜头是指摄影机连续不断的一次拍摄。对大部分影片来说，镜头的职能是提供信息。

镜头设计的要素包括构图、景别、镜头角度、色彩、光线等。电影工作者在长期的工作中根据人类的心理感知，总结出了某些镜头的特殊意义。如全景的运用主要是为了展现角色动作，表现角色性格，表现戏剧表演模式，以及展现角色与环境的关系。表现角色或景物背面的拍摄角度的作用是为了表达含蓄，具有某种间离效果，制造悬念气氛，吸引观众注意，或者营造紧张、悬疑的气氛。

全景的运用

背面拍摄角度《花木兰》

2. 场面调度

场面调度这个词起初用于舞台剧，指导演对一个场景内演员的行动路线、地位和演员之间的交流等活动进行艺术性处理。后被借用到电影艺术中来，指导演对画框内事物的安排，即导演引导观众从不同角度不同距离去观察银幕上的活动。场面调度，是为了叙事和表达情感的需要。

在现实生活中，人物之间距离、位置等空间关系的不同，会表现出人物之间不同的社会和情感关系，人物与环境之间的空间关系也会影响人物的情绪，这就是场面调度的生活依据。

场面调度主要包括对象调度和镜头调度。

对象调度指导演对角色的运动方向、所处位置以及角色之间发生交流的动态与静态变化的调度。这种调度可以影响画面的造型、景别和人物关系及情绪的变化。

镜头调度是指导演运用摄像机的不同运动方式和拍摄角度等来展示人物关系、环境气氛的变化及事件的进展。

影视动画的场面调度主要指将剧本中的人物、事件和背景等元素通过恰当的构图分配到每一幅画面中，由此构成分镜头台本的镜头语言基础。

3. 剪辑

对于大部分动画片来说，后期剪辑只是将镜头组接在一起，没有多余的发挥空间。但是作为动画创作者，要有很好的剪辑思维，这样可避免人力、财力的浪费。

剪辑的目的是使整部影视片的结构严谨，节奏鲜明，并且调整一场戏，一个情节的结构和节奏，增强其艺术感染力。

常规剪辑的原则有以下3种。

(1) 加减法原则

剪辑师在剪辑中进行的组接即"加"镜头的同时，也进行了舍弃即"减"；反之，在减时，也进行了加。加和减是一对矛盾，对立统一。作为剪辑艺术的创造性，首先就是表现在充分调动"减"中所含的"加"的意义。

(2) 时空补偿原则

不管是一个独立的镜头段落，还是一部完整的影视作品，镜头间的时间和空间，不能各自无限制地发展，它们之中存在一种互相补偿的关系，即如果时间发生大幅度的跳跃，空间要相对稳定；而如果空间发生大幅度的跳跃，时间要相对稳定。时间与空间要相互补偿。

(3) 流畅原则

流畅就是指剪辑的流畅，是指在两个镜头、两个镜头组，甚至两个镜头段落进行组接转换，从画面到造型以及运动都不发生不必要的跳动，而是观众在观看着一段情节所得到的感受不会被打断。

4. 声音

声音是影视动画视听语言中不可缺少的元素，它不但能表达主题还能够渲染气氛。声音可分为人声、音响和音乐。

人声和音响的基本功能是增加动作和场景的真实性，通过声音的表演还可以夸张角色的动作效果。很多动画在制作的过程中采用前期录音，动画设计师从声音中寻找灵感来设计动作，将演员的神态和与声音的特点融合到角色造型的设计中。

大多数的动画作品中，音乐可以说是贯穿着整部动画，配合剧情的发展，烘托、渲染特定的背景气氛，奠定作品风格与基调。

考试题库

一、单项选择题：在每小题的备选答案中选出一个正确答案，并将正确答案的代码填在题干上的括号内。

1. 绘画工艺性是指动画片在(　　)的特点。
 A. 形式上　　　　　　　　B. 内容上
 C. 内容和形式上　　　　　D. 效果上

2. (　　)是有意识地改变表现对象的性质及形状、色彩和行为动作等要素，使之背离事物习常的或自然形成的标准，从而具有最大限度的表现力。
 A. 夸张　　　　　　　　　B. 变形
 C. 假定　　　　　　　　　D. 虚幻

3. 世界上成立的第一家动画公司是(　　)。
 A. 迪士尼公司　　　　　　B. 巴雷公司
 C. 华纳公司　　　　　　　D. 米高梅公司

4. (　　)动画的问世，标志着动画技术与艺术达到了高度完美的统一，并且进入了动画行业成熟阶段。
 A.《花与树》　　　　　　B.《白雪公主》
 C.《恐龙葛蒂》　　　　　D.《威利号汽船》

5. 世界上第一部完全由电脑制作的三维动画长片是(　　)。
 A.《玩具总动员》　　　　B.《海底总动员》
 C.《怪物史瑞克》　　　　D.《冰河世纪》

6. 中国动画片《小蝌蚪找妈妈》采用(　　)叙事方式结构故事。
 A. 线性文学　　　　　　　B. 块状文学
 C. 抽象式　　　　　　　　D. 纪实式

7. 上海美术电影制片厂第一任厂长是(　　)，他也是中国水墨动画片的创造者之一。
 A. 特伟　　　　　　　　　B. 徐景达
 C. 万籁鸣　　　　　　　　D. 万古蟾

8. 以下(　　)这部动画不是杜桑·伍寇提的作品。
 A.《代用品》　　　　　　B.《月亮上的奶牛》
 C.《短笛》　　　　　　　D.《仲夏夜之梦》

9. 《邻居》是以下哪位动画大师的代表作品？(　　)
 A. 杰利·川卡　　　　　　B. 西万·肖曼

C. 大友克洋　　　　　　　　D. 诺曼·麦克拉伦

10. 中国第一部大型动画片是(　　)。
 A.《大闹天宫》　　　　　　B.《哪吒闹海》
 C.《葫芦娃》　　　　　　　D.《铁扇公主》

11. 中国第一部水墨动画片是(　　)。
 A.《猪八戒吃西瓜》　　　　B.《夏》
 C.《小蝌蚪找妈妈》　　　　D.《牧笛》

12. 中国最早研究动画的艺术家是(　　)。
 A. 万氏三兄弟　　　　　　　B. 钱运达
 C. 张松林　　　　　　　　　D. 王树忱

13. 由爱德华·穆布里奇发明的，被称为"第一架动态影像放映机"是(　　)。
 A. 幻透镜　　　　　　　　　B. 旋转画盘
 C. 变焦实用镜　　　　　　　D. 回转画筒

14. 英国的布莱克顿拍摄的(　　)被公认为世界上第一部动画影片。
 A.《一张滑稽面孔的幽默姿态》B.《水浇园丁》
 C.《幻影集》　　　　　　　　D.《火车进站》

15. 历史上获得第一个奥斯卡最佳动画短片奖的是(　　)。
 A.《白雪公主》　　　　　　B.《花与树》
 C.《威利号汽船》　　　　　D.《小美人鱼》

16. 美国动画片史上第一个有性格魅力的动画人物是(　　)。
 A. 米老鼠　　　　　　　　　B. 菲利克斯猫
 C. 唐老鸭　　　　　　　　　D. 兔宝宝

17. 1958年，日本第一部全彩色剧场版动画是(　　)。
 A.《无敌铁金钢》　　　　　B.《白蛇传》
 C.《太阳王子大冒险》　　　D.《街角的故事》

18. 动画片欣赏的客体是(　　)。
 A. 观众　　　　　　　　　　B. 作品
 C. 剧本　　　　　　　　　　D. 分镜

19. 被称为"加拿大动画教父"，真正的动画艺术家，实验动画人，一生拍摄了近60部动画短片，赢得147个国际动画大奖的动画人是(　　)。
 A. 沃尔特·迪士尼　　　　　B. 诺曼·麦克拉伦
 C. 约翰·拉斯特　　　　　　D. 奥诺雷·杜米埃

20. 世界上最早放映动画片的人是(　　)。
 A. 约翰·拉斯特　　　　　　B. 彼得·罗杰
 C. 雷诺　　　　　　　　　　D. 沃尔特·迪士尼

21. 第一个利用遮幕摄影的方法，将动画和真人表象相结合起来的先驱者是(　　)。
 A. 埃米尔·科尔 B. 麦凯
 C. 彼得·罗杰 D. 诺曼·麦克拉伦

22. 《大闹天宫》美术设计中负责人物造型的人是(　　)。
 A. 张正宇 B. 张光宇
 C. 李克弱 D. 万超尘

23. 下列哪部动画片属于OVA动画？(　　)
 A.《骄傲的将军》
 B.《葫芦娃》
 C.《机动战士高达0080-口袋里的战争》
 D.《大梦敦煌》

24. 欧美动画中被视为现代动画片的经典之作是(　　)。
 A.《幻想曲》 B.《木偶奇遇记》
 C.《花与树》 D.《白雪公主》

25. 日本东映动画制作公司于1958年推出的第一部取材于中国神话故事的彩色动画长片是(　　)。
 A.《西游记》 B.《白蛇传》
 C.《哪吒闹海》 D.《女娲补天》

26. 最早提出人眼有"视觉暂留"特点的人是(　　)。
 A. 彼得·罗杰 B. 诺曼·麦克拉伦
 C. 约翰·拉斯特 D. 奥诺雷·杜米埃

27. 运动的形态在动画中的呈现方式是位移与(　　)。
 A. 运动 B. 变形
 C. 加速度 D. 时间

28. 动画的作品形态有影像构成和(　　)构成。
 A. 立体 B. 三维
 C. 视觉 D. 声音

29. 立体动画的偶动画电影片是将立体形象逐个摆放姿态，然后用(　　)逐格拍摄而成。
 A. 3DS软件摄影机 B. 摄影机
 C. 摄像机 D. 照相机

30. 动画片剪辑的内容有：动作剪辑点、从拍摄方法上寻找剪辑点、声音剪辑点、(　　)等。
 A. 情绪剪辑点 B. 色彩剪辑点
 C. 胶片剪辑点 D. 磁带剪辑点

31. 声音剪辑点，即以()、音乐、音效作为剪辑点。
 A. 歌曲 B. 旁白
 C. 语言 D. 特效

32. 加拿大国家电影局的凯洛琳·丽芙的《猫头鹰与鹅的婚礼》是()。
 A. 盐动画 B. 水墨动画
 C. 针幕动画 D. 沙动画

33. 中国动画始于20世纪20年代，动画创始人万籁鸣、万古蟾、万超尘拍摄出片长仅有1分钟的动画广告片()，开创了中国动画的先河。
 A.《金色海螺》 B.《天空之城》
 C.《白雪公主》 D.《舒振东华文打字机》

34.《天空之城》讲述了一个人们寻找漂浮在空中的城市拉普达的故事，该故事原型来自斯威夫特的小说()。
 A.《麦克白》 B.《格列佛游记》
 C.《李尔王》 D.《国王与兵》

35.《幻想曲2000》是()制作的一部音乐动画。
 A. 宫崎骏 B. 大友克洋
 C. 迪士尼 D. 万氏兄弟

36. 举世瞩目的佳作《三个和尚》获得了第三十二届柏林国际电影节()，本片既是一部开拓性的影片，又在艺术上达到了前所未有的高度。
 A. 奥斯卡奖 B. 银熊奖
 C. 金鹿奖 D. 金鸡奖

37. 下述哪一项属于单线平涂的特点？()
 A. 符号化 B. 立体化
 C. 肌理化 D. 交织化

38.《阿凡提的故事》是我国20世纪80年代木偶片的一个高峰，也是中国木偶片史上的一部杰作，这部动画片的作者是()。
 A. 周克勤 B. 万氏兄弟
 C. 靳夕 D. 胡金铨

39. 1957年4月1日成立的()美术电影制片厂是中国第一家独立摄制美术片的专业厂。
 A. 东北 B. 上海
 C. 长春 D. 北京

40. 美国主流动画片都有一种爱情贵族化的公式，下面()属于怪物+公主公式的。
 A.《怪物史瑞克》 B.《攻核机战队》
 C.《罗宾汉》 D.《大力士》

二、填空题

1. 卡通是一种由_____转化而成的绘画形式，是以_____为主题，运用_____的手法加以表现的特殊绘画作品。

2. 动画是一种_____，是造型之间的_____。

3. 动画片是由两方面要素组成的：_____和_____。

4. 动画的本质是：_____、_____、_____。

5. 原始时期的人类，主要通过_____和_____两种形式来实现自己动的愿望和想法。

6. 法国电影史将_____定为动画的生日，那是法国光学家兼画家埃米尔·雷诺发明的"_____"获得专利的日子。

7. 1915年，马克斯·佛莱雪发明了_____，可以将真人电影中的动作，以写真的方式转描在赛璐珞片或纸上。

8. 根据制作方法和工具器材的不同可以将动画分为_____、_____和_____。

9. 根据传播形式，可以将动画片分为_____、_____和_____。

10. 平面动画分为_____动画、_____动画、_____动画和_____动画。

11. _____叙事方式是商业动画片最常用的叙事方式，以_____、_____、_____抓住观众的注意力。

12. 由于在拍摄过程中打光的方式不同，挖剪动画还可以分为_____和_____。

13. 1906年，美国的_____创作的《_____》，可以说是美国动画的开端。

14. 沃尔特·迪士尼于1932年推出的世界上第一部彩色卡通片的片名是《_____》。

15. 迪士尼1929年创作了第一部有声动画片《_____》。

16. 日本一种新的动画载体OVA的全称是_____。

17. 被称为日本动漫之父的动画大师是_____。

18. 加拿大国家电影局的创作宗旨是_____、_____、_____。

19. 捷克的动画以_____居多。

20. 画面分镜头台本也叫_____，是动画制作之前，将文字剧本转化为_____，用画面来说明镜头的内容，将剧本视觉化的关键步骤，是一部动画片最初的视觉形象。

21. 目前国际上比较流行的专业二维动画制作软件主要有_____、_____、_____和_____等。

22. 三维动画中的渲染指的是_____。

23. 动画是"动"的艺术，因此对于动画创作者来说_____是最重要的美术技术基础。

24. 组成视听语言的元素包括_____、_____、_____等。

25. 场面调度最重要的目的是_____。

26. 声音是影视动画视听语言中不可缺少的元素，它不但能表达主题，还能够渲染气

氛。声音可分为_____、_____和_____。

27. 人与人之间通过_____和_____两种途径进行交流。动画艺术主要是以角色的_____来进行意思表达的。

28. 手翻书时,一些画面快速连续或交替出现,画面内物体会发生真正_____的感觉,这是人眼的_____现象。

29. 动画的形象授权最大的敌人是_____。

30. 中国动画辉煌时期的艺术特征是_____。

31. 动画的制作流程分为三个阶段:_____、_____、_____。

32. 美国最具有影响力的艺术动画流派是_____。

33. 动画以性质来分类,可分为_____、_____。

34. 根据传播形式,可以将动画片分为_____、_____和其他传播媒体的动画片。

35. 中国动画辉煌时期的艺术特征是_____的写意、_____的写意、_____的写意和_____的写意。

36. 动画片是由文学艺术、影视艺术和绘画艺术综合而成,所以_____是依据,_____是表现手段,_____是目的。

37. 世界上第一部彩色动画片是_____。

38. 第一家动画公司是_____年拉马尔·巴雷在纽约成立的_____公司。

39. 主流动画片的观众心理需求包括_____、_____、_____和_____。

三、名词解释题

1. 艺术风格

2. 真人动画

3. 画面分镜头台本

4. 中国学派

5. 单线平涂

6. 场面调度

7. 设计稿

8. OVA

9. 视觉暂留

10. 逐格拍摄

11. 动画片

12. 水墨动画

13. 手绘动画

14. 胶片直绘动画

15. 挖剪动画

16. 沙动画

17. 玻璃动画

18. 主流动画片

四、简答题

1. 简述影院动画片的特点。

2. 简述日本动画的特点。

3. 动画创作者的思维素质包括哪几个部分？

4. 简述非主流动画片的特点。

5. 简述萨格勒布动画学派的特点。

6. 简述美国主流动画片的表现形式。

7. 中间画绘制时对线条的要求是什么？

8. 简述动画产业的基本特征。

9. 动画作品的叙事方式有哪几项？

10. 动画片创作流程次序可以调换吗？为什么？

11. 动画制作过程中前期策划造型设计的主要人物有哪些？

12. 场景设计包括哪些范围？

13. 简述水墨动画的艺术特色。

14. 简述加拿大动画的艺术特征。

15. 简述挖剪动画的特点。

16. 简述沙与玻璃动画的特点。

17. 简述偶动画的拍摄要求。

18. 简述针幕动画的原理及特点。

19. 简述电视动画片的特点。

20. 简述美国主流动画片的结构。

21. 简述美国主流动画片的主题。

五、论述题

1. 论述动画类型形成的原因。

2. 论述动画制作的流程,并分析中国动画最应该加强的是哪个部分,为什么?

3. 论述动画制片人的职责和任务。

4. 论述动画电影与实拍电影的共同点和不同点。

5. 美国第一部动画片出现于1907年,至今经历了6个发展阶段,试论述。

6. 论述动画创作发展中的两种倾向。

7. 论述欧洲主流动画片与美国主流动画片的区别。

8. 论述一名优秀的动画创作者应当具备怎样的专业能力。

本书提供的配套立体化教学资源请扫描前言里的二维码下载。